U0011991

洞見　　分析時事梳理國際產業新趨勢連結在地，提供企業品牌與設計人嶄新觀點

智庫　　遴選國內外空間設計案，解析設計創意與實踐落地，挖掘新銳潛力設計人

生態系　　以設計力串聯各產業提升競爭優勢，跨域專家齊聚論述碰撞創新火花

除菌全自動馬桶
新座登場

以推動進階美好生活為己任

TOTO除菌全自動馬桶就此誕生

聰明的自動機能

從開蓋到洗淨，回應你的動靜起落

更加上全面自動除菌

從噴嘴到馬桶內壁，成就潔淨最高標準

享受進階，從衛浴空間的一隅開始

除菌＋自動，讓生活再升級

產品圖僅供參考，商品外觀或規格因應台灣使用環境可能略有不同，歡迎至各經銷點參觀實品

除菌
全自動馬桶

室設圈
漂亮家居

洞見・智庫・生態系　　　　　**NO.2**

創辦人／詹宏志・何飛鵬
首席執行長／何飛鵬
PCH 集團生活事業群總經理／李淑霞
社長／林孟葦

總編輯／張麗寶
內容總監／楊宜倩
主編／余佩樺
主編／許嘉芬
採訪編輯／陳顥如
數位內容編輯／廖冠濱
美術主編／張巧佩
美術編輯／王彥蘋
活動企劃／洪擘
編輯助理／劉婕柔

電視節目經理兼總導演／郭士萱
電視節目編導／黃香綺
電視節目編導／黃子驥
電視節目編導／陳志華
電視節目副編導／吳婉菁
電視節目後製編導／王維嘉
電視節目企劃／周雅婷
電視節目企劃／林婉真
電視節目企劃／胡士

網站經理／楊秉寰
網站副理／鄭力文
網站副理／徐憶齡
網站副理／黃慧萍
網站技術副理／李皓倫
網站採訪主任／曹靜宜
網站資深採訪編輯／鄭育安
網站採訪編輯／曾紫婕
網站採訪編輯／張若蓁
網站影像採訪編輯／莊欣語
網站行銷企劃專員／李宛蓉
網站行銷企劃專員／陳思穎
網站行銷專員／吳冠穎
網站行銷企劃／李佳穎
網站客戶服務組長／林雅柔
網站設計主任／蘇淑薇
內容資料主任／李愛齡

簡體版數字媒體營運總監／張文怡
簡體版數字媒體內容副總監／林柏成
簡體版數字媒體內容主編／蔡竺玲
簡體版數字媒體社群營運／黃敏惠
簡體版數字媒體行銷企劃／許賀凱
簡體版數字媒體影音編輯／吳長紘

整合媒體部經理／郭炳輝
整合媒體部業務經理／楊子儀
整合媒體部業務副理／李長蓉
整合媒體部業務主任／顏安妤
整合媒體部規劃師／楊壹晴
整合媒體部規劃師／洪華佳鎧
整合媒體部專案企劃副理／王婉綾
整合媒體部專案企劃／李彥君
整合媒體部執行企劃／彭于倢
整合媒體部主編／陳思靜
整合媒體部資深行政專員／林青慧
整合媒體部客戶服務組長／王怡文
整合媒體部客服專員／張豔琳
整合行銷部版權主任／吳怡萱
管理部財務特助／高玉汝
管理部資深行政專員／藍珮文

家庭傳媒營運平台
家庭傳媒營運平台總經理／葉君超
家庭傳媒營運平台業務總經理／林福益
家庭傳媒營運平台財務副總／黃朝淳
雜誌業務部資深經理／王慧雯
倉儲部經理／林承興
雜誌客服部資深經理／鍾慧美
雜誌客服部副理／王念僑
雜誌客服部主任／王慧彤
電話行銷部主任／謝文芳
電話行銷副組長／梁美香
財務會計處協理／李淑芬
財務會計處組長／林姍姍、劉婉玲
人力資源部經理／林佳慧
印務中心資深經理／王竟為

電腦家庭集團管理平台
總機／汪慧武
TOM 集團有限公司台灣營運中心
營運長／李淑韻
資深專案主管／周淑儀
財會部總監／張書瑋
法務部總監／邱大山
催收部副理／李盈慧
人力資源部總監／李育哲
人力資源部經理／林金玫
行政部經理／陳玉芬
技術中心技術總監／吳秉瞬
技術中心副總監／張瑋哲
技術中心經理／黃煒智
技術中心經理／李建煌

發行所・英屬蓋曼群島商家庭傳媒股份有限公司城邦分公司
出版者・城邦文化事業股份有限公司 麥浩斯出版
地址・台北市中山區民生東路二段 141 號 8 樓
電話・02-2500-7578
傳真・02-2500-1915 02-2500-7001
讀者免付費服務專線・0800-033-866

香港發行所 城邦（香港）出版集團有限公司
地址・香港灣仔駱克道 193 號東超商業中心 1 樓
電話・852-2508-6231
傳真・852-2578-9337

購書、訂閱專線・0800-020-299 (09:30-12:00/13:30-17:00 每週一至週五)
劃撥帳號・1983-3516
劃撥戶名・英屬蓋曼群島商家庭傳媒股份有限公司城邦分公司
電子信箱・csc@cite.com.tw
登記證・中華郵政台北誌第 374 號執照登記為雜誌交寄
經銷商・創新書報股份有限公司
新北市 231 新店區寶橋路 235 巷 6 弄 6 號 2 樓
電話・02-917-8022 02-2915-6275

台灣直銷總代理・名欣圖書有限公司・漢玲文化企業有限公司
電話・04-2327-1366
定價・新台幣 599 元　特價・新台幣 499 元　港幣・166 元

製版・印刷　凱林彩印股份有限公司
Printed In Taiwan

i 室設圈｜漂亮家居 02：究極。米其林餐飲空間新顯學｜i 室設圈｜漂亮家居編輯部著 . – 初版 . -- 臺北市：城邦文化事業股份有限公司麥浩斯出版：英屬蓋曼群島商家庭傳媒股份有限公司城邦分公司發行，2023.07

面；　公分 . -- (i 室設圈；02)

ISBN 978-986-408-950-5（平裝）

1.CST: 室內設計 2.CST: 空間設計

967.07　　　　　　　　　　112009201

日立變頻冷氣　　　　　　　　　　　　　　　HITACHI

台灣日立江森自控空調
設備販賣股份有限公司

享受幸福溫度
　呼吸最好空氣

日立冷氣品牌代言人

HITACHI

室設圈
漂亮家居

Insight · Think Tank · Ecosystem **NO.2**

Chief Publisher — **Hung Tze Jan · Fei Peng Ho**
CEO — **Fei Peng Ho**
PCH Group President — **Kelly Lee**
Head of Operation — **Ivy Lin**

Editor-in-Chief — Vera Chang
Content Director — Virginia Yang
Managing Editor — Peihua Yu
Managing Editor — Patricia Hsu
Editor — Jessie Chen
Digital Editor — Tndale Liao
Managing Art Editor — Pearl Chang
Art Editor — Sophia Wang
Activities Planner — Bo_Hong
Editor Assistant — Laura Liu

TV Manager Director in Chief — Lumiere Kuo
TV Director — Vicky Huang
TV Director — Jason Huang
TV Director — Chihhua Chen
TV Assistant Director — Jessica Wu
TV Post-production Director — Weijia Wang
TV Marketing Specialist — Yating Chou
TV Marketing Specialist — Wanzhen Lin
TV Marketing Specialist — Jacob Hu

Web Manager — Wesley Yang
Web Deputy Manager — Liwen Cheng
Web Deputy Manager — Ellen Hsu
Web Deputy Manager — Annie Huang
Web Technology Deputy Engineer — Haley Lee
Web Editor Supervisor — Josephine Tsao
Web Senior Editor — Angie Cheng
Web Editor — Annie Zeng
Web Editor — Jessie Chang
Web Image Editor — Hsinyu Chuang
Web Marketing Specialist — Sara Li
Web Marketing Specialist — Iris Chen
Web Marketing Specialist — Keith Wu
Web Marketing Specialist — Joyce Li
Web Client Service Team Leader — Zoe Lin
Web Art Supervisor — Muffy Su
Rights Supervisor — Alice Lee

Operations Director/ Shanghai Branch — Anna Chang
Content Vice Director / Shanghai Branch — Ammon Lin
Managing Editor / Shanghai Branch — Phyllis Tsai
Social Media Specialist / Shanghai Branch — Heidi Huang
Marketing Specialist / Shanghai Branch — Max Hsu
Image Editor ╱ Shanghai Branch — Zack Wu

Manager / Dept. of Media Integration & Marketing — Alan Kuo
Manager / Dept. of Media Integration & Marketing — Sophia Yang
Deputy Manager / Dept. of Media Integration & Marketing — Zoey Li
Supervisor / Dept. of Media Integration & Marketing — Grace Yen
Planner / Dept. of Media Integration & Marketing — Cherry Yang
Planner / Dept. of Media Integration & Marketing — Mandie Hung
Project Deputy Manager / Dept. of Media Integration & Marketing — Perry Wang
Project Specialist / Dept. of Media Integration & Marketing — Coco_Lee
Client Managment Project Specialist / Dept. of Media Integration & Marketing — Erica Peng
Managing Editor / Dept. of Media Integration & Marketing — Chloe Chen
Senior Admin. Specialist / Dept. of Media Integration & Marketing — Claire Lin
Client Service Team Leader/ Dept. of Media Integration & Marketing — Winnie Wang
Client Service Specialist / Dept. of Media Integration & Marketing — Michelle Chang
Rights Specialist, IMC. Supervisor — Yi Hsuan Wu
Financial Special Assistant, Admin. Dept. — Rita Kao
Senior Admin. Specialist, Admin. Dept. — Pei Wen Lan

HMG Operation Center
General Manager — Alex Yeh
Sales General Manager — Ramson Lin
Finance & Accounting Division ╱ Vice General Manager — Kevin Huang
Magazine Sales Dept. ╱ Senior Manager — Sandy Wang
Logistics Dept. ╱ Manager — Jones Lin
Magazine Client Services Center ╱ Senior Manager — Anne Chung
Magazine Client Services Center ╱ Deputy Manager — Grace Wang
Magazine Client Services Center ╱ Supervisor — Ann Wang
Call Center ╱ Supervisor — Wen-Fang Hsieh
Call Center ╱ Assistant Team Leader — Meimei Liang
Finance & Accounting Division ╱ Assistant Vice President — Emma Lee
Finance & Accounting Division ╱ Team Leader — Siver Lin、Sammy Liu
Human Resources Dept. ╱ Manager — Christy Lin
Print Center ╱ Senior Manager — Jing-Wei Wang

PCH Back Office
Operator — Yahsuan Wang
Taiwan Operation Center
Chief Operating Officer / Ada Lee
Senior Project Leader — Tina Chou
Director, Finance & Accounting Dept. — Avery Chang
Director, Legai Dept. — Sam Chiu
Assistant Manager, Administration Dept — Emi Lee
Director, Human Resources Dept. — Jeffy Lee
Manager, Human Resources Dept. — Rose Lin
Manager, Administration Dept. — Serena Chen
Director, Technical Center — Uriah Wu
Deputy Director, Technical Center — Steven Chang
Manager, Technical Center — Ray Huang
Manager, Technical Center — Rocky Lee

Cite Publishers
8F, No.141 Sec. 2, Ming-Sheng E. Rd.,104 Taipei Taiwan
Tel : 886-2-25007578 Fax : 886-2-25001915
E-mail : csc@cite.com.tw
Open : 09 : 30 ～ 12 : 00；13 : 30 ～ 17 : 00 (Monday ～ Friday)
Color Separation : K-LIN Color Printing Co.,Ltd.

Printer : K-LIN Color Printing Co.,Ltd.
Printed In Taiwan

Cube-Net椅子工廠，提供專業的沙發服務

Cube-Net椅子工廠　南投｜桃園　049-2260989　www.cube-net.tw　service@cube-net.tw　LineID:@798snkmz

目　錄

NO.2　　2023

Contents

目錄

NO.2　　2023

TOPIC

究極。米其林餐飲空間新顯學

Contents

目 錄

NO.2　2023

VISION

從視角、細節，打開設計維度

BEYOND

破圈而出・跨域學習

Contents

STARBUCKS®

極致滑順 驚喜風潮

徐徐注入氮氣　絲絲滑順甘甜

SMOOTH TRIO

NITROGEN-INFUSED AND VELVETY-SMOOTH.

氮氣冷萃咖啡歐蕾
Nitro Cold Brew Coffee with Milk

經典特調氮氣冷萃咖啡
Nitro Cold Brew with Vanilla Sweet Cream

氮氣冷萃咖啡
Nitro Cold Brew Coffee

2023/9/12以前購買指定氮氣系列飲品
可享季節限定價優惠
活動詳情請上星巴克網站查詢

HAPPY FATHER'S DAY

Summer Celebration

六吋芒果生乳蛋糕
6" Mango Chiffon Cake
$1,200

五吋威士忌提拉米蘇
5" Whisky Tiramisu
$600
※未滿十八歲禁止飲酒

五吋栗子布蕾蛋糕
5" Chestnut Crème Brûlée Cake
$680

預購專屬優惠

2023/7/5（三）~ 7/31（一）

購買父親節指定蛋糕與指定商品可享有單件**9**折

兩件（含）以上可享有**88**折優惠

購買指定品項結帳可獲得**飲料好友分享優惠**一張

（好友分享優惠使用期限：2023/7/5（三）~2023/8/30（三））

注意事項：詳細活動與活動內容相關辦法依本公司公告為主。凡參與本活動，即視同承認及接受本活動注意事項及相關規定，本公司保有隨時修正、暫停或終止本活動之權利，若有未盡事宜，悉依本公司之相關公告辦理；本公司保留最終解釋及決定權利。如有變動，請以星巴克網站公告為主。

星巴克網站

 星巴克咖啡同好會

 STARBUCKSTW

洞見、智庫、生態系

從 C 端走向 B 端，轉身成為新時代專業媒體平台的《 i 室設圈｜漂亮家居 》季刊雜誌正式登場，定位台灣、聚焦國際，以「洞見」、「智庫」、「生態系」為創刊宗旨，引領產業一同前行，同名網站則預定將於第四季上線。

當今室內設計產業要面對的，早已不只是因市場過度透明、數位加速均質、自立創業成風等所造成的產業紅利漸失及過度競爭的困境，包含消費世代更迭傳承、資通訊科技變革、品牌與設計迭代與流變、AI 智能持續創新等大環境的變化，在在都影響著產業未來的走向。

總編輯觀點

但在資訊爆炸的時代，如何精準吸收有用的資訊呢？「洞見」便是編輯部提出的第一道解方。透過專業編輯的資訊蒐集力、整理力、分析力及情報力，整理出產業需要了解的內容，並整合梳理國際產業最新趨勢提出見解，提供設計人及企業品牌新觀點。

「智庫」則是編輯部提出的第二道解方，不光以編輯擅長的專業企劃來深入洞見趨勢製作內容，同時嚴謹地遴選國內外空間設計案報導，以行業專業人士視角來解析設計創意及其策略思考，更以過去所累積龐大材料、工法資料庫，進一步解構設計落地的細節及方案，並建構舞臺邀請挖掘各世代設計師來分享，特別是新銳潛力設計人。

在設計已成各大產業轉型的必要策略，及金融資本、科技程式與製造生產業跨領域的進入威脅，設計人若不具跨領域的思維，很容易落入坐井觀天的窘局，編輯部以「生態系」為概念提出第三道解方，以設計力串聯各產業，邀集跨域專家齊聚論述對談碰撞創新火花，除了內容報導外，將會落實於講座論壇，擴大設計人視野及格局，提升產業的競爭優勢，以因應時代急轉的巨輪。

於 1、4、7、10 月發行的《 i 室設圈｜漂亮家居 》季刊雜誌，以住宅、體驗、餐飲、零售空間設計為主題發刊，每期將針對主題邀請達人客座進駐 COLUMNS 名家專欄；DESIGN 設計前線則蒐羅最新的建築及室內設計作品；TOPIC 注目話題將從主題找出最新趨勢進行解析；VISION 新視野則延伸主題的設計視角及細節；同時透過不同產業二代及新生代設計師並召集不同跨領域的達人進行對談完成 BEYOND 產業連結。

文、圖｜張麗寶

擺盤從視覺帶領味覺，從而品嚐盤中的美味。

張麗寶

現任《i 室設圈｜漂亮家居》總編輯，臺灣師範大學管理學院 EMBA 碩士。參與建立《漂亮家居設計家》媒體平台，並為 TINTA 金邸獎發起人及擔任兩岸多項室內設計大賽評審。2018 年創立室內設計公司經營課程獲百大 MVP 經理人產品創新獎，2021 年主導建立華人室內設計經營智庫，開設《麗寶設計樂園》Podcast，2022 年出版《設計師到 CEO 經營必修 8 堂課》。

7 月創刊號 TOPIC 以「究極。米其林餐飲空間新顯學」為主題，從米其林帶動餐飲體驗升級，星級主廚圈粉，掀餐飲空間新趨勢，歸納解析「Who's Next 摘星計畫」、「星級主廚推新品牌」、「異業結盟再創新」潮流，介紹國內外最新的米其林餐飲空間設計作品，一探其中魅力。且從《米其林指南》帶動 Fine Dining 風潮，蒐羅讓人想一探究竟的祕境、限定餐廳，並延伸餐飲設計新主流吧檯設計。吳氏餐飲世家第四代傳人、「阿霞飯店」第三代經營者兼主廚吳建豪、隱室設計創辦人白培鴻則提出他們跨領域的思考，CROSSOVER 更邀請藝術人王玉齡、設計人洪浩鈞與曾彥文一同對談藝術設計加乘極致餐飲體驗進行對談，內容絕對精彩可期！

《i 室設圈｜漂亮家居》以「i」為開頭，源於 Interior design 就是以「i」為首，而由「i」演繹延伸包含 idea、innovative……等都與設計相關，就是希望設計人，保持開放態度，不自我設限，「室設」代表著行業，至於「圈」，則是期待透過與其它領域及產業的連結，引導設計師們「破圈」，跨出設計的同溫圈層。而《漂亮家居》不只見證台灣室內設計產業的發展，未來更要繼續陪伴設計師成長前行。

九年前開設「RAW」的目的，不單只是建立一間餐廳，而是希望透過我們找回這片土地的根本價值。原因在於，台灣有很多很棒的食材，但大多數的台灣人未看見自己的價值，這是很可惜的一件事。所以希望藉由「RAW」這個平台，讓更多人看見、認識台灣食材的價值，就算它可能只是一個豆腐乳，但如果能用更好的態度，去處理一個我們覺得不怎麼起眼的食材，那才有意義！

從料理把所見分享出去

同樣的，在構思「RAW」的空間設計時，我其實是跟著「料理」一同並行思考的。料理，「料」是食材的來源，「理」則是調理的方式，如果再細看兩字出現的先後次序，料在前、理在後，食材永遠是最優先的。我希望他們來到「RAW」用餐，先看到的是自然的食材與它的新鮮、原貌，而烹調技巧是不著痕跡的，唯有實際品嚐才會發現技巧都藏在裡面。

回到空間同樣也是如此，當客人走進「RAW」，目光會先被眼前巨大的原木雕塑給吸引，深入細看才發現這當中富含了許多細膩的工藝，巧妙地在「Craft and Nature」之間取得平衡。當然，總是有許多人會好奇這個有機雕塑究竟是什麼？是船？還是雲朵？這個答案就像我們用新的觀點去看日常風景，總會發現不一樣的東西一般，期望每回來到「RAW」用餐的客人，都能有不同的感受。

雖說創立「RAW」是想讓更多人看見台灣味的美好，但也希望消費者來到這裡不只吃飯，而是能享受一份放鬆又舒適的餐飲體驗。

口述│江振誠　文字整理│余佩樺　資料暨圖片提供│赫士盟餐飲集團

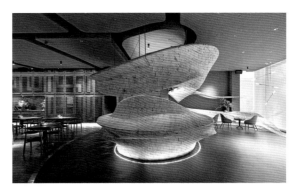

「RAW」餐廳空間設計由荷蘭 WEIJENBERG 設計團隊規劃，原木流線造型雕塑與餐廳核心理念「Craft and Nature」相契合。

江振誠

台灣首位米其林名廚、《時代》雜誌兩度讚譽為「印度洋上最偉大的廚師」、《紐約時報》評為「世界上十大最值得搭飛機來品嚐的餐廳之一」、《Wallpaper》雜誌譽為「最佳新銳主廚之一」，著有《初心》、《八角哲學》。

而「RAW」的每一個空間其實都充滿了無數的巧思和貼心，例如：或多或少你我都有遇過餐廳冷氣不平均、太熱、太冷不舒服的經驗，規劃前期就一直想著該如何改善這項痛點，如果你仔細看，會發現在「RAW」裡找不到冷氣孔，設計時，我們刻意藉由讓天花錯落方式將冷氣孔藏於其中，而利用葉脈式錯落的細縫來達到空間均涼但無風的狀態。

餐廳裡的燈光設計也是從觀察經驗衍生而來。現代人吃飯習慣手機、相機先食，與其讓客人在每次吃飯前費心移位、喬光線，不如我幫你先把燈光打好、景 Set 好，菜一送上桌即可拍照留念，又不會錯失品嚐的最佳時機。就連「RAW」餐桌位置、餐具也是經過計算的，每天依據用餐人數而斟酌調整位置的距離，讓用餐客人保有談話隱私，也擁有最舒適的用餐空間；餐桌上也不見一般西餐常見的餐具擺設，全藏在桌邊的餐具抽屜裡，客人想用什麼餐具吃飯就用什麼餐具，也免於在用餐中不斷干擾顧客用餐。

與其說「RAW」是一間餐廳，它更像是一個傳遞美好事物的生活風格平台。幾年前疫情關係，大家出不了國，那時我就想既然無法出國，不如我帶大家用美食進行一趟世界之旅？於是號召 13 間世界名廚餐廳推出「World Tour III」限定菜單，甚至是周邊商品，一起透過美食，來一趟世界之旅。除此之外，每年日本青森縣廳也與「RAW」合作推出「青森週」，2022 年隨國門重啟，我再次出發踏上青森土地採集當地風土，以料理呈現當地美好。今年春季也帶領團隊嘗試了料理史上從未有過的體驗，攜手饕客共同完成的獨特菜單，藉由共同創造一起找到對「味道」的見解，以及對「料理」的價值。

從小伴著台菜長大，台菜的好吃不在話下，但總是被低估。

說起台菜，其實不只是小吃、熱炒，還有眾多功夫菜，但早期訴求「吃粗飽」、「物美價廉」，對於餐廳服務、空間設計相對不講究，和西式、日式料理相比總差了一截。其實，台菜是很迷人的，看似簡單的料理背後，往往有著精采而豐富的內涵，這也是我一直想扭轉台菜印象、提升價值的動力。

我知道總有一天會開一家餐廳，但，開始認真面對這件事是在大學求學期間，那時看得多、接觸得也多，希望有一天能改變台菜餐廳的環境、找出更多台菜的可能性。

品牌主觀點 _____

讓台菜有美味也有美學

大學畢業後回高雄接手父親創立的「老新台菜」餐廳，早期的台菜還沒那麼講究，所以那時就開始做一點新的嘗試，以「老菜新煮」打破大眾對台菜的想像，也利用設計讓辦桌文化變得更細緻。那段時間除了一邊做新嘗試、找出台菜與其他的關聯，一邊也不斷反問自己「還可以為這個產業做些什麼？」我常在想，以前的餐廳大多把茶作為附餐飲料，既然台灣茶好喝又有特色，為什麼大家寧可去喝咖啡，而不願意來喝茶呢？如果我能把餐食與茶飲做更好的搭配，是否有機會讓傳統文化華麗轉身？於是「永心鳳茶」誕生了。

我嘗試在「永心鳳茶」做了一點新突破，因應新世代客群的飲食習慣，不僅將大分量共享桌菜調整為個人簡餐形式，同時也把菜餚、茶飲分別盛於別緻的器皿與高腳玻璃杯中，借助設計來展現台菜與台茶應有的價值。從「老新台菜」開始就意識到，餐廳不單只是提供吃食的地方，如何帶來好的體驗更是重要。受父親影響，耳濡目染下我對於「老件」也相當喜愛，於是思考餐廳空間設計便從時代背景、歷史足跡尋求靈感，以台灣茶外銷最輝煌的日治時代定調「永心鳳茶」，再揉合和洋風格的台灣老屋主題，打造出復古摩登又新穎的用餐場景。

口述｜薛舜迪　文字整理｜余佩樺　資料暨圖片提供｜心潮飯店

從「永心鳳茶」到「心潮飯店」，用創新顛覆國人對台菜的印象。

薛舜迪

出身餐飲世家，高中畢業後進入高雄餐旅學院（今國立高雄餐旅大學），目前身兼「老新台菜」、「永心鳳茶」、「心潮飯店」、「奶茶專門所」三品牌執行長。

有別於先前專注台茶、台菜的想法，我觀察到，台灣人三不五時就喜歡和朋友們相聚在熱炒店吃飯，其中熱炒搭配酒類相當適合，但大多只是助興氣氛的存在，如果兩者聯手合作，以新穎、有趣的方式，讓消費者認識並細細品味「台菜」加「調酒」，那會是一個有趣的創作實驗。所以在「心潮飯店」便是將國人熟悉的家常料理「炒飯」作為主打，結合更多台菜熱炒、甚至串聯西式調酒，讓台洋風味形成一種有趣的融合。

不同於從在地歷史背景出發的「永心鳳茶」，「心潮飯店」想營造在國外吃台菜的氛圍，因此把場景設定在 1930 ～ 1940 年代的美國紐約唐人街，整體風格更為華麗之餘，也藉由靈活的桌席配置，做出台菜餐廳特有的熱鬧感。

創新和改變需要堅毅的勇氣，曾經我也經歷過自我懷疑、外界質疑的時候，畢竟在當時的時空背景下，幾乎沒有可參考的範例，只能不斷往國外尋找，同時也靠著不斷地試驗、試煉，慢慢達到想要的樣子。扭轉台菜價值是條漫長路，這一路上也看到不少產業人一同在為台灣的飲食文化盡一份心力，讓台菜不斷朝精緻更有價值的方向前進。

近年來，《米其林指南》逐漸擴展到過去沒有米其林排行榜的城市，這一趨勢在全球範圍內都可以觀察到。《米其林指南》一直以來都被認為是評價餐廳質量和美食水平的權威指標，因此各個城市都希望能夠吸引米其林的關注並獲得其認可。

這種擴展現象在過去幾年中尤為明顯，一些以往鮮為人知的城市逐漸成為美食旅遊的熱門目的地。米其林不再只關注大都市，而是開始發掘那些有潛力和獨特餐飲文化的城市。它們評價的餐廳不再局限於高級奢華的場所，而是更注重本地風味和創新。

設計人觀點

米其林餐廳 × 秘境餐廳

這種趨勢的背後，是人們對地道美食和獨特餐飲體驗的不斷追求。人們開始更加關注當地的食材和烹飪技藝，尋找真正代表城市特色的餐廳。米其林的到來為這些城市帶來了更多的曝光度和國際認可，吸引了更多的美食愛好者和遊客前來探索。例如，亞洲地區的城市如台北、曼谷和北京都在近年來獲得了《米其林指南》的認可。而在歐洲，像哥本哈根、布拉格和米蘭這樣的城市也在多年前就開始追捧米其林餐廳名單。

總的來說，隨著人們對美食的關注度不斷提高，愈來愈多的城市開始注重本地餐飲文化的推廣和發展。米其林的到來不僅為這些城市的餐廳提供了契機，也為遊客提供更多探索美食之旅的機會。

除了米其林餐廳，近年來餐飲行業湧現出一股引人注目的潮流，更多城市餐廳逐漸從傳統的餐廳轉向了位於秘境中的獨特場所。這一趨勢引起了廣泛的關注，並且餐飲設計界也開始思考如何提升餐飲體驗。作為一位專業的餐飲空間設計師，我將分享一些關於這個話題的觀察與見解。

文｜利旭恆　圖片提供｜利旭恒

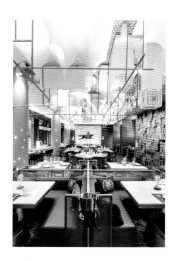

筆者設計作品「全聚德」溫哥華店獲
米其林一星肯定。

利旭恆

國際知名餐飲空間設計師，出生於台灣，獲英國倫敦藝術大學榮譽學士學位。
長期從事於餐飲板塊的建築和室內設計工作，其作品遍及大陸與香港、歐
美、亞洲各地。利旭恒亦與眾多國際知名的餐飲品牌合作，其中包括「鼎
泰豐」、「全聚德」、「海底撈」、「牛角」、「illy cafe」等國際知名品牌。

與傳統的米其林餐廳相比，秘境餐廳提供一種與自然環境相融合的用餐
體驗。這些餐廳通常位於深山、森林或其他獨特的自然環境中，遠離城
市喧囂。秘境餐廳的設計追求與大自然和諧共生，注重融入自然元素和
環境，使顧客能夠在獨特的環境中享受美食。這種獨特的用餐體驗讓人
們感受到大自然的美麗與寧靜，為用餐帶來了一種獨特的情感共鳴。

作為設計師，我深知餐廳空間獨特體驗感的重要性。一個好的秘境餐廳，
將會是一個與大自然共榮共好的空間。透過將自然元素融入設計中，如
使用天然材料、引入綠植和景觀元素，創造出一個與自然相互交融的用
餐場所。同時，注重細節的呈現，精心選擇傢具、照明和色彩，以營造
出舒適、溫馨的用餐氛圍。

綜上所述，米其林餐廳和秘境餐廳各具特色，都為顧客提供了獨特的用
餐體驗。作為設計師，秉持著創新和獨特性的原則，致力於為餐廳創造
令人難忘的用餐環境。我相信，在餐飲行業的不斷發展中，我們將繼續
見證更多創新而精彩的用餐體驗誕生。

2023 年已經很快的過了一半，台灣的餐飲服務業在今年迎來一波消費高峰。除了需要面對算是有史以來最艱鉅的缺工問題外，多數的餐飲相關數據都是正向發展、欣欣向榮！

然而若再仔細深入探究，台灣餐飲業的客群區隔程度確實也愈來愈明顯，各家品牌的商業模式也有更多的利基差異。近期一直有報導指出台灣餐飲市場已經呈現出高 CP 值平價小店、以及高價 Fine Dining 餐廳的兩極化發展。然而就筆者長年在餐飲業服務研究的經驗來看，顧客的分眾確實是大趨勢，不過上述的二分法可能太過於簡化，如以後疫情時代的餐飲市場變動來看，個人認為是有下面的「四極化」發展狀況。

連鎖浪潮裡高端餐飲的核心價值

第一類：大型知名連鎖品牌，例如王品集團旗下的品牌、或是瓦城、乾杯、藏壽司……等，這類型上市櫃的集團品牌幾乎從 2022 年 Q4（第四季）到今年 H1（上半年）都迎來營收新高的記錄，也是目前台灣餐飲業積極發展的主力。

第二類：小規模的日常飲食店，不論有多少國外知名品牌進駐台灣，或是非常特別的爆款產品，最容易讓大眾買單的依然是排骨飯、雞腿飯、牛肉麵……等本土口味產品，除了容易有高回購率之外，也有方便做外帶平台、投資額不高的特性，因此這也是最多年輕人與夫妻創業或加盟優先評估的選項。

第三類：獨特設計風格的特色餐廳，可以算是這幾年在社群媒體最容易吸睛的餐飲類別。由於餐飲業在包裝、設計與裝修的門檻愈來愈高，能夠在這方面有突出表現、獨樹一格的餐飲也很容易在口碑行銷上獲得優勢。

而第四類、也是我們這次想要探討的主題：米其林、預約制私廚、乃至位於秘境的高端餐廳。

文｜林剛羽　資料暨圖片提供｜林剛羽

精緻的食材料理、獨特的設計呈現、
恰到好處的服務,這三方面都能夠「從
心」打造,才能成就無比的餐飲體驗。

林剛羽

現任天帷企管顧問工作室／展店顧問。天帷企管顧問工作室擁有豐富的展
店相關經驗與國內外通路資源,目前業務主要為協助連鎖品牌展店及海外
品牌代理。至今已經服務超過 200 家企業、共 400 多個品牌,更是多家
海外餐飲品牌來台展店的首選顧問團隊,其中包含「牛角燒肉」、「一風
堂」、「本吐司」、「燒肉 Like」、「點點心」、「蔦屋書店」等。

由於近年來,「可複製性」、「自動化設備」、「內場去廚師化」、「AI
研發菜單」……等,都算是台灣、乃至於整個亞太地區關於餐飲市場未
來在品牌規模化發展的幾個主流議題。但在這個光譜的另一側,擁有知
名與星級主廚、高端或特殊食材、獨特且優質的用餐體驗……等元素的
高端餐廳,在這個時代卻也更加受到頂級客群的青睞與重視。

金字塔上方的餐飲業態是最不容易受上述的幾個主流議題所影響的。在
未來,有技術、研發能力的廚師,加上優秀的外場團隊,也會更加突顯
其無可取代的價值。而這樣的價值,不但能夠以更被信賴的口碑做到最
好的行銷方式,且更能夠降低一般開餐廳需要付出高額租金以取得好地
點的選址濫觴。

不過相對的,要做到符合、甚至超出顧客期待的用餐體驗,建立實力堅
強的團隊也是有相當的代價。不論在前期的招募訓練,與領域內的專業
知識持續學習研發,也都是頂級餐廳不可或缺的必要投資。筆者也看到
我們顧問服務過的幾位星級主廚,為了維持公司團隊的活力與進步,都
積極提列預算,安排旗下員工到國外進階考察與上課,讓團隊成員能夠
有更多的動力與成就。員工能在工作中成長,對餐廳的向心力當然更有
機會提升。

精緻的食材料理、獨特的設計呈現、恰到好處的服務,這三方面都能夠
「從心」打造,才能成就無比的餐飲體驗。而這也是競爭激烈的高端餐
飲品牌的核心價值。

文、整理│蔡珮琪
建築設計、資料暨圖片提供
behet bondzio lin architekten
攝影│©YuChen Chao Photography

水月茶館
在展望與庇護中擁抱向自然開放的可能

位於彰化的「水月茶館」座落於四面皆無建築物的山上，**behet bondzio lin architekten** 建築師林友寒將建築與台灣西部環境與氣候結合，運用兩片高低錯落、面向南面的弧形曲面，以及兩側隔柵木門，設計出一間一年四季不須空調調節的私人茶館。滿足屋主希望在此茶館享受與自然的連結，建構一個不需要人工空調輔助的空間。

圖片提供｜behet bondzio lin architekten

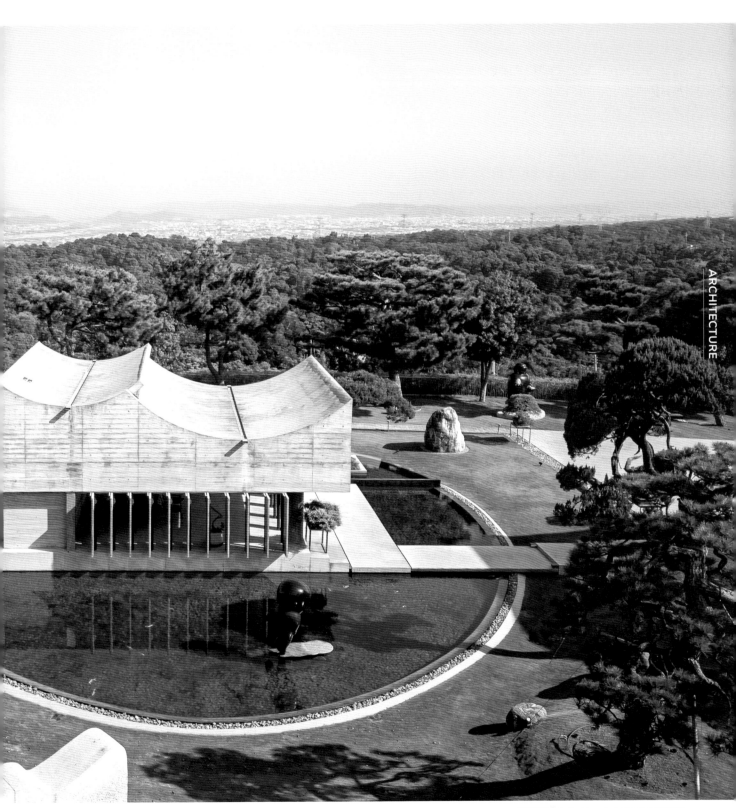

ARCHITECTURE

圖片提供｜behet bondzio lin architekten
攝影｜©YuChen Chao Photography

1. 設立一座私人的茶館　水月茶館座落於彰化八卦山上，是屋主想要招待賓客、
與自己獨處的一處私人秘境。

1

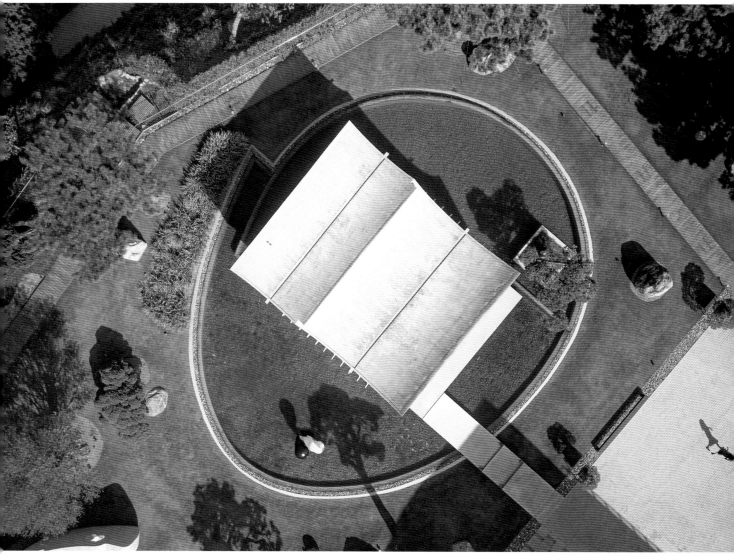

圖片提供｜behet bondzio lin architekten

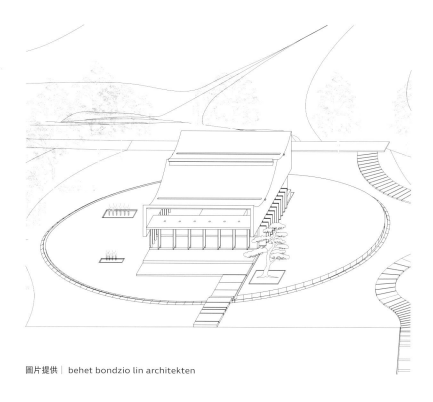

圖片提供｜behet bondzio lin architekten

水月茶館所處位置在毫無遮蔽的山上，夏天陽光曝曬、冬天有東北季風，因此林友寒順應自然，調節風的對流與溫度、引光入室，並將建築與茶道融合，打造一處可展望也可庇護，身、心靈兼顧的喝茶環境。

打造一處不需空調的自然建築

林友寒認為，創作一個空間，不僅是關注建築本身，也須著重於在建築內的心境。「喝茶是以什麼樣的心情？」、「用什麼心境去面對喝茶的環境？」為設計的首要思考。如何讓雨不落入空間、熱氣帶走、涼風入室，在日照條件下不會西曬、冬暖夏涼，讓使用者一年四季在此空間裡，都能舒適自在？

從建築整體環視，矗立於橢圓形的水池中間，東側高出西側 30 釐米的生態池，透過水池的高低差，匯聚氧氣，維持一個動態循環。建築頂部用兩片高低交錯的弧形量體為屋頂，讓上面的風帶走下面的熱氣，建築周圍的水池，為熱空氣產生降溫的功能，降溫後的溫度藉由風速較大的弧形設計，將風帶走。建築物的背面，藉由木頭砌成宛如閘口（出風口）的設計，錐形設計較厚之處面向東北，面較寬的部分面向西南，因此減緩了引進的風，並能將風加速帶離，藉此削弱東北季風的影響。而在西南面，藉由自然風降低溫度，將溫度調節在 25℃～ 26℃之間，濕度則因處在山上，控制在 70 度左右。雖然水池具有降溫功能，但須擁有足夠的光線，才能保持室內空間的乾燥，林友寒在建築的東西兩側設計隔柵木門，能夠隨著陽光的灑曬調節光線，避免因過多的陽光產生熱氣，在現代的建築裡，擁抱自然。

2. **水池高低差維持動態的氣流循環** 　俯瞰環視整個建築矗立於橢圓形的水池中間，藉由水池的高低差匯聚氧氣，維持一個動態循環也有助於替建築物降溫。3.4. **清水模與柚木實木構成的有機建築** 　建築屋頂以兩片弧形曲面交錯而成，既能遮蔽又能使空氣對流。隔柵木門能依照陽光的強弱旋轉角度，阻擋光線。

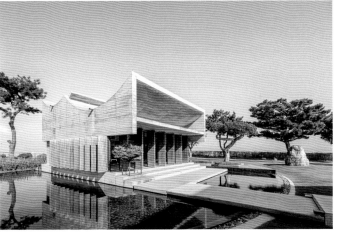
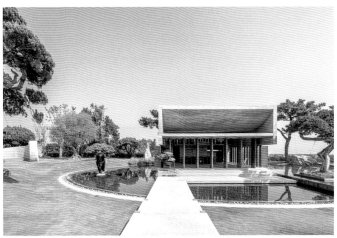

圖片提供｜ behet bondzio lin architekten 　攝影｜©YuChen Chao Photography

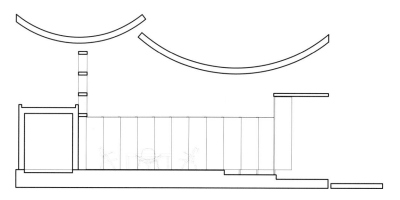

圖片提供｜behet bondzio lin architekten

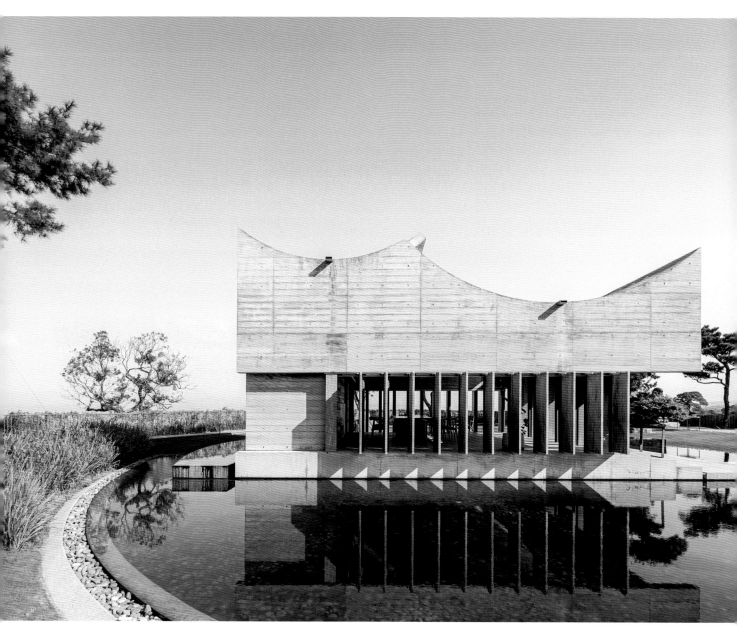

圖片提供｜behet bondzio lin architekten　攝影｜©YuChen Chao Photography

喝茶的場域，必須回到茶道本身

透過喝茶，領悟到每一次的茶聚都是值得珍惜的，一期一會，以茶會友。林友寒談到：「茶，這個字，是人在草木之間，是一個自然和諧的狀態，屋主希望能在自然環境中以茶會友，找到自己。」於外，屋主與賓客的一期一會，以開放性的空間思維，從展望（Prospect）、庇護（Refuge）的概念面對建築，人是傾向在有庇護的條件下，展望最大的視野，而建築師也希望讓屋主在這個空間裡，在展望與庇護之中，找到一個向自然開放的可能。於內，讓心境能與空間相融，營造日本茶道「和（和諧）、敬（尊敬）、清（心無雜念）、寂（寧靜）」的喝茶情境。屋頂的弧形曲面設計，宛若母親的肚子、也似鯨魚腹，讓人處在室內空間裡，如在魚腹下，輕盈而具有安全感，呼應了林友寒強調人對居住環境的需求：「展望與庇護」。

林友寒亦從侘寂的概念回應建材的運用，清水模材質的魚腹弧形，隨著時間的流動，顏色會變深，東西兩側的緬甸柚木隔柵門，木頭色調則會變淡。清水模、木頭等材質肌理會隨著時間推移而產生變化，細膩地記載時間流動的蹤跡。日常裡，光線慢慢滲透入內，鯨魚腹部面時而亮、時而柔，在室內品茗之時，更能體會一期一會的珍貴。林友寒進一步談到，在水月茶館的設計思維裡，希望創造一個可以跟自然互動、安靜喝茶的地方。希望建築本身，以變動的姿態汲取光線的動態，用曲面設計捕捉自然的無形無相，用橫的門去對應有效率的光線與風的關係，自然地回應屋主的起心動念，讓屋主能在人與茶與草木之間，感受自然的無形無相。

| 5 | 6 | 7 |

5.6.7. 魚腹形的屋頂設計極具特色 弧形的曲面，能遮風避雨，又能引光入室。自然的質材隨著光影與時間的更迭，產生肌理的變化，記載時間的流動，更珍惜一期一會。

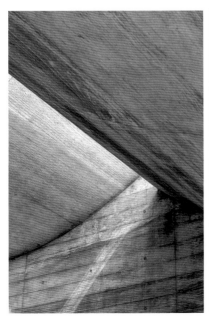

圖片提供｜behet bondzio lin architekten　攝影｜©YuChen Chao Photography

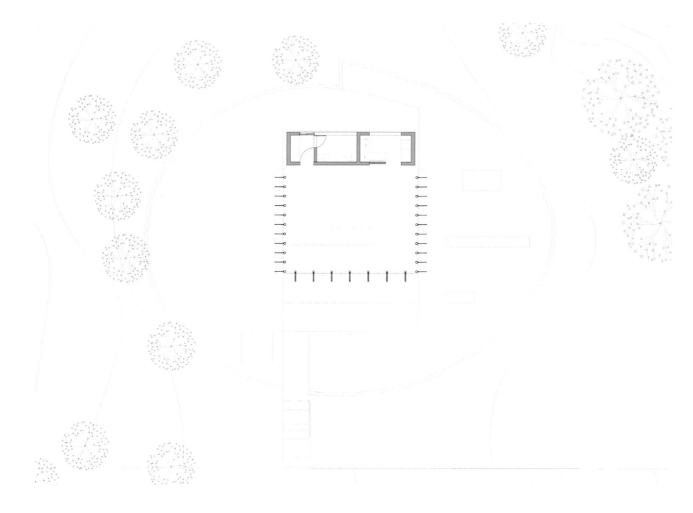

Project Data

個案名：水月茶館 Watermoon Tea House

地點：台灣 · 彰化

性質：私人茶館

坪數：94.65 ㎡（約 29 坪）

設計公司：behet bondzio lin architekten

Designer Data

behet bondzio lin architekten。旅德建築師林友寒在美國哈佛 GSD MArchII 完成學業後，投身國際知名建築師彼得 · 威爾森門下五年。於 2003 年偕同兩位德國建築師 MARTIN BEHET、ROLAND BONDZIO 在德國開業成立「behet bondzio lin architekten」建築師事務所。作品多在尋求現代建築在不同地域文化所呈現的自明性。www.2bxl.com

1F GF RF

圖片提供｜behet bondzio lin architekten

8
9

8. 建築本體被生態池圍繞　建築周圍的水池，替熱空氣產生降溫的功能。**9. 不需空調的綠建築**　建築物背面，藉由木頭砌成宛如出風口的設計，減緩引進的風，將風加速帶離，削弱東北季風帶來的影響。**10.11. 透過建築，讓人們找回初心**　建築師希望在室內品茗時，能感受光線灑落、微風吹拂，察覺熱茶飄散出來的煙與霧，與檜木發散的香氣。

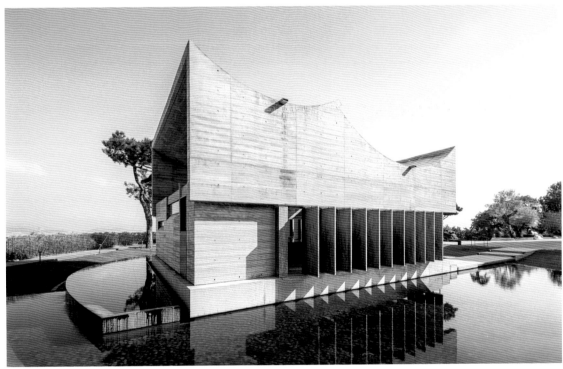

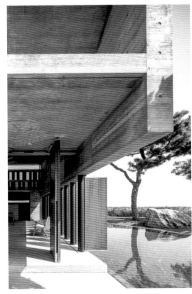
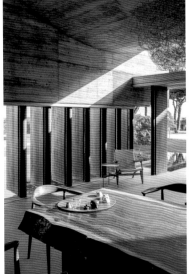
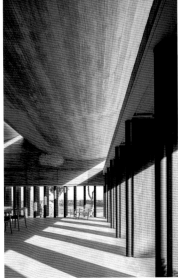

圖片提供｜behet bondzio lin architekten　攝影｜©YuChen Chao Photography

Biiird 日式燒鳥店
突破空間框架，日本傳統飲食文化體驗再升級

不同的餐飲類別、就餐形式與烹飪方法，
構成了不同的用餐體驗。由大人兒工作室
所設計的「Biiird 日式燒鳥店」中，將
源自於日本街頭攤位小吃的「燒鳥」餐飲
形式呈現於商業空間中，新穎的思維展開
了別出心裁的探索試驗。

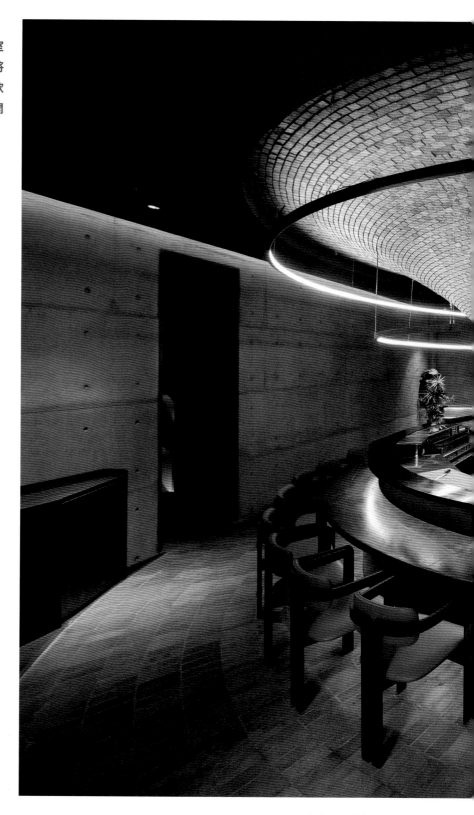

文、整理│陳佳歆
建築設計、資料暨圖片提供│
大人兒工作室（深圳市大夥兒設計有限公司）
攝影│吳嗣銘

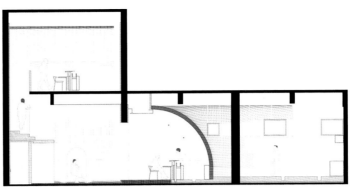

圖片提供｜大人兒工作室（深圳市大夥兒設計有限公司）

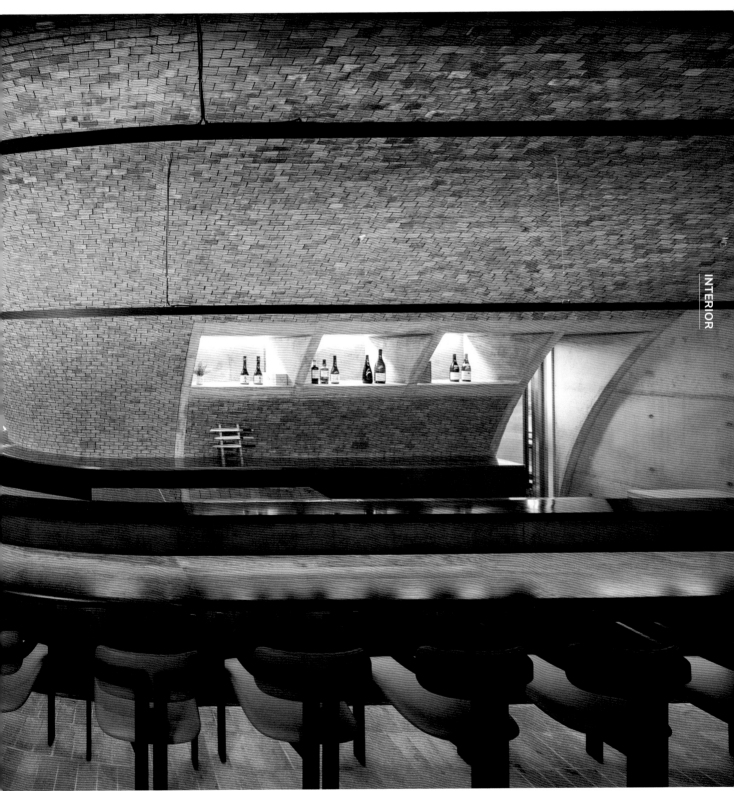

INTERIOR

圖片提供｜大人兒工作室（深圳市大夥兒設計有限公司）　攝影｜吳嗣銘

1. **發掘空間優勢形塑大格局**　挑高 5 公尺的樓層高度結合橫向相連，
上下相串及環狀圍塑的方式，打破方整的空間慣性。

1

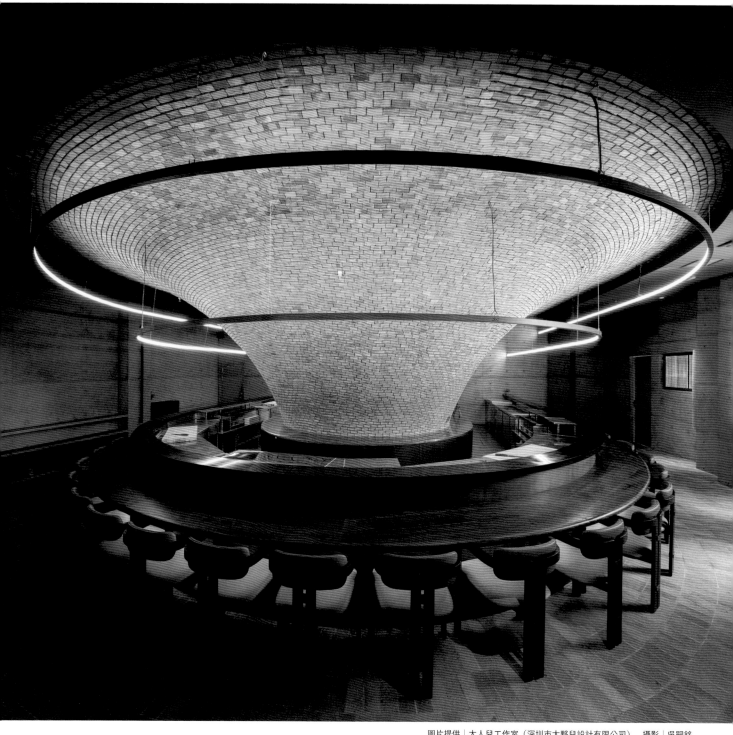

圖片提供｜大人兒工作室（深圳市大夥兒設計有限公司）　攝影｜吳嗣銘

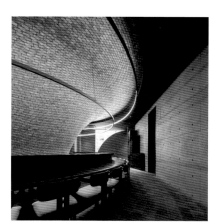

圖片提供｜大人兒工作室（深圳市大夥兒設計有限公司）　攝影｜吳嗣銘

民以食為天，即使社會再發達，科技再進步，飲食體驗一直由內而外影響著人們的生活，而每種餐飲類別的食材特性、烹飪手法都與就餐形式互相影響著，同時也是形塑商業空間的重要線索之一，進而形成各式各樣的餐飲空間類型，並發展出具有「儀式感」的餐飲文化。

起源於日本街頭攤位小吃的「燒鳥」，是食客們下班後解放工作壓力的桃花源，在炭火前聽著燒烤的劈啪響聲，從食物中、同行友人或料理人的閒聊中感受市井的溫情，而後因廣受歡迎逐漸轉變為「燒鳥店」的形式，近年，隨著消費升級和細分化，曾作為居酒屋附屬品的「燒鳥」，開始逐漸獨立出來成為獨特飲食文化的一環。

環狀牆面與吧檯座位形構空間主軸

Biiird 日式燒鳥店位於廣東省深圳市的住商大樓一樓，設計公司大人兒工作室對這個不足300 平方公尺的場地進行了大量分析，不僅僅著眼於空間和材料的研究，同時，對於「燒鳥」的餐飲形式該如何布局於空間，進行了多種嘗試。由兩個空間單位組成的 Biiird 日式燒鳥店在尚未打通相連之前，已經可以預見 5 公尺高的建築樓層將給空間帶來更多的設計潛力。空間相連方式並非單純的移除牆面，而是部分橫向相連，部分上下相連，既有開闊空間也有受剪力牆限制的部分，因此可以看到僅由一公尺寬門洞相連的獨立場域，也有局部挑高的兩層空間。這次設計任務的其中一項要求是，所有的餐位都必須以吧檯形式展開，意味著吧檯的長度決定了客席數量，然而，在打通兩間 6 公尺 ×12 公尺的單位後能得到一個方整的大空間，但方正的場地中央有一根 0.5 公尺 ×0.5 公尺的柱子，這根獨立出來的柱子，不僅分割了空間還影響了整體的功能流暢度，大人兒工作室嘗試了各種吧檯的形式與可能性，最終得到最佳解決方案。

圖片提供｜大人兒工作室（深圳市大夥兒設計有限公司）

2

3　4

2.3.4. **多面向維度整合用餐與功能空間**　橫向與垂直空間的串聯組合打造多面向的空間維度，一公尺寬的門洞連結主空間和展覽空間，給予消費者多元的空間體驗。

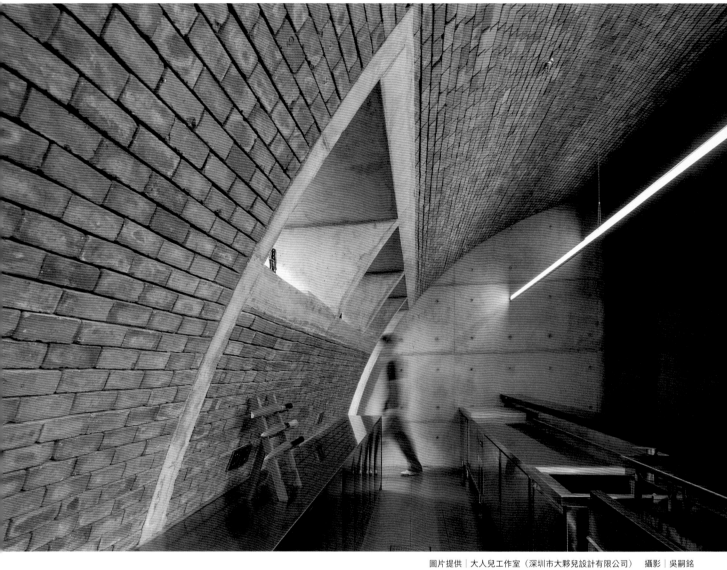

圖片提供｜大人兒工作室（深圳市大夥兒設計有限公司）　攝影｜吳嗣銘

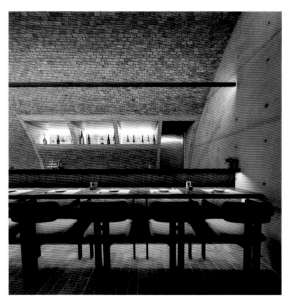

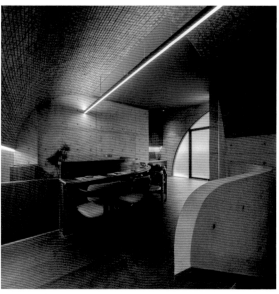

圖片提供｜大人兒工作室（深圳市大夥兒設計有限公司）　攝影｜吳嗣銘

環狀牆面與吧檯座位形構空間主軸

經過現場條件和功能需求的分析，大人兒工作室決定將用餐區和廚房同時置於合併後的大空間，用餐區圍繞著廚房，將廚房向內包裹，因此柱子被收於廚房之中，為了避免柱子在正中央的突兀感，用紅磚砌成一個頂天的弧形柱狀牆面，座位區則圍繞著柱狀牆面排列，使空間形成一個連續的半環狀，這樣一來不但增加視覺的連續性，更重要的是，提高了廚房與用餐區之間的工作效率。

在滿足客容量和主要空間的效率問題後，場地東側被廚房和用餐區兩個較大的功能分區幾乎佔滿，剩下的衛生間、儲藏間、員工更衣室等面積較小的服務空間，巧妙融合為一個多功能「核心筒」配置於西側，透過從使用功能對空間的分割，讓「用餐區」和「核心筒」彼此獨立但又局部相連，於是有組織地產生了更有趣的剩餘空間，大人兒工作室將部分空間展開更多可能性，成為新的社交場所和展覽空間，在非用餐時段增加空間在網紅社群的曝光，這也是現代餐飲空間不可忽略的重要環節。

5. **廚房內包提高內場工作效率**　廚房被紅磚砌成的弧形柱狀牆面圍繞，使料理人能與廚房之間形成良好的工作節奏。6. **環狀吧檯滿足最大客容量**　「燒鳥」的特色在於料理人與用餐者的互動，因此座位區以吧檯形式跟隨著牆面排列展開，成為連續半環狀同時做到最多客席數量。7. **獨立 VIP 包廂給予隱私需求**　除了主要用餐區之外，在二樓增設獨立的 VIP 包廂，以因應消費者多元的用餐需求。

| 5 |
| 6 | 7 |

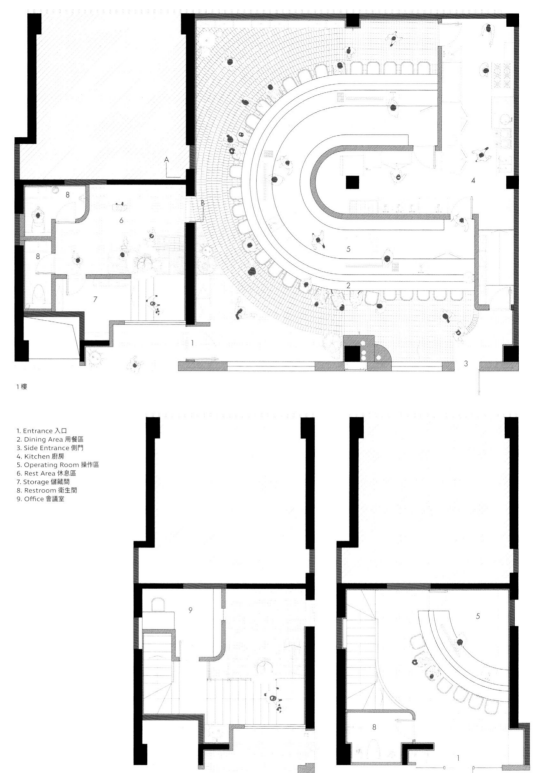

1樓

1. Entrance 入口
2. Dining Area 用餐區
3. Side Entrance 側門
4. Kitchen 廚房
5. Operating Room 操作區
6. Rest Area 休息區
7. Storage 儲藏間
8. Restroom 衛生間
9. Office 會議室

1樓閣樓

2樓

Project Data

地點：大陸‧廣東省深圳市

類型：餐廳

坪數：274 ㎡（約 82.89 坪）

設計公司：大人兒工作室（深圳市大夥兒設計有限公司）

Designer Data

大人兒工作室（深圳市大夥兒設計有限公司）。大人兒工作室 bigER club
design 致力於建築、室內空間研究與視覺體驗的和諧統一，以人與空間、建構、
功能和策略的關係出發，創造獨特的空間交互與視覺體驗。www.bigerclub.
design

圖片提供｜大人兒工作室（深圳市大夥兒設計有限公司）　攝影｜吳嗣銘

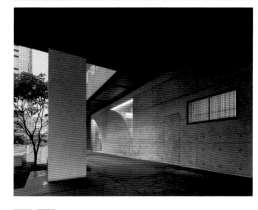
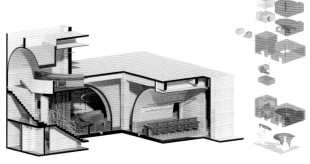

8.9.10.11. 調整入口營造低調店門氛圍　餐廳立面正對廊柱與店鋪間僅有 2 公尺寬導致缺乏退讓空間，因此調整入口方向讓店門氛圍更呼應燒鳥飲食文化。

12. **善用垂直空間安排辦公室**　辦公室被巧妙的整合在通往 VIP 包廂的夾層裡，方便照應各個場域的動態。13. **服務空間邏輯整合於功能核心區**　滿足客容量和主要空間的坪效，衛生間、儲藏間、員工更衣室等服務空間，有機地整合為一體置於西側的多功能區。14. **巧用剩餘空間創造話題場域**　利用餐區之外部分空間作為社交場所和展覽空間，期待作為網紅拍照的話題景點。

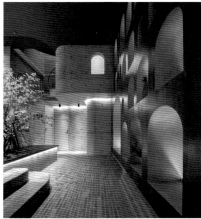

圖片提供｜大人兒工作室（深圳市大夥兒設計有限公司）　攝影｜吳嗣銘

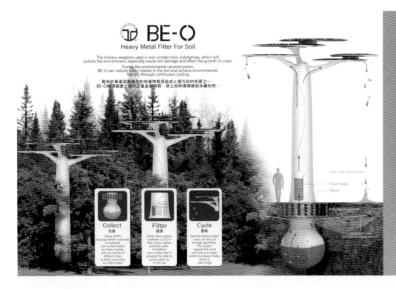

優設金獎／
冠馳股份有限公司、宏竹實業股份有限公司

國立高雄科技大學／工業設計系
參賽者：王虹閔
指導老師：陳俊東

BE-O「綠色 - 紅色設計」

戰爭所造成的影響不僅僅是國家與經濟，在無情砲火下產生的有毒物質及重金屬，對環境也是一大破壞，而透過 BE-O 採用綠能發電及環境友善的方式，循環過濾土壤中的重金屬物質，使土地與環境達到永續利用。

—————————————————————————— 林同利

我在演講「創意設計」時，常以「設計、製造、品牌、行銷」為主題，就是希望創意的作品能達到行銷的目的，也就是為社會所用！然後有很多人把品牌的建立與成功，在認知上有很大的差異，許多品牌到底能不能成為真正消費者所認知的品牌，真的要很用心探討！另外現在的設計人常常會講環保的議題，但是很多環保的產品到底還保、還是不環保？也是設計人可以深入探究的。

我如對學生演講時，就會從三個社會議題來告知他們怎麼發展作品！

第一議題是綠色設計，讓作品以永續為唯一的考量，也有人說是環保、循環設計，但沒永續設計的意涵切題，如作品可以永續的被使用的話，這就是很好的綠色設計。第二議題是橘色設計，橘色設計就是關懷設計，關懷設計就是針對小孩子、銀髮族、身障人士等族群設計出適合他們容易又舒適的作品，來關懷他們！第三議題是紅色設計，就是社會設計，這些針對弱勢或是落後的區域、人群或整個人類的生存環境，來想我們要怎麼幫助他們，設計出產品可以讓他們簡易的使用並且達到改善他們的生存環境先社會設計的議題。所以學生參加「臺灣國際學生創意設計大賽」議題下，應該考慮更多元的發展，用設計讓世界的生活更美好！

優設銀獎／
冠馳股份有限公司、宏竹實業股份有限公司

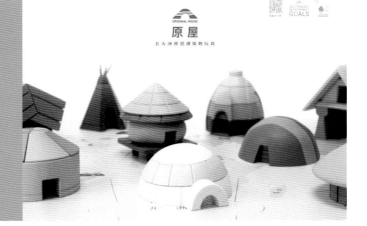

台南應用科技大學／商品設計系
參賽者：陳葳、陳純真、林聖培、馬韻晴
指導老師：林成發

原屋 - 五大洲原住民建築教玩具「紅色 - 橘色設計」

從五大洲原住民先民留下的建築房屋，選出 10 棟代表性的，希望透過這組教學玩具帶領兒童了解房子與大環境的關係，也讓他們認識原始綠建築。將每棟房屋的外型簡化製作成磁吸式積木，而每棟建築積木的配色都是以原始房屋的顏色搭配，在地圖、商品小卡上會有 QR code 可以掃描，透過動漫視覺影像的解說，讓小孩了解房屋的地理位置、樣貌、簡易的蓋法，表現出這些原住民是如何透過當地自然建材，克服氣候、環境建造出屬於他們的家。小孩多方嘗試拼湊，從錯誤中改正，組裝成正確的房屋形狀。

臺南創意新人獎／臺南市政府

實踐大學／工業產品設計學系
參賽者：楊凱翔／指導老師：林曉瑛

繩椅試驗所「綠色設計」

運用繩結記事之寓意與台灣傳統常見的塑料椅凳外型結合，並以繩的材質及結的編織作為主體表現，藉這項過去用於記事的方式，作者期望著人們可以記住曾經存在生活中的設計。

雄青獎／高雄市政府青年局

台南應用科技大學／商品設計系
參賽者：林嘉鑫、謝偉琪、王維承、王郁婕／指導老師：陳中聖

重建・重見「綠色 - 橘色設計」

屬於綠色設計及關懷設計，以可再生利用的材質製作玩具，是使生態得以永續的綠色設計；而在關懷設計層面，不僅讓兒童從中認知到環境的破壞及生態的危機，建立保護意識，同時也選擇對孩童較無傷害的材質去製作。

植感

雄潮獎／高雄市政府青年局

台南應用科技大學／時尚設計系
參賽者：項怡華／指導老師：張名吉

植感「綠色設計」

作品採用天然材質製作，透過針織技巧製作出特色、具現代感且仿真的效果，屬於綠色設計。

台灣優良食品發展協會特別獎／台灣優良食品發展協會

中國科技大學／視覺傳達設計系
參賽者：郭珈妤、李珮岑／指導老師：魏碩廷、施盈廷

Rainbow_ 嬰幼兒副食品「橘色設計」

Rainbow 參考 SDGs 第二項—消除飢餓、第三項—健康與福祉為設計目標。以孩童為主要對象，打造安心、天然健康的副食品品牌，透過包裝上的圖像期望孩童能夠健康成長、營養補充與改善挑食。

禮品公會特別獎／
台灣區藝品禮品輸出業同業公會

實踐大學／工業產品設計學系
參賽者：蔡頌愛／指導老師：曾熙凱

彈性結構模組列印燈具「綠色設計」

Prinx 將科技工藝化，透過 3D 列印和結構挑戰傳統的熱熔擠壓成型，用特殊的拉脹結構與列印厚度，去控制單一列印模組片的彎曲和變形，創造多樣化的造型和雕塑般的結構。

　　台灣優良設計協會是由經濟部輔導得過國內外設計大獎的各領域台灣廠商所組成，在 22 年前主動創辦了「台灣新一代設計獎」，也就是現在「金點新秀設計獎」的前身。在懷抱著為台灣產業界奉獻更多心力的熱忱下，期望透過設計獎項來協助產業挖掘更多傑出的作品與人才，因此在經濟部工業局支持下，於 2015 年轉型為國家級的「金點新秀設計獎」，成為「金點」品牌的三大獎項之一（金點設計獎、金點概念設計獎、金點新秀設計獎），同時也是台灣設計學子們進入職場實戰前的重要里程碑。而其中由本會所執行的「金點新秀贊助特別獎」，由於受到了全體會員與各界的支持與矚目，因此更是具有產業認可的代表性意義！為了聚焦贊助特別獎的能見度，本屆由台灣優良設計協會陳正祐理事長所屬企業—冠馳股份有限公司及王乃慧副理事長所屬企業—宏竹實業股份有限公司共同贊助「優設金獎、優設銀獎」，勉勵設計學子嘗試以設計及關懷的角度思考環境及社會議題，進而創造出兼具實用及潛力的作品。

　　最近在展覽看到一些不錯的作品，獲得了「金點新秀設計贊助特別獎」，特選了一些作品來觀摩！

台灣家具產業協會特別獎／
台灣家具產業協會

實踐大學／工業產品設計學系
參賽者：朱靜瑩／指導老師：孫崇實

山。扇 - 團扇結構收納露營桌「綠色設計」

山。扇團扇結構收納露營桌以中國傳統團扇結構做為發想，旋轉橫桿後便能夠捲曲、收納的風格露營桌。質感溫潤的黑胡桃木與洗鍊的金屬關節相互輝映，符合現代人追求簡約、自然的生活美學。

Sei La Nova 浩漢明日之星獎／
浩漢產品設計股份有限公司

大同大學／工業設計學系
參賽者：黃琳雯、鍾鎰鴻／指導老師：林銘松

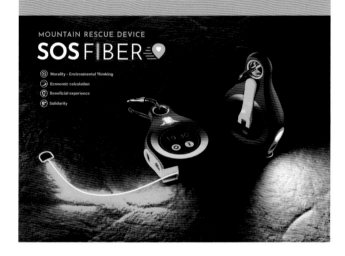

Sei La Nova 浩漢明日之星獎／
浩漢產品設計股份有限公司

國立高雄科技大學／工業設計學系
參賽者：謝東霖、林煜皓、王映蓉／指導老師：宋毅仁

SOS-FIBER「紅色設計」

大面積且不間斷的光纖作為求救光源，讓搜救人員易於發現受難者位置。產品具有低耗能特性，兼具手搖充電功能，智慧面板讓指南針、手電筒容易使用，保障人員身心健康安全！

LOZOL 多型態折疊幼兒車「綠色設計」

多型態幼兒車符合現代家庭需求及空間限制，二三輪隨意變換，折疊推車出行，收納空間小，座椅升降與前後調整更加適配幼兒成長所改變的騎乘三角，加入燈光與音樂讓產品更貼近幼兒。一台輕便且多型態的幼兒車，在孩童的成長過程中可減少多量相似產品的消耗，達到減量、永續之綠色設計。

沐水空間設計特別獎／
沐水空間設計有限公司

國立臺中科技大學／室內設計學系
參賽者：張可喬、黃怡菁
指導老師：蔡慈媛

學齡前の場域探索「橘色設計」

帶入環境友善及新式教育之理念進行幼兒空間改造，讓學齡前的孩童能夠在多元的空間發揮創造力，並針對孩童各階段的需求調整空間配置，有別於現有的制式化幼兒空間。

TOPIC

究極。米其林餐飲空間新顯學

INTERVIEW ——米其林帶動餐飲體驗升級

近幾年，從飯店、精品、連鎖品牌，甚至航空業均紛紛與世界知名米其林餐廳主廚合作，彼此期望的不僅是品牌形象的建立，也藉此提升自家餐飲實力。米其林星星究竟有什麼魅力？加持後又帶來怎樣的效益？邀請主廚林泉、設計人劉道華、飯店業者李佳燕、侍酒師何信緯從不同角度，談談各自的觀察，一同探討米其林效應為餐飲界帶來哪些影響，以及對於餐飲體驗、空間設計的期待與要求又產生了哪些變化。

I-SELECT ——星級主廚圈粉，掀餐飲空間新趨勢

對饕客而言，「星級主廚」就像偶像，號召力不輸名人，甚至超越藝人。這也是為什麼精品積極與米其林主廚合作，甚至是星級主廚推開新店、推新品牌，都能為市場帶來話題。「星級主廚圈粉，掀餐飲空間新趨勢」歸納「Who's Next 摘星計畫」、「星級主廚推新品牌」、「異業結盟再創新」介紹國內外最新的米其林餐飲空間設計作品，一探其中魅力。

米其林帶動餐飲體驗升級

《米其林指南》起初並非為了美食而生，如今它已成為餐飲評價的重要指標。這不僅帶動許多產業爭相與摘星餐廳主廚合作，讓原先本就擁有豐富飲食面貌的城市，在星級主廚陸續進軍到台灣甚至其他海外市場後，不僅為餐飲注入新能量，帶進新的料理手法與技巧，以及更多不同的餐飲風格與體驗，更重要的是提升了各地飲食文化的內涵。

文、整理｜余佩樺　圖片暨資料提供｜MMHG 湘樂餐飲集團、台北文華東方酒店、劉道華建築設計事務所、何信緯

許多饕客為之瘋狂的《米其林指南》並非因美食而生，當初為了向消費者推廣駕車出遊風氣以及刺激輪胎的購買，創辦人之一安德烈‧米其林（André Michelin）創立了一本集結地圖、餐館、旅宿等內容的道路手冊，資源相互整合下逐漸成為一本專業的旅館餐廳指南，後來才漸漸發展成今日的星級評鑑認證制度，推薦各國的美食。最初只針對歐洲多個城市的餐廳做評鑑，爾後相繼開拓海外新市場，評鑑也就趨於國際化。

米其林為餐飲業注入更多新意

不可否認，米其林評鑑對飲食文化帶來了不小的影響，這對於2014年初來到台灣創業的 MMHG 湘樂餐飲集團創辦人暨主廚林泉特別有感觸，他回憶：「以前多數人對於精緻餐飲一知半解，米其林評鑑漸漸普及下，消費者不僅愈來愈了解其面貌，對於

林泉
MMHG 湘樂餐飲集團
創辦人暨主廚

《米其林指南》讓人們愈來愈了解其面貌，也對精緻餐飲有更多的關注。

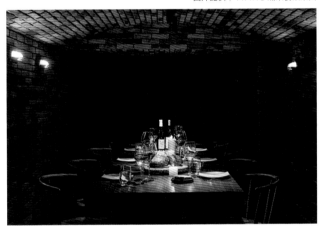

1. 由林泉主廚帶領的「MUME」餐廳，多次獲米其林肯定，也是2023「亞洲 50 最佳餐廳」台灣唯一入圍的餐廳。

精緻餐飲也有更多關注。」台北文華東方酒店行銷公關總監李佳燕也有感地談到，「2018 年三月《台北米其林》正式登台，台北餐飲市場即出現許多變化，不僅帶動整個餐飲行業進步，更吸引海外客人前來品嚐美食，連帶也讓這原本就是美食之都的台北，在國際間的能見度大大提升。」

米其林不僅止於帶動觀光人潮、餐飲產業，對於廚界也有深刻的意義。林泉表示，獲得米其林認可的餐廳，代表其廚師的烹調技巧卓越，廚師本身的技藝與地位開始受到重視、備受尊重之外，也使得愈來愈多人願意投身進入這個產業。李佳燕則觀察到，國內的餐飲品質提升，台灣的國際能見度變高，會讓更多業主願意投資，更多國外優秀主廚也願意落腳台北。像是位於文華東方酒店裡的文華精品，也力邀日本東京米其林二星餐廳「鮨增田」（Sushi MASUDA）插旗台灣，2020 年增田主廚結束東京本店後，將本店的日籍廚藝團隊移師台北，並將星級美食在台北完整復刻。這不僅帶來更國際化的料理觀、新穎的烹調手法與技巧，同時也為台灣餐飲業注入新意，讓整個產業在各方面更加地進步。

米其林星星加持，聯手合作效益大

客人挑選飯店、逛百貨商場時，美食絕對是考量之一。觀察市場，疫後仍有不少飯店、百貨看好民眾的消費潛力以及對高端餐飲風潮，相繼力邀米其林星級主廚、私廚料理等來台開餐廳，民眾不用飛出國，即可體驗到各地的世界料理。李佳燕不諱言，米其林星星對饕客有一定的號召力，嘗試把星級饗宴的體驗往館外延伸，「雅閣」曾經攜手「大腕燒肉專門店」合作推出「米其林雙星食尚之旅」，透過不同的用餐經驗，讓效益再加乘。

先前在餐飲界吹起的客座主廚風潮至今仍在，近期飯店又再次掀起米其林星廚客座大戰，台北君悅酒店和台北花園大酒店不約而同邀請國外米其林主廚來台客座，透過客座主廚快閃方式，一方面為饕客帶來新鮮感，另一方面也藉由引進不同的餐飲體驗，讓走進飯店用餐的消費族群愈來愈廣泛。

圖片提供｜台北文華東方酒店

李佳燕
台北文華東方酒店
行銷公關總監

借助米其林的號召力，透過不同的用餐經驗讓效益再加乘。

2 2. 台北文華東方酒店中餐廳「雅閣」連續五年獲米其林一星肯定，優雅空間設計，功不可沒，特設包廂提供 2～4 人靜謐舒適的用餐空間。

除了飯店業，精品品牌也爭相與米其林主廚跨界合作，藉此與消費者建立新的情感連結。不可否認，MZ 世代年輕人將成為接下來最有影響力的消費群，他們屬於網路原住民，影響力橫跨不同產業、品牌和數位平台，這也是為什麼奢侈品牌不再只著眼於服裝、包包的販售，陸續將經營觸角擴展至其他領域，其中餐飲業就是發展項目之一，藉由飲食創造一種體驗也加深對品牌的印象。林泉分析，「資訊爆炸的時代下，訊息變得紛雜、紊亂，甚至片斷，精品品牌也開始思考該如何精準傳遞品牌訊息給真正需要的人。」「他們深知消費者需要的不僅是『精品價值』的口碑行銷，更需要的是『記憶深刻』的體驗式行銷，這勢必要親臨現場才能有深刻感受，因此精品品牌才會紛紛聯手米其林主廚開設餐廳，讓消費者經由自身體驗得到刺激感受，進而引起消費行為或對於品牌價值的認同。」林泉補充道。

另外，旅客在選擇班機時，除了價格、舒適度，餐點也是許多人在意的一環，航空業為求新求變，除了與知名餐廳合作，另也邀請星級主廚設計菜單，加持機上餐的水準，讓旅人在高空中也能

享受星星等級的美味。劉道華建築設計事務所主持設計師劉道華認為,「以米其林作為媒介,既可讓一般消費大眾體驗到精緻的生活方式,對餐飲業而言也可照著米其林的標準來實現自身品牌價值。」同樣地,超商聯名商品不斷推陳出新,超商雙雄統一超及全家便利商店,近幾年皆陸續與米其林餐廳合作開發超商料理,讓精緻體驗走進日常生活中。LE SOMM 侍酒顧問品牌創辦人何信緯表示,「這樣做,除了增加消費者新鮮感、讓超商鮮食口味精緻化,更重要的是還帶來了獨特的餐飲體驗。」

體驗至上,為餐飲創造多重感受

現代人愈來愈注重生活品質,對於「吃」這件事,不再只是填飽肚子這麼簡單,變得講究、期待也愈來愈高,再加上體驗式經濟的盛行,塑造獨特的情境氛圍與消費者建立情感連結的同時,

以米其林作為媒介,可以讓一般消費大眾體驗到精緻的生活方式。

劉道華
劉道華建築設計事務所
主持設計師

圖片提供|劉道華建築設計事務所

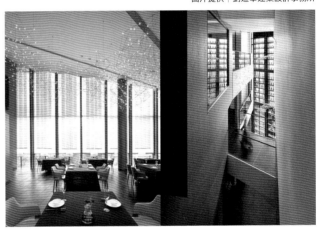

3 4

3. 位於北京三元橋的「魯采」,劉道華以當代設計語彙,定義餐飲空間的新概念。

也對品牌留下深印象。林泉認為,與過去不同的是,商品、服務對顧客而言屬於外在的,但是體驗屬於個人內在的,經由實際參與,讓享用料理這件事變得與眾不同。

的確,體驗設計在近年成為一種新顯學,人們對於餐飲空間的要求,不再是只有漂亮的設計裝潢、親切到位的服務就好,如何能夠留下深刻記憶點才是關鍵。設計最能引起共鳴,可以看到不少餐飲空間,甚至是星級主廚開設屬於自己的餐廳時,皆試圖透過主題為空間敘事,也建立獨有的性格;當餐廳準備進軍其他國家城市時,設計上也清楚必須嘗試從地域範疇出發,藉由融入當地人文特色為空間下新的註解。操刀過不少米其林餐廳的劉道華觀察,現今對於空間設計除了講求一致、整體,另有一派則是強調如何讓設計、品牌精神內化於顧客的心。以位於北京的「魯采」為例,他利用現代中式美學烘托東方飲食空間,同時也以建築思維介入設計,運用建築塊面做貫穿並布局空間,在穿插縱橫與遞進之下,將儀式感帶入,讓人從行為中感受空間氛圍,以及想傳達的品牌理念。

科技、藝術，帶來新奇的味蕾與體驗

現代人接觸得多、看得廣，對於美味料理不僅止於口舌之間的滿足，而是要讓五感都能獲得滿足才行。以何信緯分享位於上海米其林三星餐廳「Ultraviolet by Paul Pairet」為例，消費旅程光是從如何抵達餐廳就已開始，沒有具體地址、採取統一接送方式，就讓人想去一探究竟；主餐廳裡更結合光雕投影、音效、香氛等，將飲食體驗從視覺轉移到其他感官，讓吃飯不單只有停留在飽食層次，更是沉浸於一場感官大秀裡。「雅閣」連五年獲得米其林一星的肯定，但團隊仍不斷嘗試藉由跨界合作，為餐飲體驗帶來無限的可能。早在 2018 年「雅閣」就曾攜手台灣三星，由首席主廚設計專屬星級菜單，利用全景相機結合虛擬實境 VR 裝置及 AR 技術，打造出不一樣的五感美食體驗。

圖片提供｜劉道華建築設計事務所

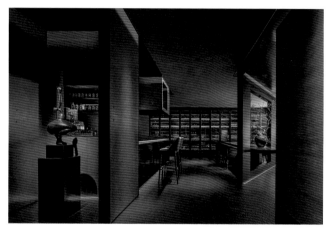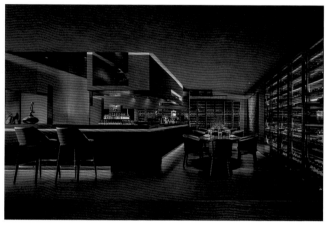

5　6　5.6. 劉道華在「上海子福慧餐廳」利用藝術品為空間添氛圍，同時也規劃了大面的酒櫃帶出視覺張力。

除了科技，藝術文化亦開始跨領域走入餐飲業，讓各式的飲食體驗趨向多元化之餘，也更有人文深度。最常見的就是運用大量的藝術品點綴空間，像是位於香港米其林三星餐廳「8½ Otto e Mezzo BOMBANA」，餐廳內放置了不少著名的藝術品，其中包含世界知名藝術家畢加索的畫作，讓來訪的客人能邊用餐邊欣賞藝術創作也藉此滋養心靈。

預約制餐廳「The Seedin Lab」在 2022 年策劃了《我吃了一個展覽》，將餐飲結合藝術，打造全新沉浸式飲食饗宴。場域裡展出的藝術品都是用食材做成，最後則是在餐桌上吃掉藝術品，無論藝術、餐飲都有了新的定義。

擺盤、餐酒，一同為料理添加驚喜

當然，消費者為追求更好的用餐品質，對於用餐體驗的要求不僅止於此，視覺先行的年代裡，一道好的料理要能引起人的食慾，擺盤很關鍵。擺盤上，有的主廚以畫作為靈感，也有的將 Art

Deco 的精髓融入其中,抑或是藉由餐具器皿本身的表面肌理,讓整道料理的藝術性提升至全新境界。

從無菜單料理,開始到 Fine Dining 的盛行,餐酒搭配(pairing)文化也跟著受到重視。何信緯表示,合宜的餐酒搭配,不只能夠強化食物風味,還能帶領餐飲體驗走向另一個層次。擁有世界最佳侍酒師大賽國家代表身分的他,有相當豐富的米其林餐會策劃經驗,他說,過去在策劃上會先從了解主廚的風格與背景開始,推敲每一場餐會的搭配邏輯與主題,進而安排適合的酒款,並且利用酒去襯托餐點,讓味覺的體驗更多元。

何信緯不諱言,正是因為餐酒搭配逐漸受到重視的關係,空間設計裡也開始強調如何突顯酒櫃、酒窖的設計,藉由這樣的規劃讓

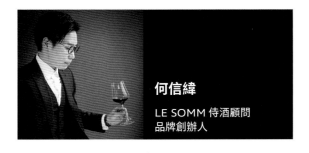

何信緯
LE SOMM 侍酒顧問
品牌創辦人

好的餐酒搭配能夠強化食物風味,還能帶領餐飲體驗走向另一個層次。

圖片提供|何信緯

未 滿 十 八 歲 請 勿 飲 酒

7. 何信緯與米其林一星餐廳「山海樓」合作,精選台灣地酒與台灣菜
共譜完美的台味饗宴。

7

餐酒氛圍更為濃厚。劉道華也指出隨餐佐茶、佐酒相得益彰關係,嘗試將茶文化、酒文化化為具象元素並融入到空間設計裡,提升顧客的用餐體驗之外,也盡可能滿足業主的儲酒、展示等需求。然而,消費者對於用餐體驗的要求不只講究擺盤、餐飲搭配,能動手操作的實際體驗也變得重要。文華東方就針對會員推出跟著星級主廚做料理的活動,在「雅閣」主廚的帶領下,製作並品味台灣在地小籠包。李佳燕表示,「以往主廚總是待在廚房裡舞鍋弄鏟,隨著時代演變,主廚開始走出廚房,與客人建立最直接的個人化體驗互動,也顛覆消費大眾對米其林高不可攀的既定印象。」

對饕客而言,「星級主廚」就像偶像,號召力不輸名人,甚至超越藝人。這也是為什麼精品積極與米其林主廚合作,甚至是星級主廚推開新店、推新品牌,都能為市場帶來話題。下一章節「星級主廚圈粉,掀餐飲空間新趨勢」歸納「Who's Next 摘星計畫」、「星級主廚推新品牌」、「異業結盟再創新」介紹國內外最新的米其林餐飲空間設計作品,一探其中魅力。

La Vie by Thomas Bühner 睿麗餐廳
為賓客創造美好時刻和難忘記憶

提供極致體驗，來自對細節無止境的自我要求與突破。商業空間不比私人住宅，能隨屋主興
所至不計代價打造；作為一家餐廳，尤其是米其林星級餐廳，營運肯定是首要關鍵，同時提
供賓客流連難忘、印象深刻的餐飲體驗，考驗團隊的決心、毅力與耐力。由知名米其林三
星主廚 Thomas Bühner 與台灣合作夥伴攜手合資開設的「La Vie by Thomas Bühner
睿麗餐廳」（以下簡稱 La Vie），歷經兩年籌備，疫情期間克服時間與距離種種挑戰，於
今年 4 月在「NOKE 忠泰樂生活」時尚商場開幕，揭開台灣頂級餐飲新篇章。

1 | 2 | 3

設計規劃心法

1. 從地理風土脈絡與品牌定位建立設計核心價值。
2. 以米其林三星餐廳的標準設定打造軟硬體規格。
3. 秉持融合核心價值以終為始創造美好餐飲體驗。

文｜楊宜倩　圖片暨資料提供｜La Vie by Thomas Bühner 睿麗餐廳

1. **品牌識別圖騰化融入設計** 以三角
形與菱形漸變圖騰作為入口意象，金
屬鏤空品牌名以璨金色特殊塗料襯底，
帶給賓客深刻的第一印象。2. **自在用
餐尺度與座位規劃** 奢華是不著痕跡
的感受看似理所當然，實則苦心擘劃
的每個細節，主廚堅持每位賓客坐下
後的距離尺度，既可輕聲交談又有餘
裕活動。3. **豐富藏酒佐餐創造多元美
味** 入口的開放式酒窖可根據蒐藏酒
品調整最適溫濕度，專業侍酒師瞭解
賓客喜好後挑選搭配，體驗餐酒交融
加乘的滋味。

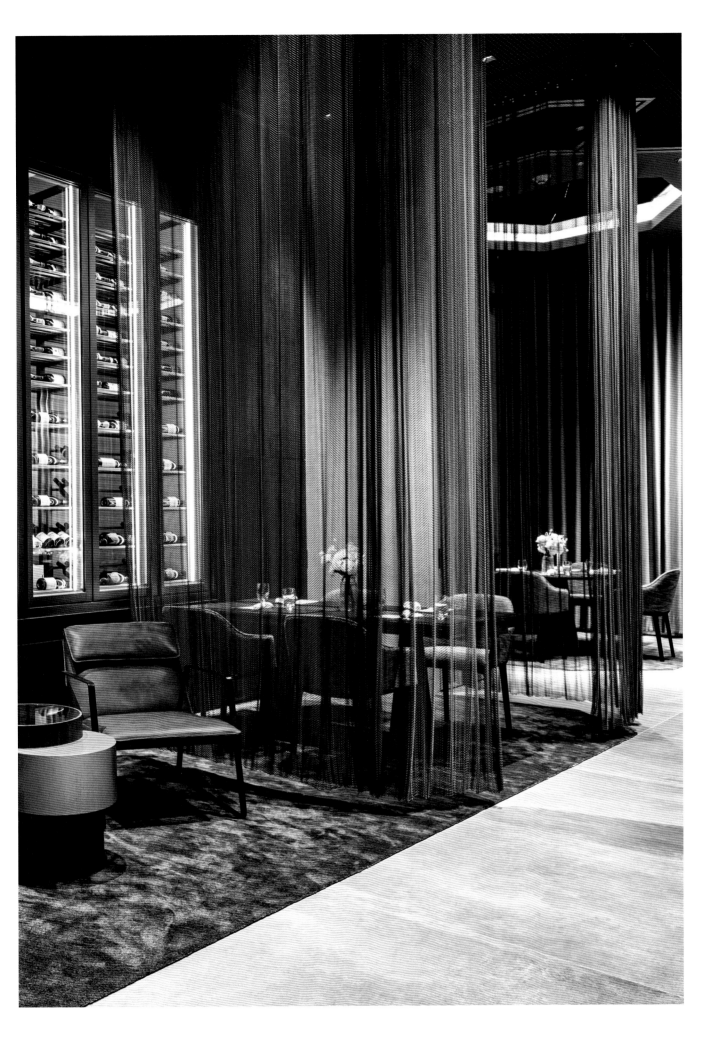

「對於餐廳的經營哲學，最重要的就是為客人創造美好時刻和難忘記憶，盡情享受愉悅的用餐體驗，這絕對是我們的堅定目標。」Thomas Bühner 在餐廳開幕時如此分享。由於經營團隊的目標十分清晰明確，從專案開啟日就以高規格規劃。Thomas Bühner 對創立經營一家三星餐廳經驗豐富，軟硬體皆由他親自參與設計規劃，所有菜單均由他親自設計，並與行政主廚楊展浩 Xavier Yeung 密切討論交流後定案。

取台灣山海田野元素發想設計

設計專案由主廚 Bühner 指名德國知名設計師 Olaf Kitzig 的工作室負責，設計團隊從 La Vie 的地理位置著手研究，由於店址座落大直靠近基隆河，上游連結金瓜石歷史礦區與綿延山巒，基礎顏色元素採用綠色、岩石灰色與藍色等大地色為基調，搭配低調璨金色，反映所在位置的環境質紋，並從西方風、火、水、土與造物者神秘力量的第五元素為發想，延伸出菱形圖騰作為品牌識別元素之一，店名延續主廚 Bühner 連續 7 年獲得米其林三星肯定的店名，並加上主廚冠名，傳達傳承歐洲 Fine Dinning 文化與台灣美食碰撞「融合」，希望開啟台灣飲食文化新篇章。

為了確保賓客用餐時能感到自在舒適，極為考究座位的間距與挑高天花板聲音環境效果，並採取間接暖光的照明設計，即使滿座也能有舒適的五感體驗。雖然位處商場寸土寸金，Bühner 堅持高規格用餐體驗，僅規劃 28 個座席，其中包括兩個分別能容納 4 位與 8 ～ 10 位的私人包廂，透過尺度拿捏、色彩計畫、自然材質、聲光溫度控制，讓來店賓客感受寧靜、和諧和美麗的空間，獲得心靈的滿足與放鬆。La Vie 得天獨厚擁有台北商場罕見的戶外露台與獨立出入口，也是一大亮點，能提供賓客多元的宴飲情境。

強強聯手訂製簡潔高機能廚房

工欲善其事必先利其器，Bühner 親自到訪德國頂級商用廚具設備製造商 MKN 總部，與該公司工程設計人員當面討論所需要的獨特規格配備。知名的瑞士廚房工程公司大昌華嘉 DKSH 為 La Vie 廚房設備的供應與整合廠商，細心規劃不同功能配置對廚房不同工作人員的操作動線，打造出堪稱台灣首見的「米其林廚師的夢幻頂級廚房」。為了將其舉世聞名的「三維料理哲學」自德國移植而來，他全程參與廚房設備的規劃及配置等相關工作，並完整考量廚房整體的運作動線效率與節能等方面的要求，廚房在設備未運轉時需保持攝氏 26 度，為讓地坪與外場高度一致，將攔渣截油槽移至地下一樓，這些在前置作業階段都必須縝密協調，整合多單位各個介面，付出許多心力才能打造出看似理所當然的結果。此外，採用丹麥／義大利的永續服裝設計品牌 OLDER Studio 設計的廚房工作人員專業制服，回應人體工學與出餐流程動線考量設計……整個廚房設備的軟硬體規劃和配置，反映出追求超高品質的基本精神，也讓廚師團隊在廚房高效工作，提供更加優質的餐飲服務。

與時間賽跑堅持品質創造價值

強強聯手組成鑽石陣容團隊，問到對於摘星的看法，初衷與主廚信念契合，想帶給每位前來用餐的賓客愉悅的用餐體驗，美好的時刻留下難忘的回憶，反映在每一次服務、每個細節都做到位，在時間的考驗下不斷累積，摘星就是水到渠成。品牌期待融合東西方兩種不同飲食文化的深厚底蘊，為台灣 Fine Dining 領域帶來味蕾衝擊與感官享受，更期望能成為國內頂級餐飲業立足台灣、放眼全球的重要里程碑。

4. **料理過程展演流動的饗宴** 精心打造創作美味的半開放式廚房，廚房與外場地坪高度一致，賓客坐姿可平視廚房窗口，兩面玻璃牆貼覆菱形漸變圖騰的卡典西德，輔以鍍鈦收邊內嵌 LED 燈條，是餐廳的注目焦點。

4

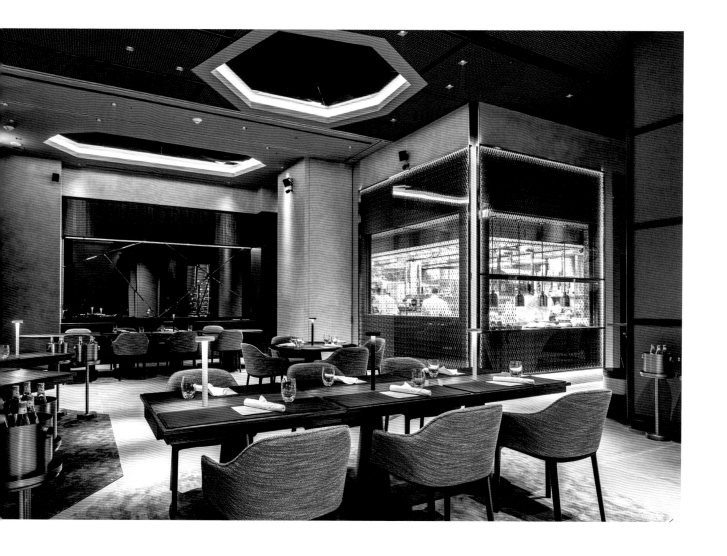

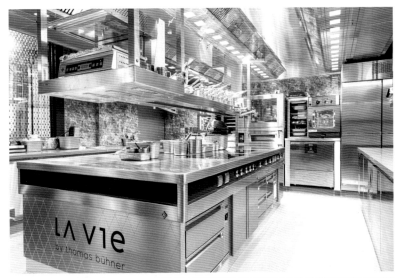

5. **頂規設計量身訂作夢幻廚房**　主廚 Bühner 全程參與廚房設備的規劃及配置等相關工作，舉凡工作檯面高度要求、檯面材質與工法、檯面下踢腳板材質與角度設計、冷凍櫃不同溫度的需求及容量大小規劃，並採用一體式全區照明並具導流正負壓平衡的專業煙罩設計，細心規劃工作人員操作動線，降低在廚房長時工作的體力消耗。6. **追求超高品質的基本精神**　與外場地板齊平的廚房地板設計，雙中島分冷熱烹調檯面，封頂式不鏽鋼吊櫃、懸空不鏽鋼飲用水與電源供應中島吊架，工作檯面接縫極少與極小化、全面導入全球頂規專業廚具與烘烤設備，讓廚師團隊在廚房內更加高效地工作，專注提供優質的餐飲服務。7. **懸挑結構一體成型簡潔吧檯**　長 6 公尺的一體成型吧檯以 CNC 切割成形外覆特殊塗料。採用與台南保時捷中心相同，結合 IoT 智慧物聯網應用功能的「Flavor Leaks 風味原萃」頂級手沖咖啡機。8. **推敲細節成就賓主盡歡的體驗**　4 人桌位拿捏恰如其分的尺度，單是餐墊前後 6 次打樣，不斷測試皮革組合就為找出能服貼桌面、觸感溫潤同時易於清潔維護的設計。桌板內嵌鐵片，讓纖細檯燈穩穩吸附。

5	7
6	8

內部空間為兩個櫃位尺度，將廚房設在靠近商場貨梯位置，並規劃兩間尺度寬敞的洗手間。門口兩側各有一座開放式酒窖串聯水吧，廚房雙開口縮短送餐動線與大包廂獨立服務。

9. 為展現秀色可餐的視覺表現力，選用深受米其林大廚青睞的比利時藝術家 Pieter Stockmans 餐瓷，訂製專為搭配 La Vie 室內風格獨創特調的釉色；六家不同單位合組台灣鶯歌陶瓷專業團隊，每款餐瓷以不同層次的白色搭配局部上釉的平滑觸感與不平滑手感，傳達「融合」的餐飲新價值。10. 獨家引進土耳其奢華手工玻璃像飾品牌 NUDE Glass 的頂級酒杯，手工製作與離子鍍層製作技術，杯身極薄、極輕盈，品飲時更能感受香氣層次與風味，提升賓客品酒體驗。

Chef Data

姓名：Thomas Bühner

經歷：2011 年起連續 7 年三星米其林 La Vie 餐廳行政主廚。

姓名：楊展浩 Xavier Yeung

經歷：2016-2020 任職於香港米其林一星餐廳ÉPURE Restaurant。

Designer Data

設計師：Olaf Kitzig

設計公司：Kitzig Design Studios

網站：www.kitzig.com

設計師：陳泰然

深化與落地設計公司：泰然空間設計

網站：www.tai-group.com

Project Data

店名：La Vie by Thomas Bühner 睿麗餐廳

地點：台灣‧台北

坪數：181.8 ㎡（約 55 坪）

客群定位：一般大眾

單價：季節性固定套餐 NT.8,988 元＋10%／人

座位數：28 席

建材：黃銅、鐵件、鍍鈦、鏡面壓克力、卡典西德、鏡面、仿石材地磚、特殊塗料、實木

11. **青鮒‧小黃瓜‧柚子**　來自日本的青鮒，用香料鹽水醃漬後外層裹上五香粉帶來濃郁的風味，底下使用覆盆子醋與乾蔥製成的小黃瓜冷湯，左邊橘色的小球以蛋黃與柚子製成，搭配醃燻優格醬，灑上以液態氮製成的酸奶粉末增添冰涼口感。12. **白蘆筍‧鮪魚下巴‧巴倫茲醬**　來自法國的白蘆筍水煮保留清甜口感，底下搭配使用大量甜羅勒、薄荷與巴西利等甜草本香草製作的綠色巴倫茲醬，品嚐起來更輕盈，鮪魚下巴燻烤烹製保留內裡生食的口感，上方點綴白蘆筍薄片、酢醬草及墨魚汁與木薯粉做成的脆片。

11　12

Restaurant Born
視覺和味覺的雙重盛宴

馬來西亞籍主廚陳茳誕（Zor Tan）跟隨名廚江振誠（André Chiang）多年，曾先在新加坡「Restaurant André」、台北「RAW」擔任過行政主廚，後來江振誠更將澳門川江月交由他執掌，開業第一年就摘下米其林二星，2022 年 6 月自立門戶於新加坡開設屬於自己的餐廳「Restaurant Born」，開業不到一年就上榜 2023 年「亞洲 50 最佳餐廳」，實力備受肯定。

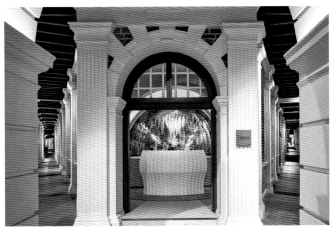

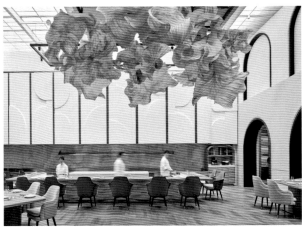

| 1 | 2 | | 3 |

1. **造型接待檯帶來獨特的迎接體驗** 為了予以登門顧客尊榮的體驗，特別於入口處設置了造型獨特的吧檯，結合不同材質共同形塑出帶有藝術感的樣式。2. **吸引眼球也驚豔味蕾** 主餐廳採取的是開放式廚房，同時銜接用餐區，饕客們可以看著食材變成美味餐點的過程。3. **順應原結構衍生而出的布局** 空間為三角形格局，greymatters 以拱門造型回應建築，在現代手法重新詮釋下，賦予歷史建築新味道。

設計規劃心法

1. 從三角格局中找到連結過去與現在的交會點。
2. 開放廚房＋互動，已成為一種新的用餐時尚。
3. 設計中融入藝術，提供更多面性的餐飲體驗。

文、整理｜余佩樺　圖片暨資料提供｜greymatters、Restaurant Born　攝影｜Owen Raggett

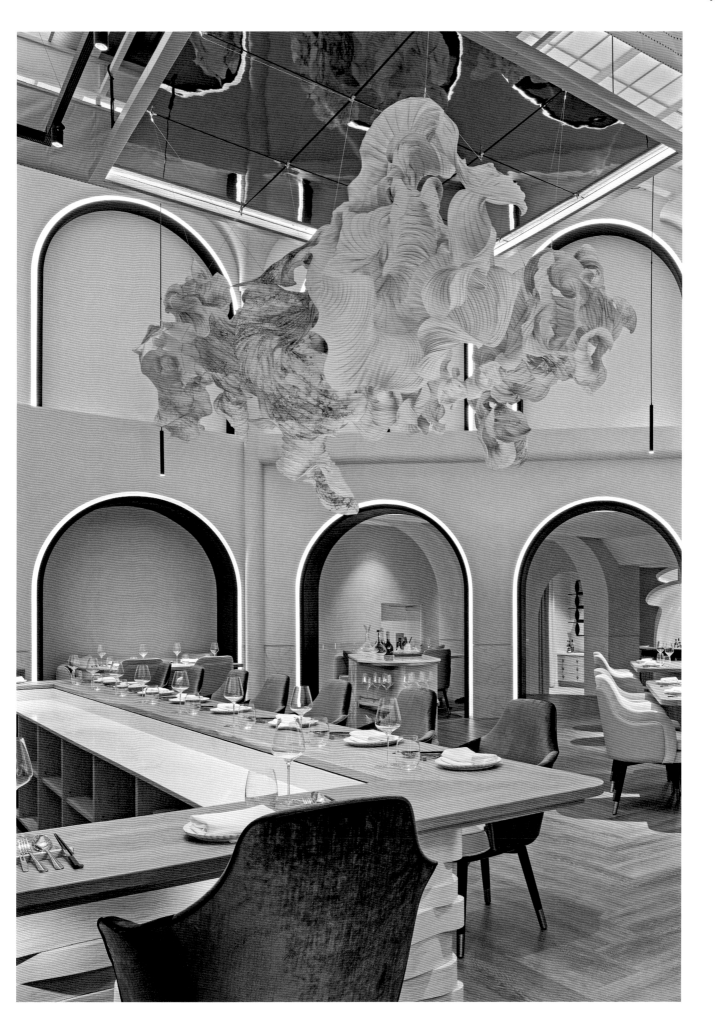

回到烹飪生涯起點，為客人獻上美饌

對馬來西亞籍大廚 Zor Tan 而言，新加坡是他烹飪生涯的起點，畢業自新加坡酒店管理學院的他，分別在台北、新加坡、澳門等地的餐廳掌廚磨練廚藝，工作多年後決定回到新加坡開設屬於自己的餐館，與美食愛好者分享自己的料理哲學。Zor Tan 特別將餐館取名為「Born」是「Best of Right Now」的縮寫，意指現在就是最好的時刻開啟一個全新的自己，表達自我和展現手藝。

Restaurant Born 座落於新加坡一棟興建於 1903 年的建築中，曾經它作為人力車站，而今已成為一個標誌性建築。自小在馬來西亞的一個漁村長大的他，會選擇這裡是因為這棟建築、位置和歷史，自 17 歲投身進入餐飲業以來，Zor Tan 靠著努力成為備受肯定的烹飪人才，而今他也將這座建築視為努力工作和實現夢想的平台，傳遞美味料理的同時也希望能藉此鼓舞更多的人。

在餐廳吃飯就像回家一樣舒適自在

為了提供消費者更完整的用餐體驗，特別邀請擅長商空項目的設計團隊 greymatters 操刀室內設計。面對這棟百年的建築，存在著一定的限制與挑戰。首先要面對的挑戰就是建築基地屬於三角形，原車站細節幾乎消失、僅剩下建築結構體，幾經評估後，設計團隊從既有形貌來做設計的思考。先將既有的天井保留了下來，為用餐環境引入充沛的自然光感，接著再以拱門設計進行布局，它除了回應原建築細節、補強結構之餘，一個個拱門形式的圓弧語彙，增添餐廳與餐廳過度之間層層遞進的儀式感、消弭基地的不方正感，曲線還做到不只柔化空間表情，也讓歷史建築顯得現代且不陳舊。

步入餐廳前會先來到入口處利用複合材質形塑的接待檯，為餐廳揭開藝術的氣息。為提供消費者更多的服務，接待檯後方即為酒吧，用完餐後可以小酌一番、放鬆一下。進入餐廳內部，率先迎來挑高寬闊的感受，接著目光則會落向天花板上荷蘭藝術家 Peter Gentenaar 的紙雕塑藝術，期盼在料理與藝術的對話下，能為空間添詩意。可以看到，呈現上不單只是將作品懸吊於上，刻意在天花中夾一層鏡面，借助反射效果為整體帶來更有趣的視覺效果。

餐飲空間中動線與座位的規劃是設計的一大重點，主餐廳設有 27 個座位，以開放式廚房喚醒客人的感官，連結用餐區則提升廳內更多運用可能，一旁另設置了多個不同大小的獨立桌區，滿足各式的用餐需求；空間尾端則設置圓桌形式、可容納 10 人的包廂區，有趣的是，設計者在訂製桌椅上方，做了一個鏡面天花裝飾，巧妙地把藝術家 Steve Cross（史蒂夫‧克羅斯）的作品倒映成另一幅畫作，多了一分虛實之間的觀看趣味。

為了讓客人登門像回家吃飯一般的舒適，在材質、軟件、顏色的選用上皆經過悉心考量，從大地、中性色調出發，適度地揉入翠綠色，為整體製造了一些亮點。另一方面新加坡華人占七成，因此在裝飾上選用了帶有東方氣味濃厚的「家」字掛飾，襯托出東方文化的美，也彷彿在訴說著「歡迎回家吃飯」。

4. **家字掛飾營造東方文化美** 空間一隅掛上了以書法字體所寫的「家」字掛飾，營造出東方文化氣息，也讓在地人上門用餐就像是真的回家吃飯一般。5. **讓藝術創作在空間中自由綻放** 空間中擺放如巨浪般的流線形設計的作品，出自於荷蘭藝術家 Peter Gentenaar 之手，其以呼應餐館核心理念「生命的循環」進行創作，在鏡面材質的反射下，變化更多端。

4
5

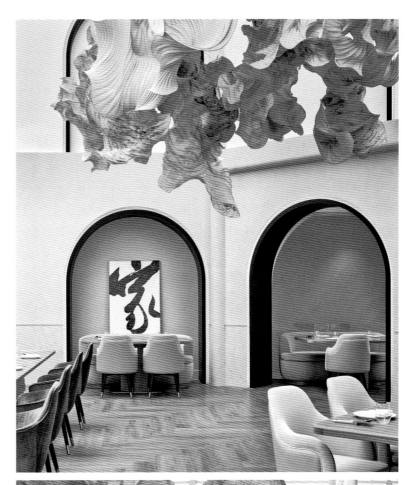

6. **圓桌隱喻相聚團圓之意**　對隱私需求較高的賓客設置了包廂區，裡面採用圓桌形式，對應到上方的鏡面裝飾亦是取圓的意象，有相聚、團圓之意。7. **增設酒吧提供多樣服務**　接待檯後方即為酒吧，用完餐可以坐在這小酌一杯，好好放鬆一下緊繃的心情。8. **拱門讓過渡空間更具儀式感**　雖然說是因為原有結構而取用了拱型元素，但它具有劃分、連結空間的意義，除了讓過渡空間更具儀式感，也不會截斷人與人之間的交流與結點。

6	
7	8

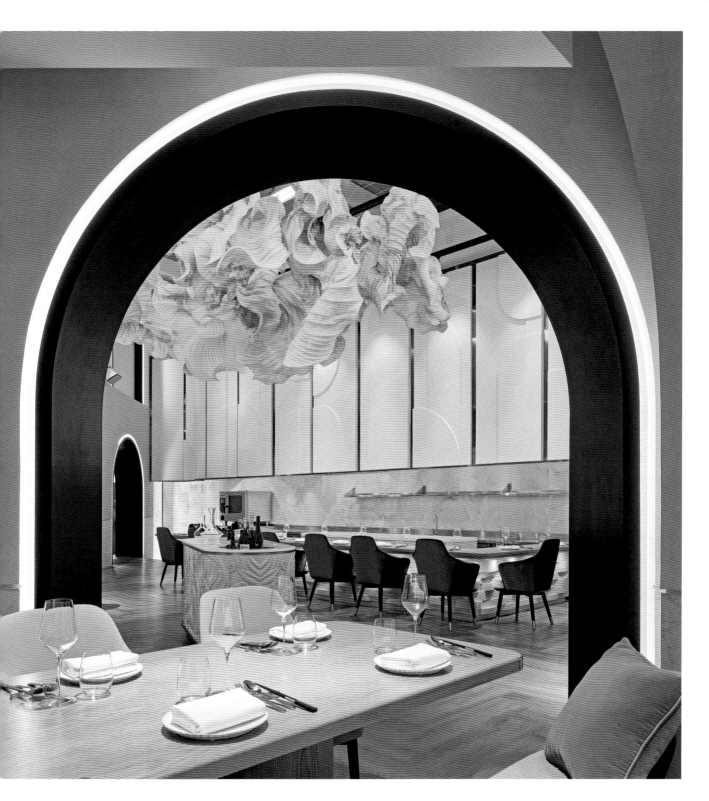

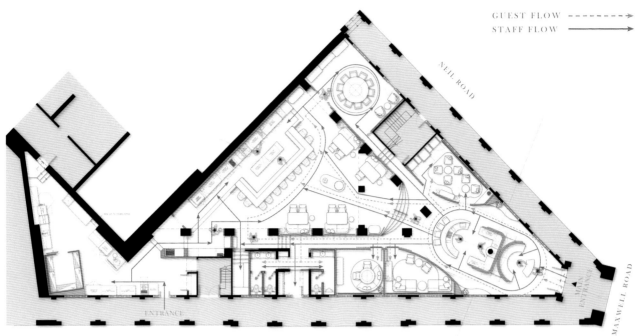

設計者順應三角形基地來做思考，抓出三角形中的一角作為軸心來安排接待檯、酒吧、主餐廳、包廂等區域，接著再引導顧客前往餐廳的各個角落。

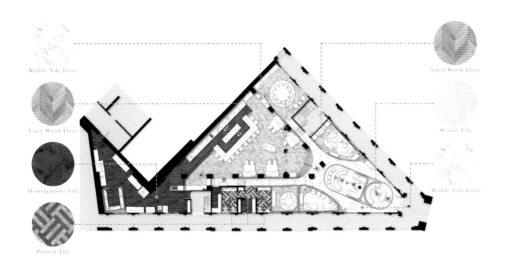

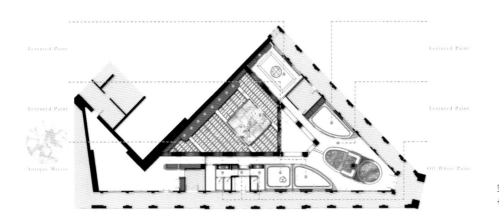

空間裡的材質皆細細考究，回應建築本身也帶出新意。

Chef Data

姓名：陳茳誔 Zor Tan

經歷：曾在新加坡 Restaurant André 和台北 Raw 擔任過行政主廚，後來更執掌澳門川江月。2022 年 5 月於新加坡開設「Restaurant Born」，獲 2023 年「亞洲 50 最佳餐廳」肯定。

Designer Data

設計師：Alan Barr

設計公司：greymatters

網站：www.grey-matters.com

Project Data

店名：Restaurant Born

地點：新加坡

坪數：403 ㎡（約 122 坪）

客群定位：一般消費大眾

單價：菜單價格為 368++SGD、葡萄酒套餐為 198++SGD、無酒套餐為 138++SGD

座位數：27 席

建材：木地板、鏡面、大理石、不鏽鋼

9. **幸福感來自對美味的堅持**　對 Zor Tan 而言食物的意義不僅是果腹，從餐前小點的設計就十分講究，入口的那一刻不只好吃、精緻，也能因為美味帶來幸福感。10. **舌尖享受奢華升級**　回到新加坡開設屬於自己的餐館，與美食愛好者分享自己的料理哲學之外，他也相當重視擺盤器皿，會特別選用適合的餐具，讓享受奢華更升級。

9　10

Westwood
時髦、快速改寫精緻餐飲定義

獲米其林星級、2023 台灣唯一入圍亞洲 50 最佳餐廳肯定的主廚林泉，致力於推廣在地食材、探索食饈美好風味，為了讓美味料理能帶給更多人品嚐，林泉與團隊首度踏出台北，和雲端廚房 Just Kitchen、子樂投資的自創品牌新竹伊普索酒店 EPISODE-Hsinchu 共同合作推出「Westwood」全日餐酒館。

設計規劃心法

1. 打造明確的設計風格，以回應品牌的定位策略。
2. 運用材質與色系，予人時髦又復古的用餐體驗。
3. 自然與人工照明交替，輕鬆變換餐廳酒吧場景。

1. **雙區形式滿足商務與用餐需求** 在 Westwood 裡同時有用餐與商務需求，Westwood 作為用餐區，而 WestwoodSocial 設定除了可用早餐，相關商務、交誼也能在這進行。
2. **環形吧檯劃破餐廳的想像** 結合空間機能於其中設置了一座環形吧檯，自然而然劃分出有別於用餐情境與形式，以帶點復古的寶藍定調，營造溫暖柔和又能舒心暢飲的空間。3. **以質地引出華麗味道** 營造復古氛圍，除了本身用色上帶飽和，材質的選擇上也佐以亮面來鋪陳，既華麗也引出一點貴氣又復古的情懷。

文、整理｜余佩樺　圖片暨資料提供｜MMHG 湘樂餐飲集團　攝影｜BEN

結合平價與效率，重新定義精緻餐飲體驗

由林泉所創辦的 MMHG 湘樂餐飲集團，旗下餐飲品牌包含了「MUME」、「LE BLANC」、「baan」、「COAST」、「Plaa」等，藉由不同的品牌向國人推廣多元面向的餐飲體驗。2022 年一個偶然的機會，新竹伊普索酒店向林泉提出合作邀約，希望能以快速的精緻餐飲（fast-fine-dining）概念打造一個新的餐飲品牌，「這個概念跟過去我所做的 Fine Dining 很不同，它保留精緻餐飲的概念與技法，以更平價、更有效率的方式呈現，面對現下的市場需求，能提供輕鬆卻不失質感的用餐體驗。」林泉進一步補充，「集團旗下的品牌都有各自的客群定位，而 Westwood 因為是進駐於新竹伊普索酒店，瞄準的是國內外商務旅客、親子家庭客族群、附近的上班族群等，客群可說相當地廣，這對我而言也是從未有過的挑戰，觸發了想嘗試的慾望。」

設計佐光影，予人多樣化的氛圍驚喜

為了滿足用餐與商務社交需求，空間切分為酒店所屬的交誼空間「WestwoodSocial」和用餐空間「Westwood」兩個區域。WestwoodSocial 擁有挑高天花、舒適沙發座、工作長桌、兩間包廂，除了酒店早餐與 Happy hour 時段可享用，外客亦可在此拜訪住客。交誼廳後方為 Westwood 餐廳入口，步入室內，摩登綠色環形中島吧檯為舒心暢飲的地方，而揉合華麗復古元素的絨布沙發是餐廳主要用餐空間，提供 2 人、4 ～ 6 人與 8 人分享餐桌，另外還設有兩間 8 ～ 10 人獨立包廂，能因應顧客的各式需求。「正因為這裡定調為一個具多功能複合餐廳，餐桌椅是可以按各式需求做靈活運用，舉凡小單位用餐到多人聚會，甚至辦個小型 Party 都不是問題。」林泉說道。

Westwood 集結了餐廳、咖啡廳、俱樂部與酒吧等功能，定調為一個融合美國西岸多元文化的現代餐廳，因此在設計上以 1930 年代的 Art Deco 社交混搭風格為靈感，藉由時尚、時髦以及華麗的復古元素，以層層遞進的方式引領顧客透過空間情境，感受用餐氛圍並沉浸其中。「除了風格定調，開窗、照明設計亦精心構思，在光線的烘托、引導與轉換下，令空間予人多樣化的氛圍與驚喜。」為了讓顧客能在全天候充滿活力、熱情的環境下交流與用餐，運用格柵設計讓光線能隨著時段變化，以不同角度穿透進來；像酒吧需要偏暗的照明來營造氣氛，吧檯垂墜燈飾會隨著夜晚來臨而調整光線，營造微醺放鬆的氛圍，也給予環境一抹獨特亮點。體驗至上的年代，除了味覺、視覺、嗅覺、觸覺，林泉也重視聽覺，他認為餐廳裡的聲音也會影響到體驗記憶，因此餐廳內的音樂由他親自挑選，讓用餐的五感體驗更到位。

Westwood 也跟過去林泉所經營的其他餐飲品牌有所不同，全天候提供餐點，早餐以「環遊世界」為概念，提供亞洲、美洲以及歐洲等風味料理，午、晚餐則供應美國西岸加州風味料理，各式料理同樣秉持林泉一貫積極推廣在地食材的理念，以台灣在地元素，重新演繹現代風味。

<div style="border-left:2px solid;padding-left:1em">

4
─────
5

4. 滿足各種人數需求的座位設計 Westwood 接應旅人、商務客，甚至是家庭客，為了滿足各種人數的需求，除了 2 ～ 4 人、6 人，另也規劃了 8 人座的沙發區。**5. Art Deco 形塑時髦味道** 為了讓空間充滿時髦味道，以 1930 年代的 Art Deco 社交混搭風格為靈感，在華麗、復古元素的演繹下，帶出奢華、摩登的一面。

</div>

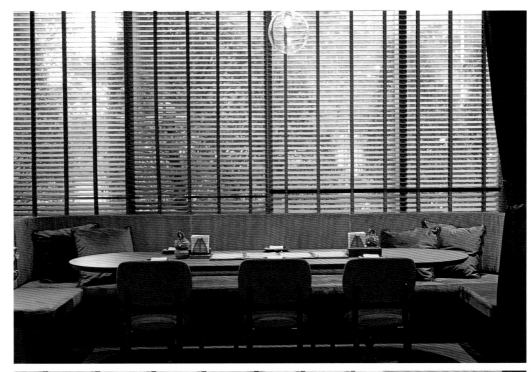

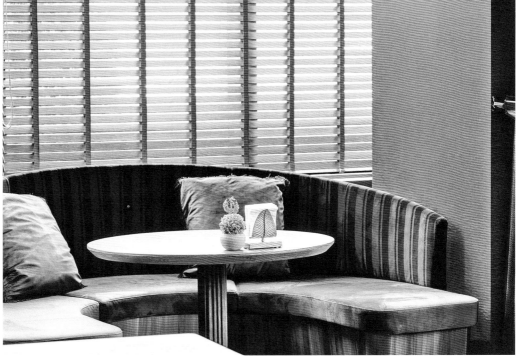

空間分為兩個區域，左右兩邊分別為「Westwood
Social」和「Westwood」，兩區以通道串聯，
讓顧客能自由移動場域。

6.7. 以 LOGO 帶出空間印象與主張　Westwood 切分為 WestwoodSocial 和 Westwood，設計者在 LOGO 表
現上以不同字體來做表現，也清楚帶出各自的空間定位與主張。

6　7

Chef Data

姓名：林泉 Richie Lin

經歷：2014 年在台開設餐廳 MUME，2017 年首度進入「亞洲 50 最佳餐廳」榜單名列第 43 名，2019 年晉升至第 7 名；2018 年，首本《台北米其林指南》發行後連兩年獲得米其林一星肯定。

Project Data

店名：Westwood

地點：台灣・新竹

坪數：約 130 坪

客群定位：商務客、家庭客、上班族

單價：菜餚價格為 NT.290 ～ 1,080 元，

酒飲為 NT.250 ～ 350 元不等

座位數：93 席

建材：木元素、金屬、玻璃

8. **手工布拉塔起司** 小番茄及布拉塔起司淋上清新紫蘇醋，是道清新爽口的開胃菜。9. **布利尼煎餅魚子醬** 法式小煎餅以奶油煎香後，可搭配一勺酸奶與一口魚子醬品嚐。10. **炙烤午仔魚** 將台灣民間常見的午仔魚經過風乾過後，烤至單面表皮酥脆，再淋上由酸豆、豆豉和焦化奶油組合而成的醬汁。

8 　 9 　 10

聚苑 Ju Yuan
為了相聚而打造的一幢別苑

廚房傳來鍋杓發出的翻炒聲響，料理的香氣預告美味即將上桌，彷彿到朋友家吃飯的舒適自在，是簡捷明師傅暨正宗粵菜「朧粵 Long Yue」之後的新品牌「聚苑 Ju Yuan」，以創意手法重新詮釋湘川台菜，座落鬧中取靜的民生社區一隅，室內淨白典雅以圓桌規劃用餐區，陽光透過大面窗景灑落引入窗外綠意，讓賓客自在盡興享受饗宴時刻。

文｜楊宜倩　圖片暨資料提供｜聚苑 Ju Yuan

設計規劃心法

1. 以私廚無菜單經營形式，不限定會員皆可訂位。
2. 與朧粵作出區隔，提供賓客多元家宴料理選擇。
3. 調整菜色分例，聚苑 2.0 提供 4～6 人聚餐菜單。

1 　2 　3

1. **深紅外牆小院迎賓引人入勝**　店址前身為 L 先生的義法料理，轉換為中菜私廚形式，深紅外牆在靜巷中勾動過客視覺，綠意小院子讓人有轉換心情登門作客的感受。2. **獨立包廂提供私密用餐氛圍**　規劃兩間獨立包廂，大圓桌圍坐式設計適合中式桌菜就餐方式，窗景引入剪影搭配百葉簾營造私密不封閉的空間氣氛。3. **隱身綠意社區的別苑用餐情境**　聚苑營造有如到簡師傅家作客的情境，大堂用餐區引入巷弄行道樹綠景，菜單為桌菜形式，圓桌讓賓客舒適輕鬆的團圓圍坐。

2022 年 8 月開幕的聚苑 Ju Yuan（以下簡稱聚苑），是米其林二星主廚簡捷明在台第二個餐廳品牌，於民生社區開設私廚中菜餐廳的構想，是疫情解封後消費者對外出用餐考慮甚多，近年流行的私廚以會員預約制的經營方式，限定與私密性讓賓客增加信任感，簡捷明與邀請他來台開設第一家餐廳——朧粵創辦人劉宗源，觀察到這些現象，汲取私廚精神輔以正統餐廳的營運方式，規劃桌菜式無菜單料理，免受限會員推薦制，提供透過電話或在 inline 訂位即可享用美食的用餐體驗。

選址鬧中取靜讓人自在登門作客

聚苑的店址即是劉宗源經營 10 年的「L 先生義法餐廳」，原本就有經營十年再思考調整的想法。聚苑的企劃成型之後，用了兩個月將西餐廳格局、西式廚房調整為設備完整的中餐廳。室內空間不大卻透過精心鋪排的動線設計，將餐廳劃分為可容納 20 人的大堂區及兩間 10 人獨立包廂，圓桌設計方便中菜分食方式，並透過開窗輔以百葉簾設計，引入自然光與民生社區綠意，同時保有隱私與獨立感。

簡師傅提到，粵菜重視火候要趁熱吃，因此在廚房作業與出菜動線下了工夫，廚房與外場空間比例為 1：2，相較於朧粵的出餐動線更短，廚房的聲響與出菜時的香氣，拉近主客間的距離，營造到簡師傅家作客的親近感；其他像是傳菜口保溫，溫盤櫃加熱分菜盤、骨碟、茶杯等，控制菜品、茶湯的入口溫度，希望讓賓客即時品嚐到料理的色香味。

調整分例與座位 4 ～ 6 人也能聚

無菜單料理供餐形式，能嚐到主廚的手藝，不過考量賓客可能對某些食材過敏或有飲食禁忌等，為了讓賓主盡歡每道料理每位客人都能開心享用，今年 8 月聚苑 2.0 將推出訂位預點菜服務，同時調整大堂座位形式，不用湊到 10 人吃桌菜，三五好友想聚餐就能依人數訂位，擴大服務客群，更貼近現代年輕人小家庭的聚餐模式。

誠實好味道讓賓客一再回訪

出生於香港，14 歲入行，簡捷明至今已有 60 年的廚藝經驗，資歷豐富的他足跡遍及香港、上海、北京、深圳、西安、佛山及台灣等大江南北，透過不斷的學習將各地料理文化海納百川、融會貫通，不同於朧粵以 60 ～ 70 年代正宗香港粵菜定位，他分享設計聚苑菜單的重點是「混血中菜」、「老少咸宜」，如簡師傅的麻婆豆腐是用粵式作法，重新詮釋湘菜、川菜、粵菜、台菜的料理手法與食材，菜單上 12 道菜的調味與食材選用，會有幾道是適合長者和孩子們食用的品項，同時拿捏符合當今吃得健康少油少鹽少糖的風潮，透過料理手法與工序，風味不變更適合現代人口味。三層脆皮肉以三段不同溫度烘烤，逼出油脂，入口皮脆香肉即化，肥而不油；煲湯更經過雙重過濾，湯清味鮮無油花；而簡師傅招牌菜魔鬼炒飯，將炒鍋燒至通紅再下料，精準拿捏火候，香氣迸發，這些都是一甲子歷練得來的工夫。

客人來餐廳吃飯，是衝著吃好料而來，空間、服務是烘托，讓用餐體驗更加完整。因此特別重視食材新鮮度，處理食材的時間點，加上火候經驗的累積，期待每次的相聚都讓賓客吃得開心，用真誠的心料理，帶給每位賓客難忘的味蕾饗宴。

4. **動線縮短提供親近緊密的服務**　由於空間安排緊緻，廚房出菜到大堂與包廂距離短，料理的香氣熱度從爐臺直送餐桌，服務人員也能就近看照賓客的需求。

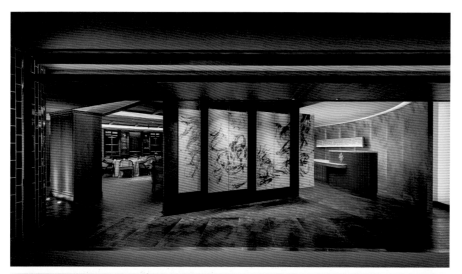

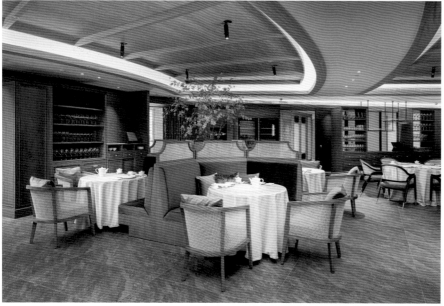

5. 有別於聚苑的私宅家宴氛圍，位於春大直 2 樓的朧粵，入口屏風以草書書法創作，主視覺為象徵富貴與永恆的朧月蓮，取月的同音字「粵」為名，以新中式設計風格，營造動靜皆宜的用餐氛圍。6. 朧粵大堂開放式座位區以弧形卡座劃分 4～6 人的座位設計，並引入窗外景色與植栽綠意，恬適愜意的氣氛，不論是情侶約會、家庭聚餐、商務客群都能服務。

Chef Data

姓名：簡捷明

經歷：師承香港富豪食堂福臨門的行政總廚羅安，60 年豐富廚藝
經驗，奉行「廚藝、廚德，缺一不可」，「虛心學習，因時制宜」，
深諳粵菜精髓。

Project Data

店名：聚苑 Ju Yuan　　　　　　　　　單價：依季節菜色而定

地點：台灣 · 台北　　　　　　　　　　座位數：30 ～ 40 席

坪數：115.7 ㎡（約 35 坪）　　　　　建材：磁磚、壁紙、百葉簾、木作

客群定位：一般大眾

7. **泡椒酸菜水煮魚**　將老虎斑去骨切片，魚骨和酸菜熬製成高湯，過濾後加入泡椒與老虎斑魚片煮滾即可上桌，口感鮮嫩細緻的老虎斑與酸麻不燥的泡椒夏天食用最開胃。8. **紅燒東坡肉**　將五花肉汆燙去除血水，再以醬油、南乳、糖、鹽等調料製成的紅燒醬汁用大火煮沸再轉小火燜扣入味，起鍋前再轉至大火將醬汁收乾，十分考驗師傅對火候和時間的掌控能力。

7　8

Ikoyi at Louis Vuitton
以限定美食盛宴感受精緻生活時刻

Louis Vuitton 於 2023 年 5 月 4 日～6 月 15 日，在路易威登首爾旗艦店（Louis Vuitton Maison Seoul），和曾入選 2022 世界 50 大餐廳、摘下米其林二星的英國倫敦餐廳「Ikoyi」攜手開設第三間期間限定精品美食概念餐廳「Ikoyi at Louis Vuitton」，以期間限定方式帶來一場味覺及視覺的特殊體驗。

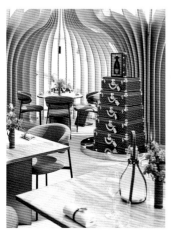

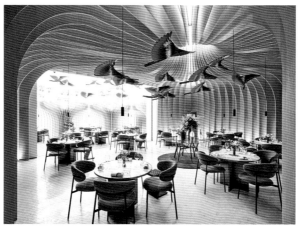

3
1 2 4

1. **軟裝陳設突顯品牌風格** 軟裝陳設除了運用相關精品、傢飾品，餐椅也以亮橘色布面為主，體現品牌的風格調性。2. **裝飾性雕塑讓用餐環境更靈動** 設計師 Atelier Oï 設計的「Quetzal」作品，以南美洲魁札爾鳥的醒目羽翼為靈感，運用皮革創造出鳥兒翱翔天際的意象。3. **精緻餐飲學成就美好的用餐體驗** 「Ikoyi at Louis Vuitton」以限定期間方式提供消費者一場味覺及視覺的精緻的餐飲體驗。4. **波浪般木構展現一體成型的效果** 餐廳的內裝設計十分講究，本次以波浪般的木構為主體，展現出一體成型的流暢感。

結盟聯手心法

1. 精品跨界餐飲，創造異業的合作美學。
2. 空間設計將雙品牌風格精神融入其中。
3. 運用舌尖經濟，串聯在地特色與文化。

文、整理｜余佩樺　圖片暨資料提供｜Louis Vuitton　攝影｜Kwa Yong Lee

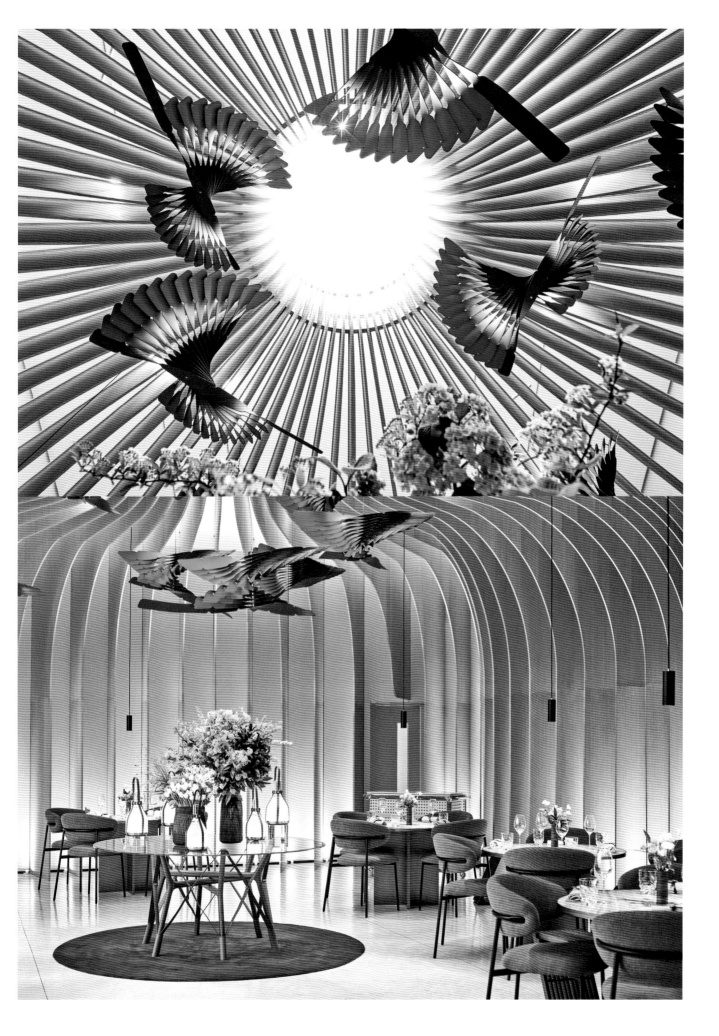

精品跨界餐飲，聯手主廚推美食

近幾年，時尚品牌陸續將觸角拓展至其他領域、甚至是餐飲界，以一種全方位延伸方式包圍生活細節之餘，也藉由獨特的消費體驗傳遞品牌精神。為了讓消費者能以全面性感官感受品牌，Louis Vuitton 從 2020 年開始積極進軍餐飲市場，同年便率先於日本大阪路易威登御堂筋旗艦店內開設第一家咖啡廳「Le Café V」和「Sugalabo V」餐廳；2021 年於銀座專賣店內設立第二間「Le Café V」之外，更聯手名廚須賀洋介開設首間巧克力店「Le Chocolat V」。

延續聯手名廚概念，在 Ikoyi 之前，2022 年起便陸續邀請南韓出生的法籍主廚 Pierre Sang、米其林三星名廚 Alain Passard 等推出期間限定餐廳，實踐品牌在韓國首爾宣揚限定美饌文化的宗旨，也藉此改寫眾人對於美食之旅的視野。

定調主題風格，讓用餐氛圍更到位

Ikoyi at Louis Vuitton 座落於路易威登首爾旗艦店四樓，這是當代建築師 Frank Gehry 在韓國設計的第一座建築，他從傳統韓國文化汲取靈感，以玻璃結構劃出現代藝術空間，呼應巴黎路易威登基金會建築的船帆元素，也讓建築更顯詩意。

餐廳內部裝潢十分講究，會依據每次的合作設定風格主題。本次為了呼應 Ikoyi 倫敦本店摩登又溫潤的空間氛圍，第三間期間限定精品美食概念餐廳內裝以木元素為主，以一片接著一片的木構圍塑出用餐區域，從牆面一路至天花板呈現出波浪起伏的模樣，製造並增強了整體的延伸感；視角再轉至以大理石為桌面的木桌，不同質地的碰撞，著力表達出對材質的純粹敬意。

此外，餐廳內同步展示了今年四月在米蘭設計週中展出的多件 Objets Nomades 傢具系列新作，以及由瑞士三人設計組 Atelier OïAtelier Oï，以南美魁札爾鳥十分吸睛的羽翼為靈感，所設計出的大型裝飾性移動裝置「Quetzal」，其生動的皮革製羽毛優雅地表達了飛行的姿態，乍看之下宛如鳥兒在天空飛翔，為簡約餐廳增添了一絲活力。

以料理宣揚在地美味並向多元文化致敬

Ikoyi at Louis Vuitton 由 Ikoyi 餐廳共同創辦人暨主廚 Jeremy Chan 掌勺，他在主理倫敦本店時，就以英國季節性食材和非洲香料兩大特色牢牢抓住了饕客們的味蕾。在 Ikoyi at Louis Vuitton 同樣選以當地新鮮農產品作為食材，擅長以大量香料入菜的他，將食材原味與香料風味巧妙融合，挖掘食材本質特色，又能保有 Ikoyi 本色。

在這趟限定美食旅程裡，除了精心規劃出午餐和晚餐套餐的招牌菜，另外也推出全新的下午套餐，讓客人有更多機會盡情享受餐廳的獨家美味料理。以午餐為例，Jeremy Chan 先是端出的肥美鮪魚野韭吐司作為開胃菜，韓國人引以為傲的韓牛則是綠女神醬、香辣脆辣椒進行搭配，每道料理都反映出 Ikoyi 的創意及向多元文化影響力致敬的精神。此外，主廚還設計了完美平衡風味的精緻甜點，包括香草、羊乳、肉桂和野米，以及韓國季節性水果和辣椒，為午餐和晚餐劃下完美的句點。

Chef Data

姓名：Jeremy Chan

經歷：加拿大華裔廚師，Ikoyi 餐廳共同創辦人暨主廚，Ikoyi 於
2017 年入駐倫敦餐飲界，2018 年即獲得米其林一星級肯定，並在
2022 年獲得第二顆星。

Project Data

店名：Ikoyi at Louis Vuitton

地點：韓國·首爾

坪數：不提供

客群定位：預約制

單價：不提供

座位數：不提供

建材：木片、大理石

5. **在地料理貼近當地文化** 以韓國在地食材為中心的菜單帶入精品限定餐廳，讓餐點菜色
充滿濃濃的當地氣息。6. **藉由香料為食物增香** 擅長以大量香料入菜的 Jeremy Chan，
在這回同樣運用非洲香料來為食物添增香氣。7. **平衡風味的甜點創作** 為了達到風味的平
衡，主廚利用韓國季節性水果、香草、羊乳、肉桂和野米等設計了餐後甜點。

5　6　7

Il Ristorante–Niko Romito
開啟旅人味蕾新章

引頸期盼的 BVLGARI HOTEL TOKYO（東京寶格麗飯店）已正式開幕，入住飯店，最令人期待的不只住宿品質，當然還有餐飲體驗，由義大利米其林三星餐廳「Reale」主廚 Niko Romito 掌勺的「Il Ristorante–Niko Romito」，用純正義式風情，為入住旅客提供精緻的餐飲服務。

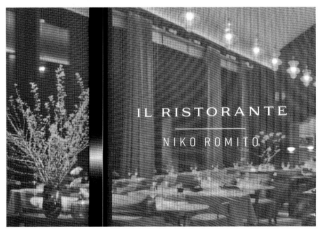
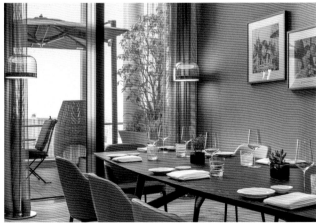

結盟聯手心法

1. 邀星級主廚開餐廳，讓人體驗不同的極致饗宴。
2. 用餐區考量基地優勢，讓享受美味可以更在地。
3. 設計融合義式與日式特色，重新演繹奢華風貌。

文、整理｜余佩樺　圖片暨資料提供｜BVLGARI 寶格麗、ACPV ARCHITECTS Antonio Citterio Patricia Viel

1. **表現舌尖上的奢華享受**　四月剛開幕的 BVLGARI HOTEL TOKYO（東京寶格麗飯店）同樣設有 Il Ristorante–Niko Romito 餐廳，由米其林三星主廚 Niko Romito 督軍。2.3. **經典橘色貫穿空間設計**　Il Ristorante–Niko Romito 餐廳以寶格麗「經典色調」橘色做鋪排，佐以黑色、木質調，有質感地帶出品牌的「義式特質」。

從珠寶到飯店、餐廳，重新定義奢華

隨著消費結構的改變，精品品牌藉由發展多元化的服務，把所堅持的高品質帶進不同產業，形成一種文化滲透。義大利高級珠寶品牌 BVLGARI 即是一例，從珠寶跨足飯店、餐飲，拚出另一片天，讓時尚迷們、喜愛追求精緻體驗的人們緊緊跟隨。

其中的寶格麗飯店及渡假村系列始於米蘭、倫敦、峇里島，爾後陸續在北京、杜拜、上海、巴黎開設據點，東京寶格麗飯店是系列的第八間據點。品牌深知消費者入住飯店，內心所期待的不只住宿的品質、細膩的服務，飯店裡獨特的餐飲體驗亦是他們所在意的，自 2017 年起，便邀請 Niko Romito 加入並展開緊密合作，陸續在北京、杜拜、上海、米蘭、巴黎開設 Il Ristorante–Niko Romito。其中上海、北京的 Il Ristorante–Niko Romito 餐廳均獲得米其林的認可。

生於義大利中部阿布魯佐地區的 Niko Romito，以大膽而簡約的方式重塑當代義式烹飪哲學，而他自己的餐廳「Reale」也以令人回味無窮的現代義大利烹調而名聞遐邇，2007 獲得米其林一星肯定後，2009 年即獲得二星，2013 年更摘下三星殊榮。BVLGARI 相中他的烹飪才華，便網羅他展開一系列的合作，第八間據點東京寶格麗飯店同樣設有 Il Ristorante–Niko Romito 餐廳，由他親自坐鎮細緻嚴謹把控每道菜的出品，為入住的賓客們打造充滿義式風情且獨一無二的味蕾之旅。

以出眾、大膽的義式風格展現品牌特色

Il Ristorante–Niko Romito 餐廳同樣委託義大利建築工作室 ACPV ARCHITECTS Antonio Citterio Patricia Viel 操刀設計，不僅傳達寶格麗當代風格、頂級工藝與藝術細節等核心美學價值，更反映出義式美學精神。綜觀至今設計團隊替品牌所規劃的餐廳，不難發現其大量運用自然採光，以光影的明暗變化為室內外空間增添變幻無窮的樣貌，因此可以看到餐廳內除了室內區域，另劃設戶外用餐區，提供顧客愜意的戶外用餐體驗。室內最多可容納 62 位客人，室外最多則可容納 34 位客人。

設計表現上 ACPV ARCHITECTS Antonio Citterio Patricia Viel 以出眾、大膽的義大利風格來展現品牌的特色，但打造空間設計的過程中，嘗試融入當地人文特色，用不同方式與角度，演繹奢華的多種風貌。日系空間裡少不了大量的木質調，利用木元素條勾勒出餐廳空間的恢宏量體，以經典橘色、黑色貫穿，展現經典與現代、東方與西方美學之間優雅的對話。對應到餐桌與餐椅的搭配便是延續此概念，讓整體調性更為一致。

餐廳中的每一處元素都是為了提供精緻、細膩用餐體驗而精心設計，無論是天花板上的水晶吊燈，抑或是特別挑選的杯子、餐盤器皿等，看似簡潔但做工都不凡，以媲美奢華且精緻的料理；另外在餐桌佈置部分，以簡單經典來做思考，細細地襯托出當代義大利料理的精髓，不搶走佳餚本身的風采。

4. **精心挑選的餐盤與餐桌佈置** 為了讓餐飲的體驗更為全面，精心搭配水晶燈飾、特別挑選了杯子與餐盤之外，就連餐桌的佈置也格外講究，以烘托出當代義大利料理的精髓，為用餐再添上一筆美好氛圍。5. **象徵日式與義式傳統的兼容並存** 寶格麗飯店的內裝設計，展現品牌義式精髓中也將當地人文特色融入其中。在包廂設計裡以橘色牆搭配木質調，藉由木頭的溫潤，演繹奢華的不同風貌。

6. **雅致的氛圍享受經典當代義式料理** 餐廳坐擁怡人的景觀，能將繁華市景盡收眼底，因此除了室內用餐區，另設置戶外雅座，讓登門的饕客可在不同氛圍的環境下享受米其林主廚設計的菜餚。7. **跨足飯店與餐飲提供無可挑剔的服務** 第八間據點東京寶格麗飯店座落於東京中央區八重洲二丁目北區的摩天大樓的第 40 層～第 45 層樓，如同所有寶格麗飯店及渡假村一樣，房間及公共空間皆委託義大利建築工作室 ACPV ARCHITECTS Antonio Citterio Patricia Viel 操刀設計，將義大利風格與當地歷史和文化融合。

6

7

Chef Data

姓名：Niko Romito

經歷：Reale 餐廳主廚，料理自學成才，2007 年拿下米其林一星、
2009 年奪得二星，更於 2013 年在他 39 歲時順利摘下三星，成
為米其林史上最年輕的三星主廚。

Project Data

店名：Il Ristorante-Niko Romito

地點：日本‧東京

坪數：不提供

客群定位：預約制

單價：不提供

座位數：室內最多可達 62 席、室外可達
34 席

建材：木元素、木地板、塗料

8.9.10. **以現代手法詮釋傳統食譜** Niko Romito 所設計的菜單主要是以傳統食譜為起
點，加以現代簡約的詮釋，重新表達義式美食的文化、精緻和活力。

| 8 | 9 | 10 |

Gucci Osteria da Massimo Bottura
以舌尖探究品味的藝術

全球第四家的 Gucci Osteria da Massimo Bottura 已在韓國首爾梨泰院的 Gucci Gaok 旗艦店頂樓開業。這是品牌繼美國比佛利山莊和日本東京銀座之後，在海外開設的第三間餐廳，請來米其林三星主廚 Massimo Bottura 以融合義大利與韓國在地風味的新菜單，予以消費者別致的用餐體驗。

1　　2　　3

結盟聯手心法

1. 精品聯手美食，為品牌鐵粉帶來全新體驗。

2. 從裝潢到擺盤，共創獨特不凡的生活品味。

3. 深入在地吸引不同客群，開創事業新藍海。

1. **象徵品牌的星星標誌納入設計**　星星圖案是象徵 Gucci 的標誌之一，可以看到它巧妙地融入設計中，從天花到地板都能看到它的蹤跡。2. **餐盤搭配別具學問**　餐盤使用的是臘葉印花系列餐瓷，著實從味覺到視覺都能沉浸饗宴之中。3. **建築外立面以奇幻森林作為發想**　外牆裝飾是韓國藝術家朴勝模（Seung-Mo Park）所設計。客製化的裝置是以奇幻森林為靈感，鐵絲網的層次運用產生了鮮活的視覺效果，繪演出真實與幻影的界線。

文、整理│余佩樺　圖片暨資料提供│Gucci

一條無形的線索，將各地美食串聯在一起

為了與消費者進行更深入的互動，品牌在專注於經營本業的同時，也朝多元領域發展。2018 年義大利精品品牌 Gucci 在佛羅倫斯開設「Gucci Garden」博物館，並於其中打造了旗下第一間餐廳「Gucci Osteria」，當時力邀米其林三星主廚 Massimo Bottura 設計全新菜單，短時間內便獲得 2020 年度義大利米其林指南一星的肯定。大有來頭的義大利籍主廚 Massimo Bottura，料理風格是結合傳統料理和現代藝術，因此有「詩人主廚」的美名；旗下餐廳「Osteria Francescana」摘下米其林三星之外，2016 年和 2018 年更被評為世界最佳餐廳。

Gucci 與 Massimo Bottura 的合作獲好評後，延伸出「Gucci Osteria da Massimo Bottura」餐廳，設定在世界各地選定的城市發展，延續 Gucci Osteria 相同的標準與思維，不只將創意、優雅、俏皮和性感融入傳統義大利美食之中，連同在地特色一併帶入，共同創造出能夠表達該城市文化的原創菜餚。

這幾年 Gucci Osteria da Massimo Bottura 陸續走向全球各地，先後分別在美國比佛利山莊、日本東京銀座設點，海外第三間餐廳於 2022 年 3 月在韓國梨泰院 Gucci Goak 旗艦店頂樓開幕。菜單由 Massimo Bottura、Gucci Osteria Florence 行政總廚 Karime Lopez、首爾行政總廚 Hyungkyu Jun 以及主廚 Davide Cardellini 聯手開發，除了招牌菜式，還有以義大利為靈感的菜餚和韓國時令創意料理。

以佛羅倫斯為起點，陳述品牌的風格精神

由於餐廳位於旗艦店的頂樓，特別於一樓設有迎賓通道，分散人流也讓顧客更感尊榮禮遇。首爾店內擁有 28 個主用餐席、36 個露台席，供應午餐、晚餐和義大利餐前酒。

內部的室內設計靈感源自於最初的佛羅倫斯餐廳，並參考了義大利文藝復興時期和 Gucci 品牌不拘一格的美學組合。一進到入口處，客人隨即會被鮮明的綠色所包圍，著實感到這間餐廳的朝氣與活力。室內主空間，選用華麗的長椅、孔雀綠天鵝絨椅子與烏木餐桌相搭襯，與露台上的明亮景色形成和諧的對比，也保有強烈的文藝風格。

遵循與 Gucci Osteria 相仿的設計美學，「星星」反覆出現在空間中，它分別表露在大廳的天花板燈、手工鑲嵌的鑲木地板，以及露台的彩色大理石馬賽克中，別具象徵意義，亦成為餐廳一個有趣的特色。此外，隱藏在彩色玻璃門後面的是一個名為「鏡室 Room of Mirrors」的豪華私人包廂，空間裡以華麗的古董壁鏡、烏木壁板和 Gucci Décor 系列的 radura 壁紙做妝點，提供私密且獨特的用餐體驗，整體最多可容納 8 位客人。

在 Gucci Osteria da Massimo Bottura 用餐，不僅重視環境氛圍、料理味道，餐具選用也都十分講究，首爾店裡就將美食裝盛於臘葉印花系列餐瓷中，此系列餐瓷由 Richard Ginori 精心打造，靈感源自復古織物，器皿飾有臘葉印花圖案，由櫻桃枝條、葉片和花朵組成古典風情的圖騰，盛裝上食物後更讓每道菜都成為藝術品一般。

Chef Data

姓名：Massimo Bottura

經歷：生長於義大利摩德納，為米其林三星 Osteria Francescana
餐廳負責人，分別在 2016 年和 2018 年被評為世界最佳餐廳。

Chef Data

姓名：Hyungkyu Jun

經歷：出生於韓國，現為 Gucci Osteria da Massimo Bottura
首爾店行政總廚。

Project Data

店名：Gucci Osteria da Massimo Bottura

地點：韓國‧首爾

坪數：267 ㎡（約 80 坪）

客群定位：一般消費大眾、採預約制

單價：不提供

座位數：主用餐席 28 個、露台席 36 個

建材：木元素、塗料、玻璃

4. **重現詮釋經典的美好** 主廚重新詮釋了經典的義大利櫛瓜，以紅蝦和櫛瓜為基底，佐甜菜蛋黃醬和櫛瓜薄荷泥，上面點綴炸櫛瓜。5. **料理融合在地創造新意** 在 Gucci Osteria da Massimo Bottura 不只有傳統義大利食物，像這道韓國牛里脊配煙燻辣椒番茄醬、舞茸和菠菜，就是運用在地食材所製作出的料理。6. **以創意挑戰傳統義大利餐點** 熟悉的 Caprese 沙拉化身為甜點，搭配義式冰淇淋、羅勒慕斯和番茄醬，讓常見的傳統義大利菜也能以不一樣的面貌呈現。

4　5　6

VISION

從視角、細節，打開設計維度

IDEA —— 讓人想一探究竟的秘境、限定餐廳

《米其林指南》帶動 Fine Dining 風潮，連帶讓無菜單、私廚、預約制、特殊料理等飲食新風向也悄悄在各地蔓延開來。蒐羅台灣、大陸近期新開幕的秘境與限定餐廳，看中生代設計人如何延續精緻餐飲從空間設計、服務流程、精緻擺盤皆需「經過設計後才呈現」的觀念，整體做全面性的設計策略思考，讓吃飯從口慾到身心靈都能獲得滿足。

DETAIL —— 名廚展露身手的吧檯設計

隨著時代演變，開放式吧檯已成餐飲空間新主流，不僅讓消費者近身感受料理現場，還可以與主廚們互動。但吧檯作為名廚表演舞臺之餘還得兼顧實用性，從甜點料理、咖啡廳、餐酒館、中西式料理等不同的餐飲類型找出具亮點且結合商業策略思考的吧檯設計，扣合設計策略、臨場互動、戲劇效果、實用效益等四大面向做深入解析與探討，看新生代設計人如何運用創新設計為吧檯下新註解與創造新體驗。

飛花落院
與四季共存的自然環境

感受風吹脈動，晨出日落的光影變化，盡量不移動一草一木，就原始模樣讓建築物落腳。找來老師傅以古法施工木作，保留地主種下的原有竹林，納入整體空間規劃。「飛花落院」形塑的日式禪風，希望能與自然共存。

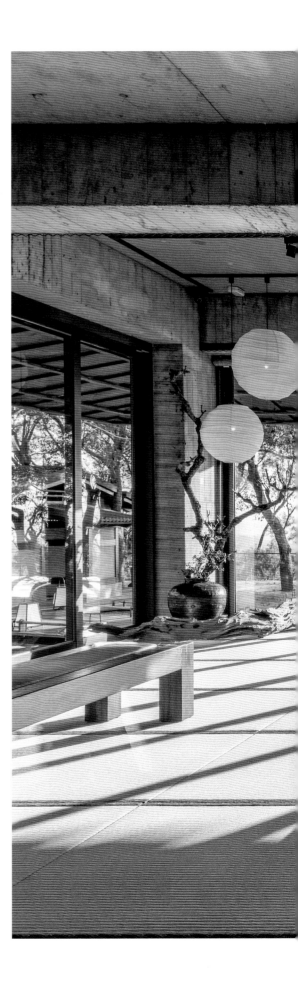

Designer Data

設計師：張智強
設計公司：世傳空間設計

Project Data
店名：飛花落院
地點：台灣・台中新社
坪數：3,388.4 ㎡（約 1,025 坪）
客群定位：預約制
單價：NT.3,680 元 +10%
座位數：80 席
建材：舊木料、石材、竹子、水泥

文｜Tina　攝影、資料暨圖片提供｜飛花落院

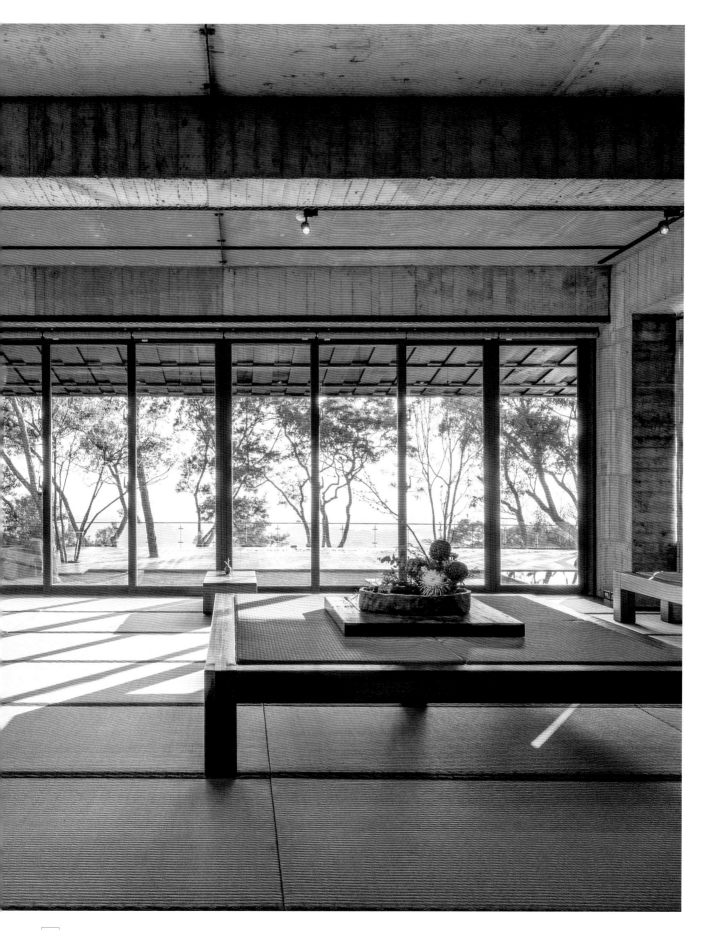

1　1. **光影持續流動，豐富空間樣貌**　以大片窗景爭取納入更多自然景色，室內時刻流淌光影變化。搭配屋內榻榻米、質樸牆面，散發讓人放鬆的氛圍。

電影《霸王別姬》裡頭說：「台上一分鐘，台下十年功。」台中新社的飛花落院也是花了十年時間建蓋，工夫下得不少。身為麻葉餐飲集團第 21 間店，飛花落院經營方式，並不商業。設計師是麻葉餐飲集團執行長魏幸怡的先生張智強，夫妻倆本來就喜歡到日本小地方旅遊，感受脫離都市人群的在地風情，當年看到飛花落院這塊約 1,025 坪的土地時，就想要在這裡蓋一間餐廳，而且是一間與自然共存的空間。

坐北朝南，冬暖夏涼的生態建築

於是張智強幾乎每天上來這塊土地，親自感受風的流動，晨起日落的光影變化，最後決定以坐北朝南姿態建蓋這棟建築，避開北風，面向陽光，夏天還能吹著懸崖吹上來的風，感受山風清涼。但其實整地過程不輕鬆，花將近三年時間，因為山坡地起伏大，落差大約就有四、五層樓差距，房子還沒蓋起來，資金先被燒光。飛花落院其實是邊賺錢邊施工，錢花完了就先停工，迥異於一般商業餐廳的施工模式，經營者卻覺得剛好這段時間拿來做生態整合，讓工地與環境共生共營。

緩慢建造空間本體時，張智強以日式庭園與建築為方向，老木頭以古法卡榫施作，為了尋找一批能施工的老師傅，張智強和魏幸怡尋訪了台中當地老木作師傅，動之以情說服他們每天騎車一小時來此地工作，以全木造、全卡榫，造就空間自然古樸。建材因為大量採用舊料和天然竹子，從厚實大門、蜿蜒而繞的長廊兩側、作為屏風遮蔽的竹籬笆，處處展現古意之美。

2. **耗費數年的石牆** 這面石牆花費數年時間，經歷多組師傅才打造完成，每一塊石頭都擺放的適得其所。3. **古樸大門靜待賓客上門** 飛花落院以古樸優雅的日式建築和庭園，附和山林間自然氣息，迎接客人到來。4. **人是空間內最美的風景** 每個人的移動，像一件藝術品，自然融入空間內，即使坐在廊道上喝一杯茶，都是空間內最美的存在。5. **夜晚帶有一種寧靜氣息** 夜空下，兩層樓的飛花落院像一個美麗大燈籠，靜靜吐露光芒。

簡單，才是最難的

牆面則是帶濃厚粗獷感的「乾淨模」，質樸呈現水泥天然色澤，迎合空間中舊料、竹子，串聯「木、石、竹、泥」自然建材，勾勒與自然共存建築物，符合張智強與魏幸怡心中願想。當初看著這塊土地，魏幸怡就希望「簡單」是存在這塊土地的主要元素。走訪日本旅遊多年，夫妻倆都很喜歡日本人的簡單中自有風采的生活美學，但愈簡單的東西，愈難。就像空間陳設上，為了迎合自然，張智強找了許多竹子去雕琢，請木工磨然後再套進去鎖溝，就成為現在桌子與桌子之間的隔簾，像這樣為了環境量身訂製的東西，只能自己做，市面上買不到，過程繁瑣只為了呈現理想模樣。

入門前的庭園造景，看似日式風格，其實融入許多土地原始樣貌，一種對在地環境的尊重。枯葉、老樹、竹林，都是渾然天成。因為地主原本就有種竹子，張智強和魏幸怡另外再多種更多的竹子，烘托庭園侘寂氣息，於是飛花落院晨起時霧氣繚繞，美的像仙境；落時夕陽渲染，襯托整室色彩。

人在空間內移動，彷彿與環境共生；食材擺盤上，也因應四季變化調整，就連食材挑選，都能一窺飛花落院的用心。從台中市區一路開來，沿途經過的路上美食，像山底下的甕窯雞，新社的香菇、大坑的野菜，都被端上飛花落院桌上，結合在地食材，譜出食物四季之味。食物與空間，相得益彰，就如「飛花落院」的名字一般，四季美景盡落空間裡。

6. **琉璃階梯映襯枝葉疏影，拾階而上**　飛花院落因為位處山坡地高度起伏落差約 4～5 層樓，走階梯而上時，設計師以琉璃的輕透感作為建材，樹影倒映在上頭，融為一體。7. **醬涮和牛，黑白綠三種胡椒帶出鮮味**　以黑白綠三種胡椒為基底，炒出的醬汁嗆辣層次，伴隨牛蒡絲提升和牛豐富口感。8. **「白」，雪白色食材的巧妙運用**　白色蘆筍、白色舞菇，淋上白米釀造的「泔」，帶出白色食料的純潔味覺。

6	7
	8

以日式建築為思量，空間布局
上引入廊道、竹簾，利用動線
牽引走動者跟隨著窗景變化，
然後移步到座位。空間內納入
自然採光，光影中人們可以感
受時間推移下光線變化。

業主經驗談

飛花落院，是我真實生活的延伸／麻葉餐飲集團執行長魏幸怡
我跟我先生都很喜歡有歲月感的事物。做飛花落院時，搬來很多原本就蒐集的老傢具。同事都很訝異為什麼可以一直搬出這
麼多東西，其實多年來一直有在蒐集，更有朋友來飛花落院後跟我說：「魏姐，這個空間就是你呀！」因為空間裡呈現的感
覺，就是原本我們在過的生活。我本身愛喝茶，先生特別規劃茶室，窗景對著鳳凰樹和山谷，每天泡茶時邊看山谷景色變化，
白天跟夜晚都有各自的美，覺得生活就該如此。伴隨有歲月刻痕的傢具，自然質樸的建材，窗外一年四季的風景，我用一種
過生活的方式經營飛花落院。

紫金山院
重現文人的精緻飲食美學

座落於南京鐘山風景區的紫金山院，為紅溪館餐飲管理有限公司旗下的新興高端餐廳品牌，有別於集團長期經營民國風餐廳的型態，紫金山院以唐風宋韻的建築為主軸，同時融入當代手法改良出精緻細膩的淮揚菜，在幽然的江南園林中模擬宋代文人優雅高級的飲食生活，於 2021 年開幕後讓不少人慕名而來。

Designer Data

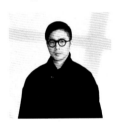

設計師：潘冉
設計公司：名谷設計機構
網站：www.minggu-design.net

Project Data
店名：紫金山院
地點：大陸‧南京
坪數：2,800 ㎡（約 847 坪）
客群定位：對食物品味與特殊空間環境有追求的人
單價：包廂區：800 ～ 1000 人民幣／人、開放座位區：400 ～ 600 人民幣／人
座位數：189 席
建材：天然石材、鋼板、木皮、水泥塗料

文｜Aria　資料暨圖片提供｜名谷設計機構　攝影｜朱迪、全仲賢

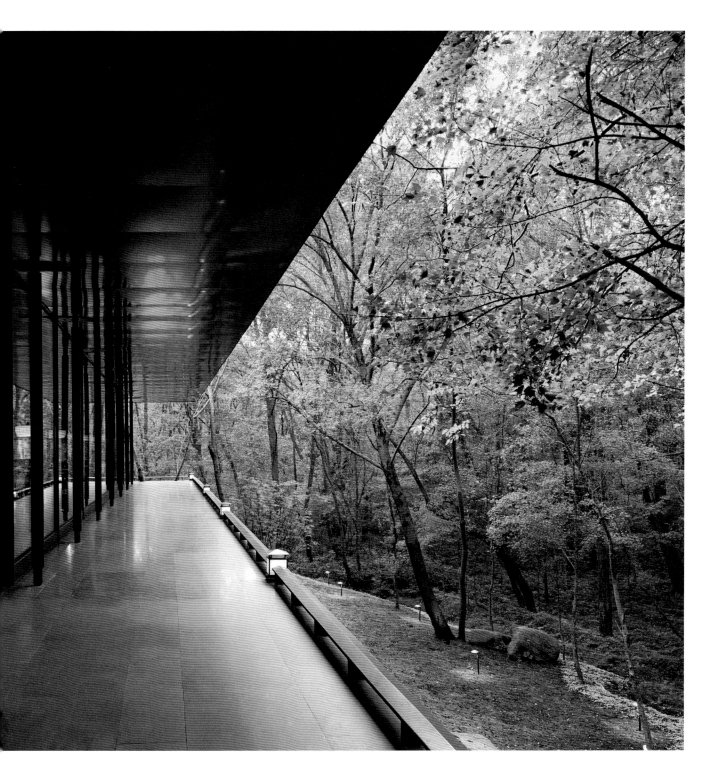

1. 挑簷、柱體纖薄細緻，重現宋代建築氣韻 改造舊有基地，開放用餐區向外增建，企圖拉近人與自然的距離。大尺度的挑簷運用鋼板製成，能維持纖薄形體又保有支撐力，而纖細柱體刻意與立面分離，不僅減少窗景的干擾，也重現宋代建築的柔美特色。

傳承中式飲食文化的紅溪館餐飲管理有限公司，向來以呈現民國時期的復古情懷而聞名，每間餐廳結合當地歷史建築與時尚美食，形塑沉浸式的飲食體驗成為奠定品牌文化的基礎。而在進駐鐘山風景區之後，負責操刀的名谷設計機構設計總監潘冉提到，「風景區擁有大面積的樹木林蔭，幽靜雅致的環境反而更適合展現傳統江南園林的姿態，決定因地制宜，改向強調精緻生活的唐宋時期取經，進而打造體驗古代飲食美學的高端品牌。」另闢蹊徑的紫金山院也順勢與現有品牌路線作出市場區隔，帶給顧客更高級的美食饗宴。

建築、布局到服務體驗，緊扣江南的婉約調性

整體空間採用唐風宋韻的建築風格作為設計核心，為了體現園林建築的偏軸美學，改造舊有建築，在入口增設屏風，讓人轉個彎才能進入，不直入、不直視的設計詮釋江南特有的婉約風格。在布局上，從入口開始，安排開闊通透的門廳，中央採用下沉式地板，形塑悠閒舒適的氛圍。接著安排連廊通往茶亭，茶亭獨立於水面上的設計，實現水榭廊橋的意境，顧客能在此喝茶小歇，最後才來到用餐區。從門廳、茶亭到用餐區，透過三進式的空間伏筆，氛圍層層堆疊，提升顧客的沉浸體驗，經典的園林建築美學也能強化餐廳形象，深化品牌的傳承精神。

2	3	4
	5	

2. **江南偏軸美學** 入口中央安排水台、巨石，並增設格柵屏風遮擋大門，步道整體往左偏移，讓人轉個彎進入，形塑江南園林的偏軸布局，展現特有的婉約調性。3.4. **茶亭連廊實現園林風采** 廊道與茶亭臨水而設，茶亭採用玻璃隔牆，視野開闊通透，實現亭本身「有頂無牆」的意象。5. **空間大量留白** 門廳安排下沉式地板，大量留白設計，能讓人隨意遊走坐臥，緩解顧客的心理狀態。

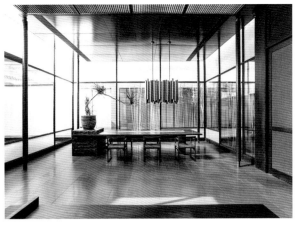

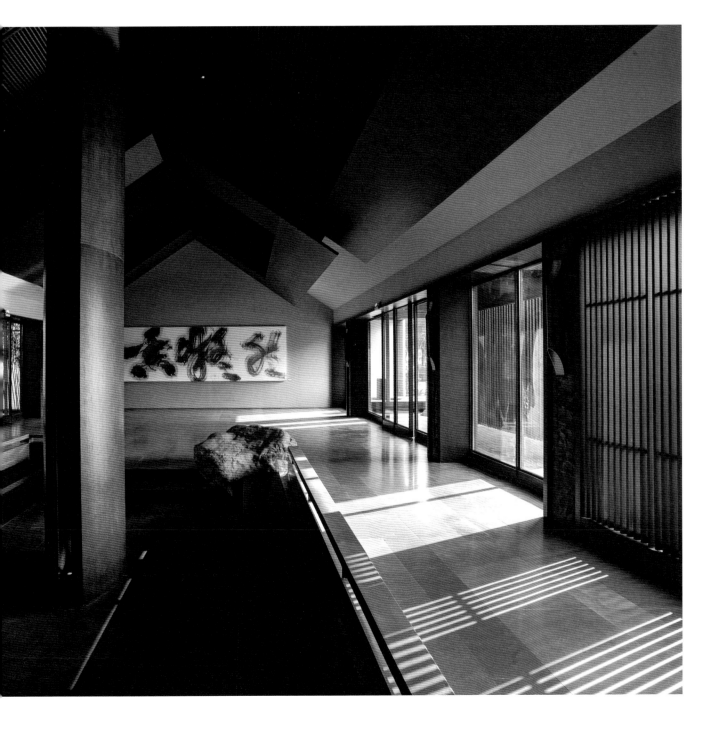

設立包廂與開放式座位，提供不同的用餐體驗

用餐區規劃包廂與開放式座位，為了讓整體的體驗感更好，大量空間留白，僅配置 16 個包廂，錯落分布在一、二樓。部分包廂運用宋代的榫卯結構建造，在混凝土建築中搭建木建築，形成當代與傳統的強烈對比。留白的設計也體現在包廂布局，時而增添書房、茶桌、前廳，用餐空間更開闊自在。而在包廂服務上，特意採用不直面客人、側身進出的端菜方式，藉此延續溫婉的江南調性，完善整體的飲食體驗。

至於開放式用餐區則以整面的落地窗鋪陳，玻璃牆面刻意與柱體分離，形成更純淨的通透視野，讓人能沉浸在美好的風景用餐。而外廊道上方採用大尺度的挑簷，並以鋼板天花展現輕盈形體，與纖細精緻的柱體相輔相成，體現宋代纖巧秀麗的建築風格。

由於整體由多個樓閣院落組成，再加上基地有廣闊的自然景觀，於是採用一屋配一院的設計，每一處空間都能和庭院相連，目光所及之處充滿蓊鬱綠意，讓人與自然更為接近。在修復院屋時，也不移除當地任何一棵樹，順應樹木退縮空間，或在屋簷廊道挖出洞口讓樹木自然生長，展現建築與地景共存的態度。不論在茶亭、包廂或開放用餐區都能看到大面玻璃框出景觀，能盡情貼近自然。

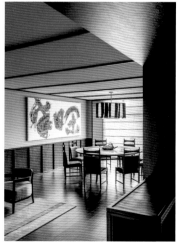

6. **內置包廂建築，榫卯結構展現傳統樣貌**　採用榫卯結構在原有建築中建造包廂，不僅形成內外雙建築的趣味，也對比傳統中式與當代建築的樣貌。7.8. **藝術品點綴佈置，增添優雅氣息**　為了體現宋代文人的優雅生活，以大量藝術品點綴，像是佈置紅色屏風，上頭記錄文人的生活情境，襯托空間氛圍。而如實呈現書法作品肌理，增添文藝氣息的同時，也讓人與藝術品更為親近。

6	7
	8

門廳、茶亭、用餐區層層推進，採用三進式設計，逐步堆疊古時江南的空間氛圍，提升沉浸式的體驗。
同時東西建築雙軸線、一屋搭配一院的形式，都形成兩兩對仗的空間布局。

樂埔薈所
在歷史建築裡品味料理

臺北市文化局自 2012 年發起的老房子文化運動，陸續修復市內多處日式老屋遺跡，位於愛國東路 3 號的「樂埔薈所」，前身為臺北刑務所官舍，戰後則作為臺北監獄副典獄長官舍，此區是與台北城另一端繁華大稻埕相抗衡的歷史熱點。在這樣具有歷史情境的空間裡，樂埔薈所用台灣在地原住民小農的友善食材與創意料理，讓環境永續理念與百年老屋相互呼應。

Designer Data

設計師：徐裕健
設計公司：徐裕健建築師事務所

Project Data
店名：樂埔薈所
地點：台灣·台北
坪數：187.4 ㎡（約 56.6 坪）
客群定位：喜愛 Fine Dining 的品味族群
單價：午餐 NT.3,200 元 +10 %、晚餐 NT.5,600 元 +10 %、假日全天 NT.5,600 元 +10%
座位數：14 席
建材：木材、鋼構

文｜田瑜萍　資料暨圖片提供｜徐裕健建築師事務所、時藝多媒體　攝影｜徐裕健建築師事務所、時藝多媒體

1. **復刻木頭質感的鋼構與仿木窗格**　原庭院與立面被硬生生截斷，徐裕健以雷射切割的鋼構來貼近木頭質感，搭配特製仿木頭窗格的鋁製窗，以解決建築體結構支撐與立面外貌等問題。

日人利用拆除清代台北城遺留下來的城牆石材修建刑務所（監獄），在日治時期關押過許多赫赫有名人物，像是成立台灣民眾黨的蔣渭水、出身霧峰林家的林幼春，以及臺灣新文學之父賴和，他們都曾因 1923 年治警事件入獄，以及黃花崗義士羅福星，亦在此處因抗日失敗壯烈成仁。

1960 年代臺北刑務所監獄設施陸續拆除，只餘愛國東路上圍牆遺跡較為人知，金華街與愛國東路的官舍則日漸頹圮。愛國東路 3 號的獨棟官舍，因是高階官員居住面積較大、建材較好，也保有床之間、敷間、欄間等日式房屋建築格局，卻因為愛國東路拓寬，硬生生削去正立面後以磚牆整面封起，失去原有優美的外貌景觀。

徐裕健建築師事務所建築師徐裕健先將民國時期增建的隔間打開，還原日式房屋原有的緣側（走廊）與庭院，保留與修整房屋兩側增建的空間，作為商業需求使用的廚房與儲藏室。而官舍原有的大門入口與庭院已變成車水馬龍的愛國東路，且正立面因整面切除無法還原，徐裕健以雷射切割的深色鋼構仿製出木材感，與原有木構結構整合，再以特製的鋁製窗格來仿製木頭窗格，營造出日式房屋的窗格感外觀，也解決補強建築結構的問題。

2. **燈光聚焦餐桌**　降低室內明亮度將光線聚焦於餐桌上，增加餐桌與餐椅之間的明暗對比。3.4. **洋小屋組的屋架風情**　樂埔薈所的屋架特色在於大梁及桁架都是自然原木，以插榫方式銜接而成。5. **聯手台灣手工傢具創造質感共融**　樂埔薈所以原格局的座敷（客廳）與次間（次客廳）作為用餐空間，如同進入到主人家用餐一般。

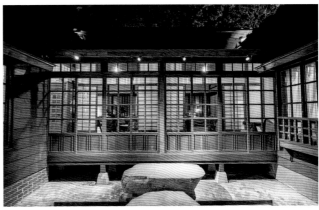

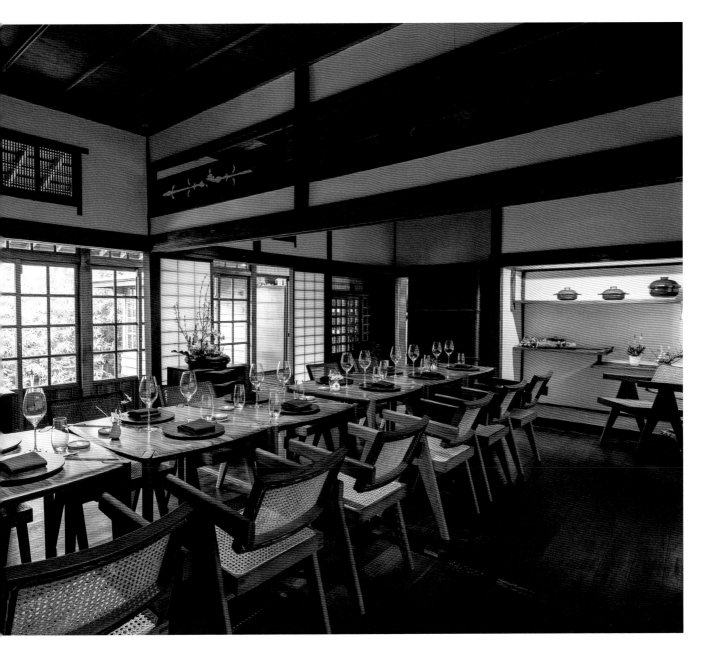

修新如舊尊重歷史，以小農食材傳達台灣山海土地滋味

修復過程中，除了要依照原有榫頭工法來替換與接合腐爛梁柱，日式房屋常見的竹編夾泥牆也需要特殊匠師，才懂得其特殊的麻繩與竹片編織法，就連白灰壁也非一般泥水師傅能夠操作，小至屋內燈具與礙子（絕緣器）也盡量恢復至原有的時代風貌。

後庭園外牆為民國時期增建的水泥磚牆，因年久失修呈現出斷垣殘壁破舊感，徐銘健利用德國二氧化矽噴沙工法，去除水泥壁面部分露出紅磚結構，還原日式紅磚建築風格。待空間底定後，時藝多媒體尊重老屋再利用的歷史，將客層定位在 Fine Dining，希望進來用餐體驗的客人停留時間較長，慢慢去感受老屋本身的歷史與空間賦予的文化。

除以竹子搭配石頭做庭園造景，象徵監獄的窗戶細縫與城牆，室內餐椅則選擇以建築師柯比意（Le Corbusier）堂弟 Pierre Jeanneret 為印度昌迪加爾所設計的 V leg 椅，搭配台灣設計師的手工木製傢具 Liipo，傳達手作溫潤的感覺，也具有亞熱帶休閒風情。燈具選擇台南的設計工作室伏流物件，以黃銅燈具搭配微微透出的暖黃燈光，與老屋沉穩氛圍相互映襯。

食材和餐具注重環保永續理念，除使用環保材質的日本品牌 ARAS 餐具，也和金洋部落小農契作無毒食材，菜單設計希望傳達海洋與土地的概念，並以法式料理手法搭配分子料理設備，達到古蹟無法用火的要求，也可將更多國際餐飲的趨勢與料理概念，融入菜單設計中，讓味蕾與自然對話。

6. **竹編夾泥牆展現的耐震與美感**　竹編夾泥牆是傳統建築工法，先用竹子或蘆葦編成中間鏤空骨架，再用黏度較高的泥巴黃土和稻穀、稻稈、粗糠混合成的泥漿塗抹於骨架兩面，最後在外層塗上石灰來防水，有耐震效果。7. **海味與奶香的奇妙交融**　將生蠔和鮮奶油混和，海味與濃郁奶香毫不違和。

此老屋重建最困難的地方是要把立面恢復成日式風格，另外屋旁的老樹保留亦花了一番工夫，
最後在根部與老屋中間埋下一道銅板，讓老樹免於移除命運，也保護老屋不受樹根侵襲。

業主經驗談

尊重老屋，讓文化與美食在此交融／時藝多媒體董事長黃文德

老建築之所以珍貴，是因為它表彰了建造時代的歷史，傳達當時的文化、歷史、風景與統治行為，因此老屋再利用首先要尊重建築本身的原汁原味，而不是以後來的商業行為去抹煞老屋歷史。這個空間原本就是住家，可營業空間不大，就是原格局的客廳，除了以購置的傢具來配合建築本身格局，以預約制來呈現官舍主人待客的角度，完整的 TASTING MENU 套餐形式打造極致餐酒體驗，我們也在此舉辦「在前台北監獄的午後思辨」對談講座，期望運用時藝多媒體長期經營藝文展覽的創意與經驗，讓民眾擁有絕佳的藝術文化與餐飲饗宴。

Papillon
揉合港都氣息的高空森林

《米其林指南》的到來為高雄的餐飲圈注入了另一股熱血與活力，讓挑嘴的美食饕客有了更多元的選擇。出身侯布雄體系的法國天才名廚 Xavier Boyer 主理的 Fine Dining 餐廳「Papillon」落腳於高雄承億酒店，從空間乃至於餐點，無一不體現高端餐飲的講究與細節，每月一開放訂位便旋即秒殺。

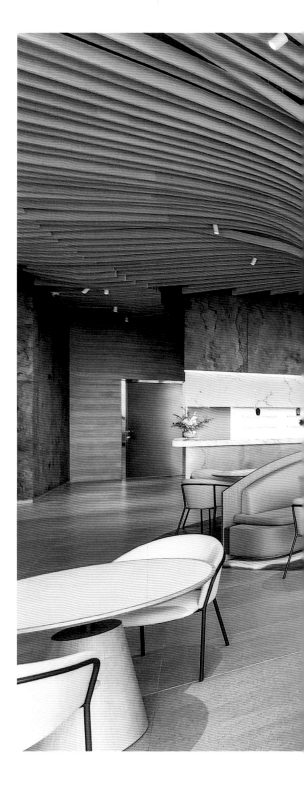

Designer Data

設計師：曹均達
設計公司：KC Design Studio
網站：www.kcstudio.com.tw

Project Data

店名：Papillon
地點：台灣・高雄
坪數：495.8 ㎡（約 150 坪）
客群定位：20 ～ 65 歲美食愛好者
單價：NT.3,680 元（不含服務費）
座位數：62 席
建材：磁磚、石皮、木作、木地板

文│April　資料暨圖片提供│Papillon、KC Design Studio

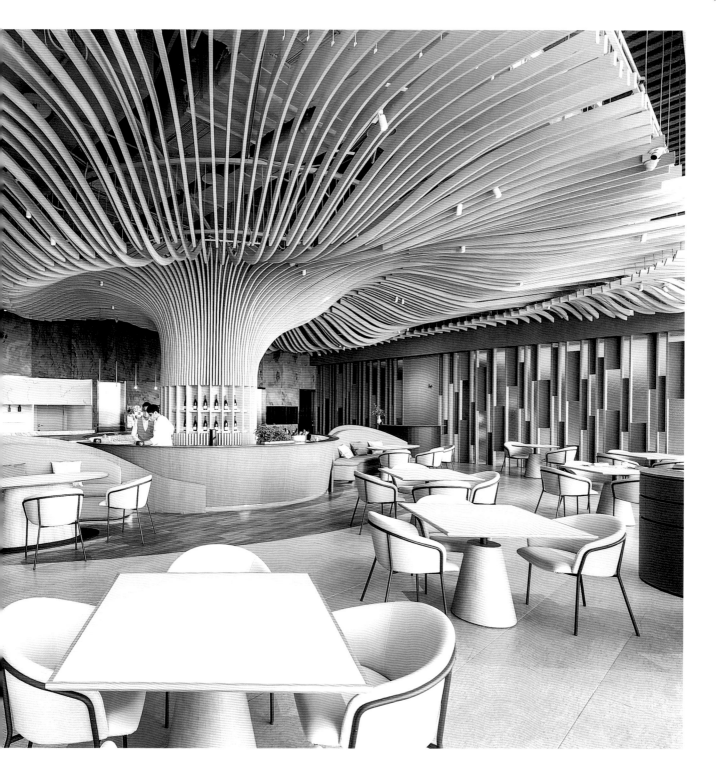

1. **以城市森林為主軸形塑空間**　場域中央的結構柱透過設計語言轉化為森林中的大樹，拔地而起向上延伸，由圓心朝天花四周以放射狀的方向，藉由不同大小的弧線組成不規則的波浪，同時結合港都城市的海洋意象。

Papillon 是法文「蝴蝶」的意思，法籍主廚 Xavier Boyer 認為，每一道料理的背後，隱藏的是在廚房裡不斷嘗試、精雕細琢，才得以將料理呈現出來；如同蝴蝶的一生，從毛毛蟲成蛹、歷經羽化才蛻變出絢爛的模樣，與料理的創作歷程不謀而合。他將過去豐富的工作經驗與國際視野，融合對於高雄這個港都城市的觀察，打造了屬於自己的「蝴蝶王國」，精選融合台灣在地食材，結合法式料理的技法，帶給饕客精采絕倫的料理饗宴。

高空中的都市森林呼應料理創作

Xavier Boyer 認為「料理創作，亦是永無止盡的反思之旅」，Papillon 的料理蘊含著主廚對於世界、環境的關心，希望利用原始的食材呈現料理，因此也期望空間的質感與氛圍，能與餐廳的理念相輔相成。操刀空間設計的 KC Design Studio 總監曹均達指出，團隊希望空間能呈現「原始的森林感」，但原始的程度必須與商業空間的需求取得平衡，存在基地中央的結構柱，正巧能化為森林中的大樹，使整間餐廳如同存在都市中的森林一般，為人們提供一方可以放鬆與自然連結並同時能享受美食的餐飲空間。

設計師透過設計語彙將梁柱化為大樹，利用板材圍繞著柱體由下而上，以放射狀的方向朝天花四周延伸，並結合港都城市「波浪」的意象，透過不同弧度的板材，排列組合而成。設計這樣的天花時，最重要的就是協調性，為了呈現最佳的效果，並考量到天花的高度，與天花板上必須被隱藏的管線與設備，波浪的弧度就必須有高有低，並同時顧及板材的疏密度，才能呈現最和諧的視覺效果。

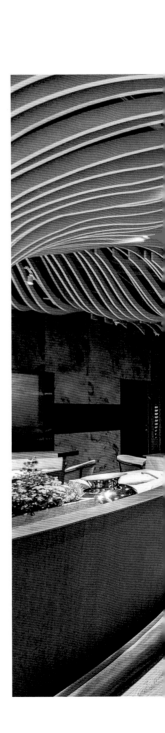

2. **穿透式設計 show 出料理過程**　主廚 Xavier Boyer 盼能讓賓客一窺廚房內部的作業情形，將廚房牆面結合玻璃窗設計，自信地展示工作場域。3. **可多元運用的場域設計**　場域中除了以大樹為中心的吧檯與弧形沙發之外，所有的傢具都可移動調整，滿足各種需求。4. **主視覺牆加強品牌印象**　為強化「蝴蝶」的印象，品牌與金工藝術家合作，以金屬鍛造的蝴蝶點綴於空間牆面之上，用抽象的大樹與具象的蝴蝶相互呼應。5. **利用基地優勢結合客席設計**　Papillon 位於 26 樓的高空，坐擁絕佳視野，因此在客席配置上，將臨窗區域劃為用餐區。

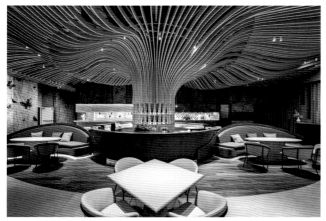

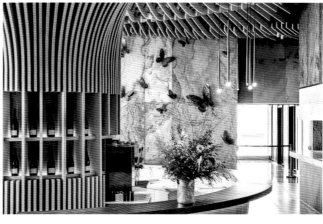

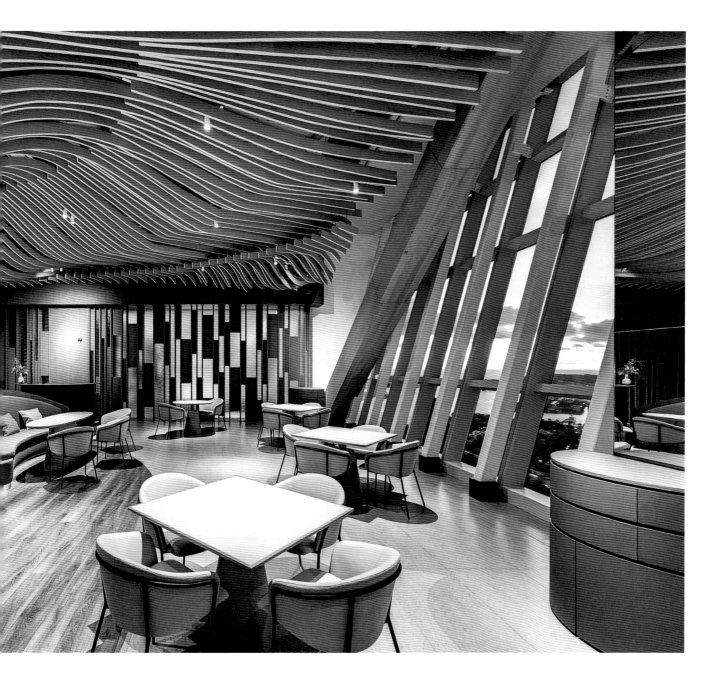

打造優雅可親的 Fine Dining 餐飲空間

承襲自然與森林的設計主軸，在空間材質與色彩計畫部分，也從大自然中會出現的材質出發，設計團隊選用石皮、木紋板材與天然石材等能呈現天然材質紋理的材料，讓商業空間帶出自然的氛圍，在柱體圓周區域的地坪則選用木紋地板，強調量體的存在感。整體空間以暖黃、米白色為主，除了鋪陳空間外，也延伸至餐桌、餐椅的設計，包括外場夥伴的制服也加入了相同的設計元素，藉由大地色系的色調，與品牌精神相互呼應。

Fine Dining 餐飲空間為了呈現出質感與氛圍，會鋪上桌巾，降低空間的亮度以營造氣氛，但這樣的陳設往往會讓人感到「過分正式」而顯得拘謹。Xavier Boyer 希望來到 Papillon 用餐的客人，能在空間中自在地享用美食，不必感到拘束，因此顛覆以往在桌面披覆桌巾的型式，以皮革作為桌面的材質，一來增加溫潤的觸感，二來也能降低餐盤、餐具接觸桌面的聲音。此外，室內空間的燈光邀請知名光雕藝術家賴雨農參與，在原有的空間設計上加強燈光的表現手法，疊加空間的層次與質感；為了加強品牌印象，在空間中也以石皮立面為背景打造主視覺牆，與金工才女陳郁璇合作，以不同的金屬材質鍛造出一隻隻翩翩飛舞的蝴蝶，成為賓客來訪必拍的空間一隅。

此外，Papillon 為了不同人數的顧客，規劃了一大一小的包廂，小包廂採用法式餐廳少有的圓桌，可容納 10 名客人；大包廂則配置長桌，可容納 14 名賓客，出入動線與一般用餐區分流，可更高程度地確保包廂顧客的隱私性。

6. **包廂空間強化客人隱私**　餐廳設有兩個包廂，其中一間設有法餐少見的圓桌，貼近華人日常的用餐習慣。7. **打破時間限制菜單以「月」為單位**　不同於許多餐廳以「季」為單位變化菜單，Papillon 選擇以「月」為單位進行更替。8. **與本土品牌合作訂製專屬器皿**　Papillon 與本土品牌青青土氣合作，將主廚的需求與品牌元素揉合南國的元素，打造出獨具特色的食器，藉由盛裝料理的器物，傳達品牌的細膩與用心。

6	7
8	

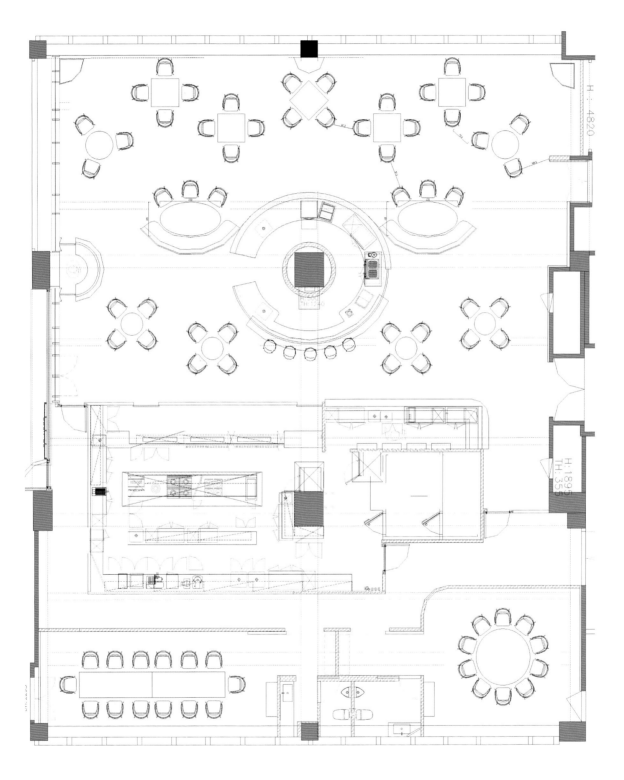

基地中央有著一根巨大的結構柱，以設計語彙順勢將梁柱化為森林中的大樹，除了擁有吧檯的機能外，也有界定場域的功能，將客席、接待區清楚劃分。廚房的存在區隔了客席與包廂，相對提高包廂的隱私性。

斑泊
從料理到空間訴說台灣情懷

位於台北大直 CBD 時代廣場，外觀低調無招牌，仔細對照地址無誤，推門走進「斑泊」，耳邊響起鳥鳴與潺潺的水聲，映入眼簾的是宛如大稻埕古老的透天厝，以實木框起的鏽蝕鐵皮，C 型鋼架構的天花板，形塑台北街邊窄巷，隨賓客自行帶入空間想像。

Designer Data

設計師：Joy、Hans
設計公司：伴境空間設計
網站：radiusdesign.tw

Project Data
店名：斑泊
地點：台灣・台北
坪數：294 ㎡（約 89 坪）
客群定位：12 歲以上的孩童與大人
單價：NT.3,880 元 +10%
座位數：24 席
建材：鐵件、鐵皮浪板、石材、竹編、紅磚、榻榻米

文｜陳頤如　資料暨圖片提供｜斑泊、伴境空間設計　攝影｜Amily

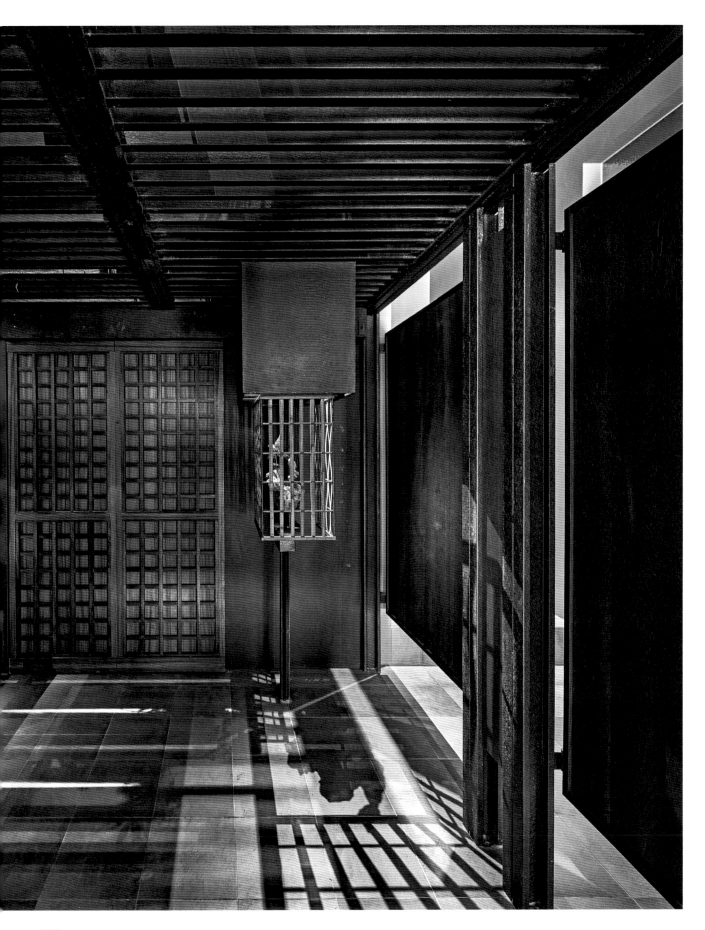

1 **1. 精緻化台灣巷弄意象** 運用大量的鏽鐵鐵皮與鋼構、灰磚，將鐵皮透過精緻裱框轉化為藝術品，直到伸手觸碰後才知道這原來是台灣隨處可見的鐵皮。

如同斑泊予人低調的第一印象，主理人李澄與主廚蘇品瑞皆穿著一身黑，給人含蓄沉著之感，然而，談起品牌的創立起源與故事，卻是侃侃而談、很有想法。兩人從國外鑽研廚藝多年後回台灣，家人總希望他們下廚，但長輩卻吃不懂他們所做的 Fine Dining，特別是蘇品瑞的祖父，此後他開始思索什麼樣的菜色能讓祖父吃得懂，進而創作出結合台菜與西餐的融合（fusion）料理。

「斑泊」名稱源自於斑駁，李澄與蘇品瑞認為，人事物經過時間淬鍊，都會留下斑駁的歲月痕跡；以泊取代駁字，同時代表河川匯聚，象徵他們從北到南尋找渴望合作的藝術家、工藝家，帶著各自的背景聚集到這間餐廳，成為如今的模樣。確立品牌名稱後，商請伴境空間設計團隊操刀，以「符合台灣在地的質感裝潢」為主軸來發想餐飲空間設計。談及選材緣由，伴境設計團隊表示，想想台灣建築或者室內設計，並沒有一種材質足以代表台灣，但從高樓往下看台灣建築時，其實所見最大面積為鐵皮。然而，鐵皮屋雖然大量存在，但多數人卻不使用它，也不談論它；正如同台灣小吃雖然好吃，卻極少獲得國際能見度，雙方經過討論後，選擇台灣常見的鐵皮、C 型鋼作為室內主要建材，透過鏽蝕鐵皮表現時間的流動與催化，在在呼應斑駁的主題。

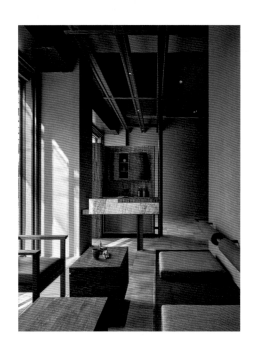

2. **品茶區讓賓客沉靜身心** 以風化木、石材、C 型鋼構築品茶區，搭配台南「方禾家具」楊博欽老師製作的茶具吊櫃。3.4. **樓梯量體暗藏玄機** 設計團隊於樓梯底部整合台灣常見的街景樣貌，作為服務人員引導賓客進入用餐區的前一站，同時呼應主廚與主理人希望台灣料理被世界看見的理念。5. **一樓包廂用餐區設置主廚餐桌** 一樓包廂用餐區，有開一個 150 公分的對開門，當對開門打開後，能看到綠色石材、原木格柵建構廚房檯面，以及主廚擺盤、準備餐點的畫面。

| 2 | | 3 | 4 |
| | | | 5 |

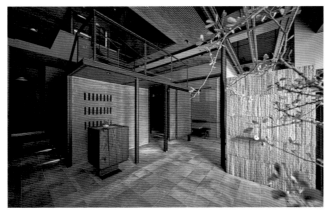

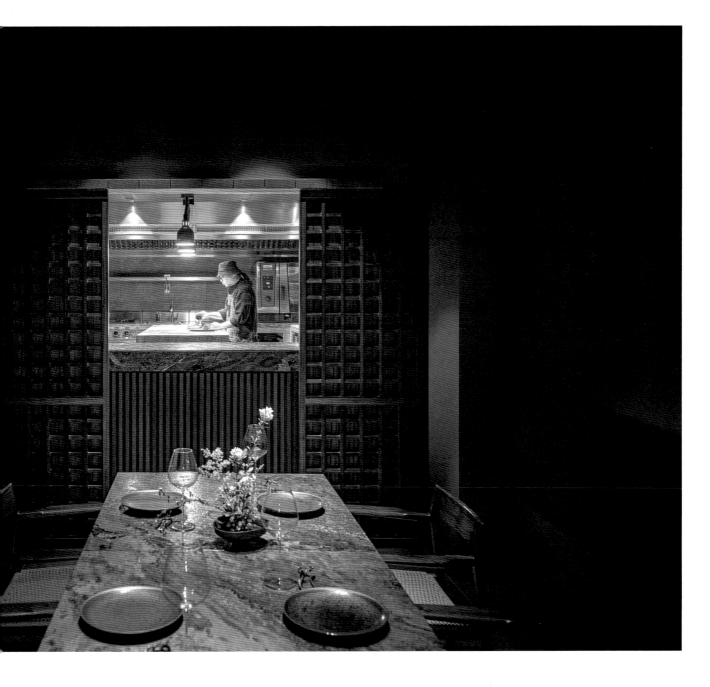

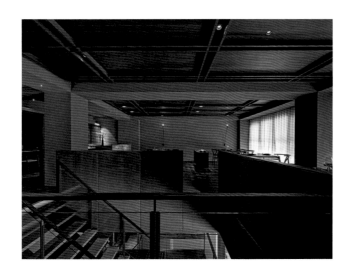

沉浸式餐飲旅程，藉由五感體驗台灣之美

伴境空間設計團隊了解業主渴望推廣的餐飲體驗後，在一樓設置茶席區與引導區，讓客人藉由喝一杯熱茶，讓身心沉靜下來。接下來，先經過看似是鐵皮加蓋區再進入幽暗空間，此時服務人員開始訴說斑泊的創立故事，請賓客先放下心中成見，看著右方的籠中鳥，當服務人員把石頭放在設置好的機關處，通往二樓的門敞開，鳥從鳥籠裡往上飛，走到二樓，可看到自由的鳥等待賓客享受斑泊的用餐體驗。宛如天井的樓梯量體以鋼構為主，一樓到二樓的轉換空間結合燒過再染色的藺草榻榻米，讓整體色調一致。

建築量體共有三樓，坪數為 89 坪，一般用餐區總共有 16 個座位，包廂區則有 8 個座位，天花板燈光以嵌入式設計為主，每一盞燈光皆可調光，以便因應每一季料理調整明暗。廚房區配置於一樓後方，不論是燈光、材質、色調皆與餐廳相呼應，運用深色石紋磚搭配大理石檯面，打造調性一致的廚房。內部動線上，設計團隊先請蘇品瑞配置出餐動線，再建議動線的尺寸，最後走道寬度為 75 ～ 80 公分，只有出餐走道留到 120 公分。此外，一、二樓特意設置菜梯，讓送餐流程更順暢便利。餐廳選用的傢具、器皿、餐具、藝術品，皆為蘇品瑞與李澄長期關注的台灣在地老師、品牌作品。蘇品瑞經由烹調、擺盤創造與世界對話的台灣味，李澄透過講解品牌理念與菜色，搭起賓客與台灣情懷的橋梁，從盤子裡到盤子外，將累積數十年的專業體現於「斑泊」，向世界訴說台灣故事，表達對這塊土地的熱愛與情懷。

6. **在地建材形塑用餐區**　一樓轉換到二樓區採用燒製染色後的榻榻米作為立面。7. **選用台灣工藝刀具**　特別訂製台灣工藝品牌「邱顯誠士林刀」與「柴犬刀具」作為餐刀與牛排刀，木盒品牌則為「夢基地木創」。8. **將港邊景色化為一道菜**　「港」是將紅皮魚（依當天食材而定，可能是紅鯛、虎斑魚、紅石斑）先香煎再碳烤，青江菜包捲干貝慕斯化為船隻，海瓜子跟花椒油製成黑色醬汁，形成漂浮於海港的油汙。

6　7

8

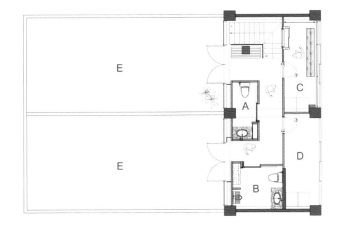

3F

A. Bathroom
B. Bathroom
C. Wine cellar
D. Office
E. The terrace

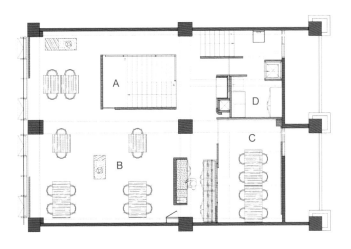

2F

A. Stairs
B. Dining area
C. VIP room
D. Kitchen

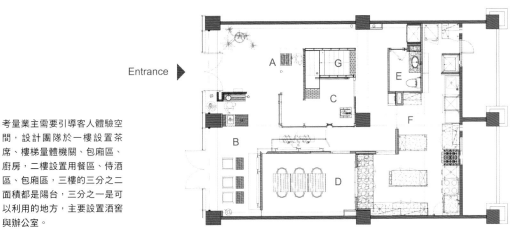

Entrance ▶

1F

A. Counter
B. Tea banquet
C. Special mechanism
D. VIP room
E. Bathroom
F. Kitchen
G. Stairs

考量業主需要引導客人體驗空間,設計團隊於一樓設置茶席、樓梯量體機關、包廂區、廚房,二樓設置用餐區、侍酒區、包廂區,三樓的三分之二面積都是陽台,三分之一是可以利用的地方,主要設置酒窖與辦公室。

業主經驗談

業主與設計團隊共同激盪創意火花／主廚與主理人 蘇品瑞、李澄
蘇品瑞、李澄與伴境空間設計團隊的合作方式是先討論「斑駁」、「有質感的台灣在地裝潢」這個主題概念,雙方進行激盪什麼是台灣味、什麼是台式美學,而當蘇品瑞、李澄找到喜歡的光影、氛圍、小物件的圖片,會提供設計團隊參考,最後交由他們的專業詮釋餐廳空間。

Torishou 鳥翔
以侘寂空間承載職人夢想

「Torishou 鳥翔」是一間專精於「燒鳥料理」的無菜單、預約制餐廳，創辦人李承勳（Tank）期待為顧客提供兼具精緻與放鬆的用餐體驗；負責操刀餐廳空間設計的「善良制造 A Good Thing Ltd.」除了滿足上述需求，更希望將業主對燒鳥料理的職人精神融入整體空間，讓顧客可以暫緩繁忙步調，從每個細節品味到精心打磨後的韻味與美味。

Designer Data

設計師：Caroline Yang 楊淳淳
設計公司：善良制造 A Good Thing Ltd.

Project Data
店名：Torishou 鳥翔
地點：台灣‧台北
坪數：39 坪
客群定位：追求精緻燒鳥料理的饕客、喜愛板前互動的顧客
單價：NT.1,880 元，另加一成服務費
座位數：27 席
建材：木作、石材、水泥

文│廖冠濱　資料暨圖片提供│善良制造 A Good Thing Ltd.

1. 所有人一進門視線正中間即是烤盤所在，同時也是主廚 Tank 所在的位置，讓所有顧客一進門即可欣賞到職人在烤盤前的專注姿態。

Torishou 鳥翔藏身於台北忠孝新生鬧區的濟南路上，餐廳位址頗有鬧中取靜的氛圍，Tank 不只希望推廣精緻化燒鳥料理，更期待透過高檔的雞隻飲食，讓更多消費者認識到本土上好的雞隻品種。

一套餐點包含 14 道料理，一隻雞可細分成 30 個部位，顧客每次用餐可品嚐 8～9 個部位，而且每次享用的雞隻部位不盡相同，使整個用餐體驗就像拆禮物般，隨時都會冒出意想不到的驚喜。

以侘寂讓「精神」立體化

如何呈現「店如其人」是設計脈絡中最核心的議題，善良制造 A Good Thing Ltd. 設計師 Caroline Yang 立志將整個餐廳空間打造成向顧客展演職人精神與工藝的舞臺，這個舞臺的主角即是 Torishou 鳥翔的靈魂人物 Tank；最終選定以「侘寂」為空間主調，運用侘寂理念的簡約、寧靜、專注來突顯 Tank 身上散發的職人精神。

為了讓整間店面完整呈現 Tank 對燒鳥料理的熱情，建材以原木、石頭和水泥為主，省去不必要的加工以保持建材原始樣貌，同時採用石頭材質和金屬材質的餐具，搭配牆面上的花飾與書法，實現侘寂概念中的寧靜、舒適，並適切引領顧客欣賞「職人舞臺」上對料理的詮釋與演譯。

2. **品牌 LOGO 與大門**　左上角的品牌 LOGO 代表燒烤用的烤網，左邊的木製格狀立面與右邊柵欄大門則代表飼養雞隻的雞籠與雞舍，出處不同，搭配起來卻意外合拍。3. **木製格子立面**　木製格狀立面就像是雞隻居住的雞舍，呼應選用本土最佳的雞隻品種。4. **樸實、暗色調的櫃檯設計**　暗色調石材加木頭共同搭建，對比外界車水馬龍。5. **職人舞臺前的搖滾區**　烤盤前的座位，可用最近距離欣賞燒鳥料理的製作，後方牆上的書法詩句是設計師專為主廚 Tank 專門挑選。

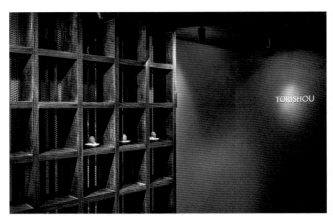

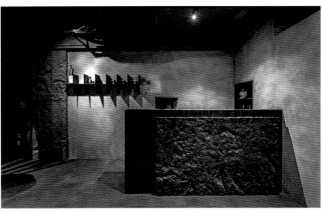

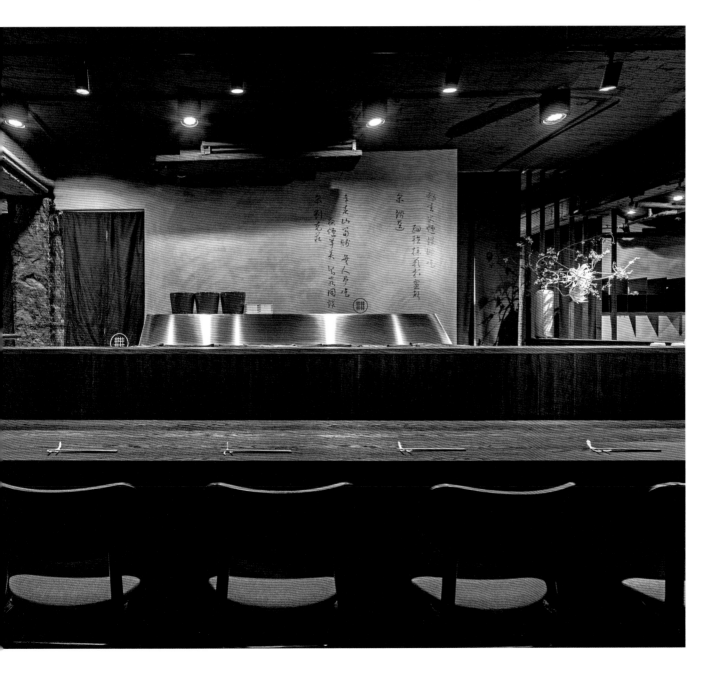

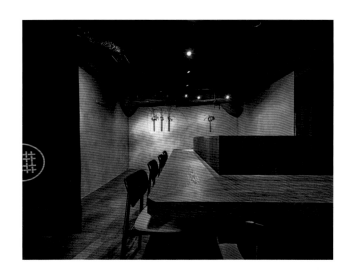

吸引全場焦點的「職人舞臺」

站在店前，映入眼簾是左邊木製格子堆疊而成的立面，右邊是木柵欄形式的大門，入口的設計意象源自雞籠與雞舍，呼應餐廳選用的本土優良的雞隻作為食材。穿過庭院，走入長型縱深的室內空間，設計師特意在進門到前方座位區設置一個寬闊的空地，雖然會減少座位數，卻能有一個很完整的緩衝區域；在餐廳後端，更有一個拉簾式的包廂，方便顧客可以在更隱蔽的環境下用餐，收起布簾即可作為一般座位。

由於燒鳥料理非常著重對溫度的控制，每道餐點完成後，必須以最快的速度送至顧客面前，這個過程愈快愈好；因此整個餐廳採用開放型態的板前式廚房，所有座位都圍繞著廚房設置，顧客除了可以第一時間享用美食，更可欣賞到料理製作的過程。

烤盤的位置與方向對空間格局的至關重要，這會左右整體格局以及影響通風管線的走向。烤盤設置在 Tank 所站之處，這個位置不只讓所有座位上的顧客都能看清楚燒烤過程，還必須是消費者一入店後視線所及的第一焦點。為了找出這個「舞臺中心」，設計師在各個角落不斷測試，最終找出適合 Tank 角度與位置，而後以此為基礎去規劃整體店面的座位分配和動線布局，讓空間成為料理最佳的襯托，為顧客迎來味蕾奔放與細心品味的雙重體驗。

6. **空間末端的包廂**　餐廳最尾端設計一個 L 型的座位區，可用布簾遮蔽，讓此區自成一國。7. **雞肝慕絲嵜本西多士**　看上去就像精緻的甜點，口感彷彿像是蛋糕，很難想像竟是出自烤盤上的燒鳥料理。8. **名古屋雞翅**　這道料理需要先將雞翅食材風乾，製作流程繁複，顧客也可依口味喜好用胡椒鹽、柚子胡椒、金桔等香料自行調味。

6	7
	8

132

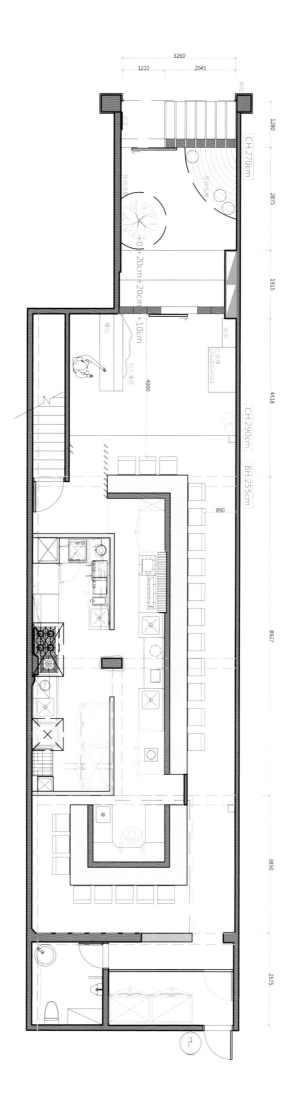

入口前處設立一侘寂造景佈置的庭院，接著來到緩衝區，內部座位區分為吧檯與包廂區，兩者中間有一個出入口方便作業。

HUGH dessert dining
光影下的常民甜點饗宴

座落在大同區巷弄三角窗的「HUGH dessert dining」是專攻
盤式甜點的私廚餐廳，將甜點視作整個餐飲過程的主角，空間景
致因著與外界光影連結隨時都在變化，呼應甜點料理的千變萬化
與品嚐之人的心境轉折。

Designer Data

設計師：胡靖元
設計公司：hiiarchitects 工二建築
網站：hiiarchitects.com

Project Data
店名：HUGH dessert dining
地點：台灣‧台北
坪數：21 坪
客群定位：喜愛深入享用甜點的饗客、享受另類下午茶的顧客
單價：NT.1,500 元
座位數：19 席
建材：木作、長虹玻璃、黑鐵

文｜廖冠濱　資料暨圖片提供｜hiiarchitects 工二建築　攝影｜丰宇影像 Yuchen Chao Photography

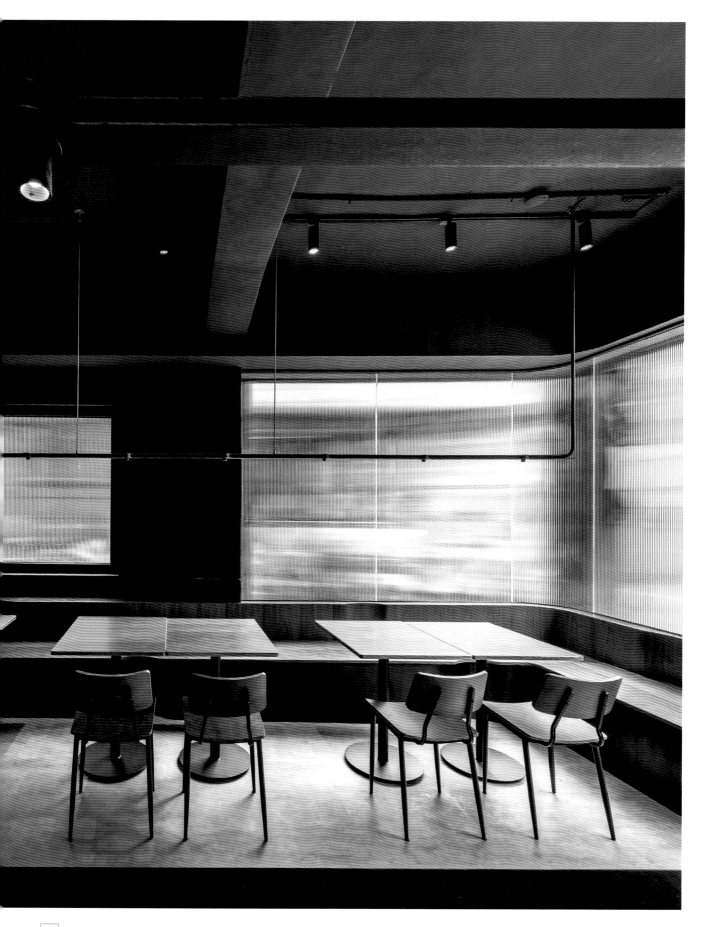

1 1. 透光長虹玻璃、木製座位桌椅、深色開放式廚房吧檯，三者由外到內形成色調明暗的漸層；座位的弧形缺口為外牆弧形向室內細部的延伸。

兩位創辦人 Victor 與 Kent 因著對「盤式甜點」的熱情，在結束工作室型態的私廚甜點店「HUGH LAB」後，兩位業主選擇在滿載常民氣息的台北大同區域，開設一家正式的盤式甜點私廚餐廳 HUGH dessert dining，新空間由 hiiarchitects 工二建築胡靖元操刀，不只是打造一個讓顧客舒適用餐的環境，更是透過打造餐廳空間，拓展品牌深度。

長虹外牆打造變幻浮世繪

預約制私廚餐廳空間與傳統餐廳最大的差別就在於以隱蔽取代開放，常見的餐飲空間為了吸引街上的目光與人潮，要盡可能與外界保持連結，私廚餐廳正好相反，要隔絕室內與外界的聯繫，以確保餐廳的隱蔽與低調。

私廚餐廳常見的空間規劃是讓顧客在入內後，就徹底與外界斷開連結，使外面看不見室內情況，顧客當然也無法覺察外面動靜；胡靖元希望在 HUGH dessert dining 做一個新嘗試，在完全開放與完全隔絕的兩極上，找到新的平衡點。

設計師在三角窗兩側採用大面積的長虹玻璃作為外牆，同時達到隱蔽與保持開放，不只讓室內的顧客與工作人員可以看到外界人車往來與陽光雨霧，更利用大面積採光調亮以深色為主調的室內空間。透光的長虹玻璃彷彿是大型的光影浮世繪，讓顧客一邊享用甜點一邊欣賞到獨一無二的台北常民風景；更由於玻璃的穿透性，讓工作人員可以隨時掌握餐廳外的動靜。

2. **屬於台北城的特別氣氛**　餐廳位在一棟民國 64 年興建的老建築，右邊房屋的原始結構支柱與餐廳空間和諧共存，新空間的光影與黑鐵鑲進大同區巷弄的街景，為周遭地景帶入新元素。3. **夜晚的餐廳側面**　夜晚餐廳燈光穿透玻璃射出，與周遭街景、路燈彼此乎應，光影被長虹玻璃拉長，保持餐廳的隱蔽與低調。4.5. **位在空間底部的包廂空間**　弧形座位由門口一路延伸至餐廳最內部並迴轉，形成一個半隱蔽式的包廂空間。

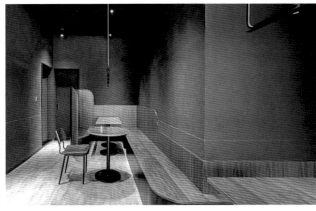

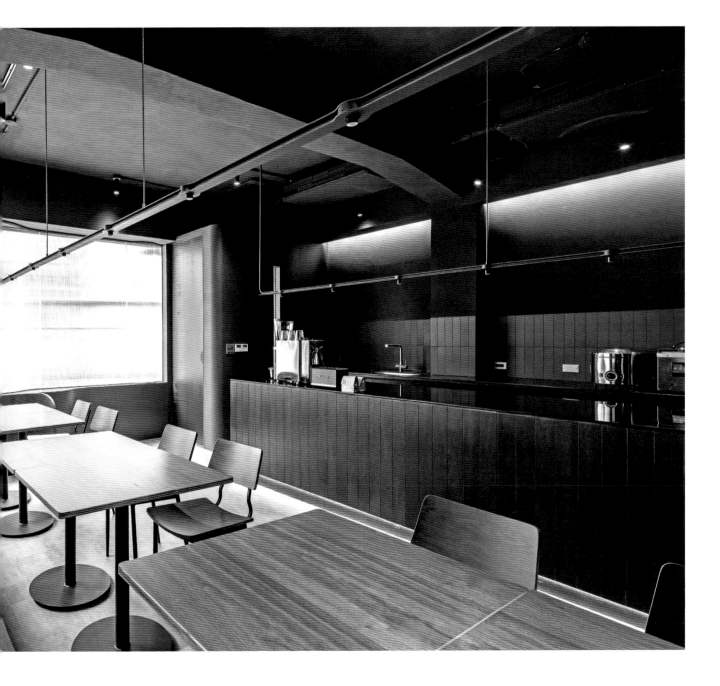

尊重原始地景，借景外部

面對一個座落在台北非主流商業區域的非主流商業空間，胡靖元主張，不該是以新設計整個置換舊景致，反倒是讓新空間與原始地景、周遭街景，形成一個全新的共存樣貌；留下立柱不只拉近整體空間與周圍環境的距離，更讓顧客透過這個細節去體會歲月變遷下的大同常民氛圍。

設計師退縮基地的使用面積，在外牆跟立柱之間營造一個足夠人們穿越的空隙，形成餐廳鑲進房屋的姿態，為了讓四方形的立柱與弧形外牆形成一個平穩的融合，外牆從玻璃到底層黑鐵牆面都採用弧形構造，設計師更特意讓弧形延伸至室內，遍及玻璃、內牆、座位、桌子、燈具，成為空間整體的基調。

從位在內側的大門延伸一直線可將空間劃分為靠內側的廚房區，以及靠外側的用餐區，如此分區可讓顧客離玻璃更近，陽光照入加上弧形凹凸的內牆，不只創造出好幾個適合甜點擺拍的角落，更讓顧客在享用甜點當下，隨時欣賞到轉瞬即逝又變化萬千的流洩光影，用味蕾與視覺共築如驚喜開箱的用餐體驗。

6. **長虹玻璃上的流動光影** 木製座位、黑鐵內牆、長虹玻璃外牆，三者皆是弧形曲面，呈現弧形為基底的空間。享用甜點同時欣賞日常街景投射在長虹玻璃上的流動光影，形成視覺與味蕾的動態體驗。7. **芝麻葉與瑞可達冰淇淋** 主廚Victor 會將許多沒有人想過可以做甜點的食材，製作成風味獨特的盤式甜點。8. **枇杷與奶油酥餅** 2023 春季嘗試將枇杷與傳統中式酥餅結合成一道全新的甜點。

6	7
	8

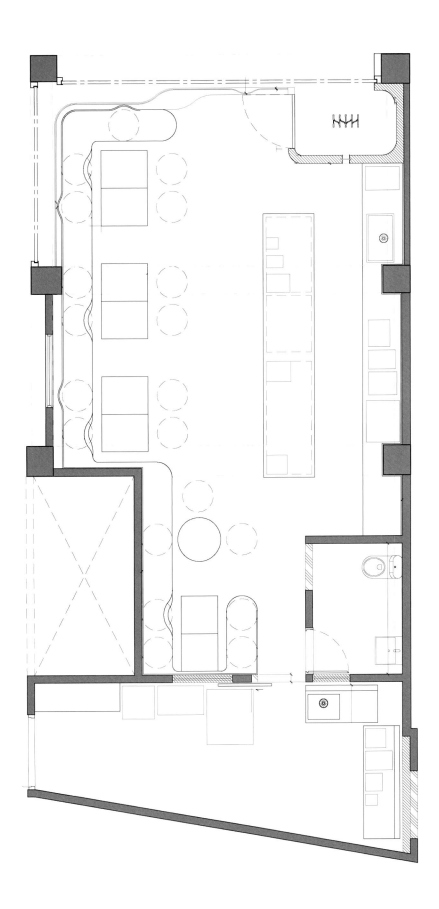

右上方是大門,大門退縮
可製造出方便顧客等候的
玄關區;從大門入室內,
左手邊為廚房區,入口直
面室內為用餐區。

栩栩 omakase
沉浸投影連結新板前體驗

曾致力於多家米其林星級日本料理店的張凱翔，在累積江戶前壽司豐富經驗後，決定以和魂法料的無菜單料理進軍這波高端餐飲市場，除了帶給饕客全新的味覺、視覺體驗，空間設計更以顛覆傳統和風，透過投影造景、聽覺等沉浸式感官，加上扭轉現代與原始材質的設計形式、融入各種體貼細節等，創造處處令人驚喜的用餐氛圍。

Designer Data

設計師：張貽芳
設計公司：西法室內裝修

Project Data

店名：栩栩 omakase
地點：台灣·台北
坪數：109.7 ㎡（約 33.2 坪）
客群定位：20 ～ 65 歲美食愛好者
單價：NT.6,500 元（不含服務費）
座位數：12 席
建材：實木、水泥、石頭、大理石、塗料、不鏽鋼

文｜許嘉芬　資料暨圖片提供｜栩栩 omakase　攝影｜沈仲達

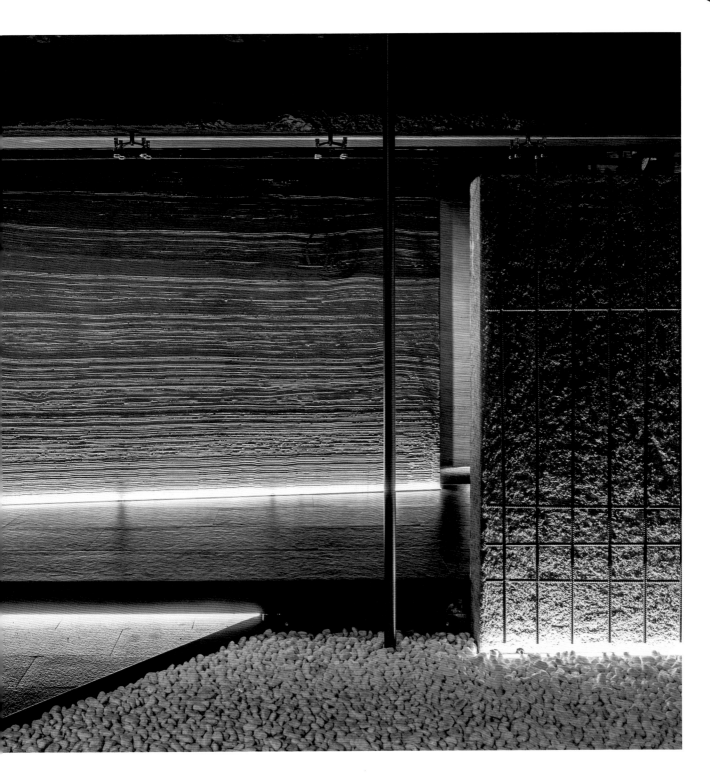

1. **低角度光源映射紋理變化** 水泥原始質樸特性透過手抹工具創造水波紋肌理，傳達栩栩料理融入創新的理念。

「栩栩 omakase」（以下簡稱栩栩）為待過明壽司、吉兆、壽司芳等米其林星級日本料理店的張凱翔所創立，20歲入行學的是傳統江戶前壽司，爾後持續鑽研無菜單日本料理，後期因接觸到新型態日料概念，觸發他決定顛覆傳統，結合法式料理方式與精緻擺盤手法，加上精選來自世界各地的頂級食材，帶給饕客創新的味蕾體驗。

以原始材質為基礎，扭轉形式創造新體驗

張凱翔認為，既然強調無菜單、創意日料，他也期望空間氛圍能有所改變，不再是大眾熟悉的和風。負責空間設計的西法室內裝修設計師張貽芳表示，栩栩內在本質仍為日本料理，傳統日本料理精神訴求「真味即是淡」，用最少的加工呈現最真實的味道，將此概念轉化到設計上，以保留原始材質樣貌、色澤等自然美感為基礎，然藉由搭配運用與形式變化和光線折射等效果，揉合出現代大器調性。舉例來說，栩栩入口刻意退縮所換來的日式庭院，雖然是日式空間必備要件，不過設計師將鋼筋以日式障子概念作為呈現，賦予新意；順著動線進入第二道立面，則是水泥鏝抹如水波紋效果，結合低角度光源，隨著日夜而有不同的光影變化，而低調的不鏽鋼招牌，則隱喻謙卑的迎接每一位顧客。除此之外，日本料理經典的板前座位，捨棄常見的木頭材質，張貽芳特別挑選義大利大板石材、採用西式吧檯形式詮釋，搭配水波紋不鏽鋼天花板，微奢華的現代氛圍，扭轉日式板前的體驗感。

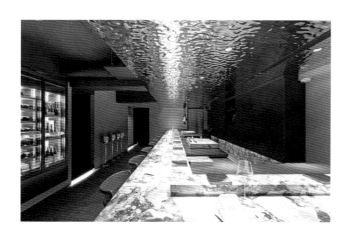

2. **呼應海洋意象的藝術創作** 延續入口處海浪動態影像概念，板前座席區域的牆面特別挑選台灣藝術家廖琳俐「融冰」創作，反射在不鏽鋼天花板上，呼應水、海洋自然意象。3. **倍感尊榮的專屬置物櫃** 栩栩為每一位顧客準備了專屬置物櫃，由接待人員放妥包包、外套，再引導至板前座位。4. **動態投影結合療癒音樂** 海浪投影搭配著潮汐的聲音，讓顧客對對接下來的用餐體驗有所期待與想像。5. **顛覆傳統的微奢華板前氛圍** 栩栩的板前座位採用義大利石材打造而成，配上水波紋不鏽鋼天花板材質，宛如太陽折射於海面般的波光粼粼。

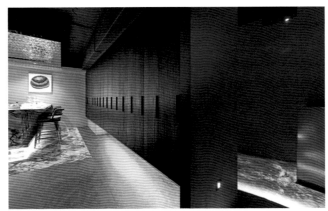

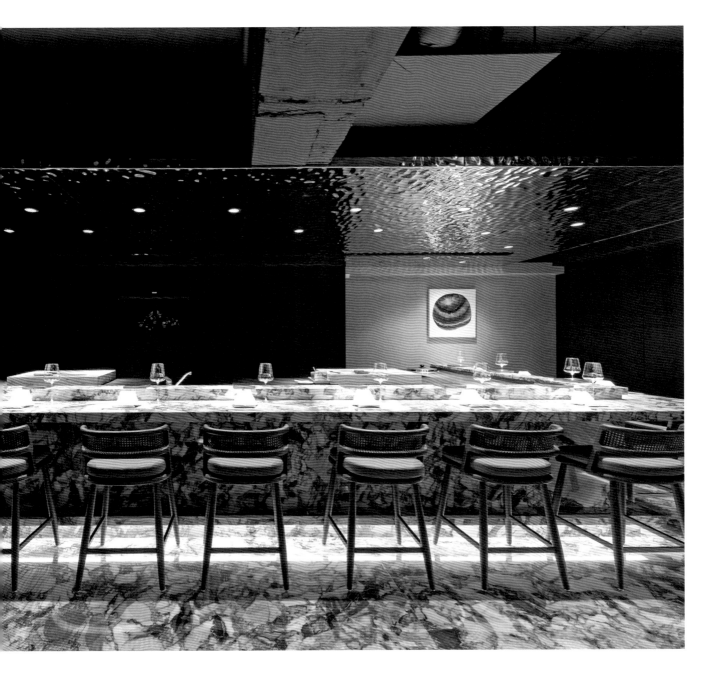

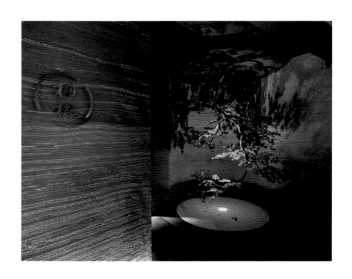

從感官連結到細節鋪排創造記憶點

以創意日料為主軸的栩栩，從品牌命名也緊扣此核心，捨棄「鮨」、「壽司」等常見用詞，栩栩一詞源自《莊子·齊物論》：「昔者莊周夢為蝴蝶，栩栩然蝴蝶也。」空間氛圍的營造上，更希望能傳達「栩栩如生」的概念，透過視覺、聽覺等感官連結創造沉浸式體驗。首先是入口庭院造景，特意倒掛的楓樹與光影交織，激發顧客好奇之外也隱藏栩栩料理追求創新之意。接著推開木製大門，無光的環境中，動態海浪投影配上潮汐聲音，讓人心情快速的轉換與沉澱，也加深顧客對栩栩的記憶。

為了對應栩栩無菜單、預約制以及頂級食材的用餐體驗，在規劃上也同時置入許多細節，包括每一位顧客皆有專屬獨立的置物櫃，可收納隨身包包與外套；訂製冷藏酒櫃特別採用後開門形式，由侍酒師從外場準備區拿取，避免開關之間的冷藏溫度影響到座位區客人，甚至搭配不同壓縮機得以讓清酒、紅白酒擁有最佳的冷藏效果。不僅如此，即便坪數有限，栩栩仍配置了雙洗手間，內部同樣鋪飾義大利大板石材，延續高雅大器氛圍，讓體驗感更形完整。

6. **倒掛楓樹隱喻品牌創新性格**　刻意倒掛的楓木裝飾搭配地面鵝卵石，呼應創新、顛覆傳統的性格。7. **獨家窯燒款式壽司碟**　壽司小碟為窯燒廠獨家訂製款式，搭配義大利、西班牙等酒杯，每一個細節都能對應高端餐飲的價值。8. **融入法式料理與擺盤的創意日料**　以融合法式料理與擺盤的創意日料為主，食材多為海鮮，每一季皆會更換菜單。

6	7
	8

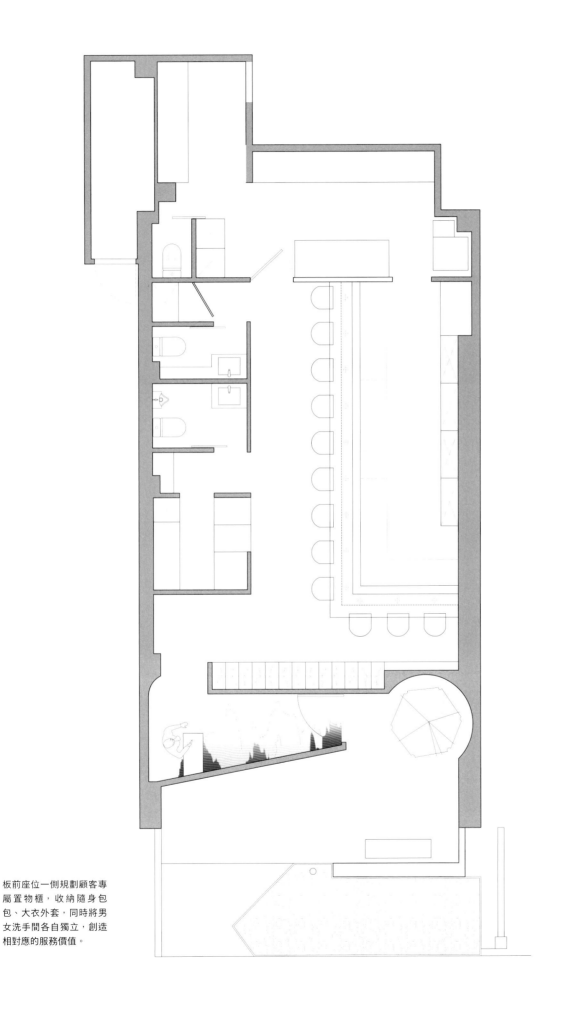

板前座位一側規劃顧客專
屬置物櫃,收納隨身包
包、大衣外套,同時將男
女洗手間各自獨立,創造
相對應的服務價值。

開放吧檯賦予街邊店意象，融入在地生活樣貌

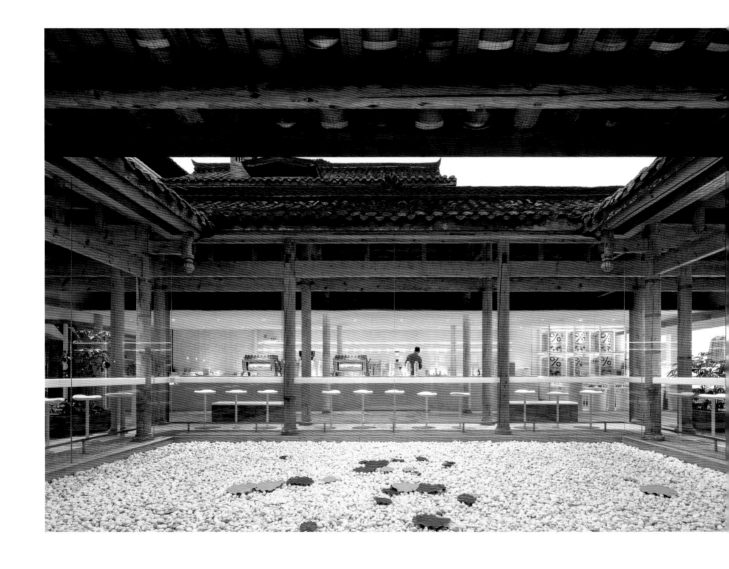

Designer Data

青山周平／ B.L.U.E. 建築設計事務所／ www.b-l-u-e.net

Project Data

% Arabica 成都寬窄巷子店／大陸・成都／ 270 ㎡（約 82 坪）／肌理塗料、手工磚、水洗石、青磚、杜邦可麗耐

全球擁有超過 120 家店的跨國連鎖咖啡品牌「%Arabica」，這次於成都開設的店面，以品牌一貫的純白簡約奠定空間基礎，並融入成都寬窄不一的巷弄文化，開放明亮的吧檯能近距離觀賞咖啡師的製作過程，宛若街邊小店的親近感，充分展現當地生動的生活氛圍，也回應品牌的核心精神———「see the world through coffee」。

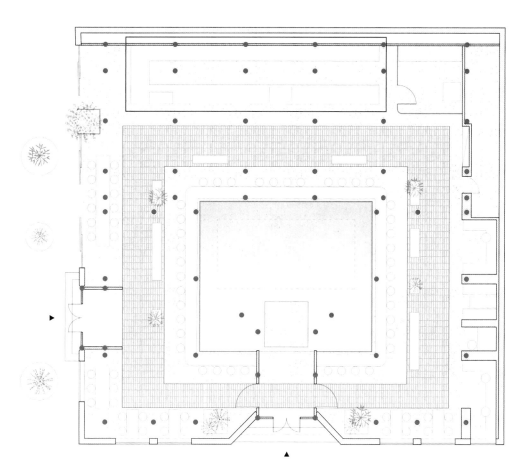

1. 拆除中央屋頂，還原開闊的中庭並改造成水池，入口則與吧檯遙遙相對，迎面而來的水面與咖啡製作的情境，在沉澱心靈的同時也提升顧客的期待感。2. 順應四合院的設計，將吧檯安排在入口對側，兩側過道形成對稱的動線，有效分散人流，而環繞室內一圈的回字設計也能延長顧客的留店時間，提升購買意願。

1 2

以簡潔純粹印象深植人心的 %Arabrica 咖啡，秉持著「see the world through coffee」核心價值，能發現每間店看似統一，卻承載當地文化價值。而這間成都寬窄巷子門市，隱身於當地一棟老舊的傳統四合院建築，負責操刀的 B.L.U.E. 建築設計事務所拆除建築中央加建的屋頂，恢復原有開闊明亮的中庭，同時改造成白色水池，而咖啡吧檯就安排在正對大門與水池的位置。設計總監青山周平提到，「當進入空間時，能第一眼看到吧檯，卻又相隔一定距離。在四合院的格局下，勢必要通過兩側通道，形塑宛若穿梭在成都街巷的趣味體驗。」將具有歷史文化意義的寬窄巷子延伸進室內，充分展現品牌致力融入在地風格的特色，也凝聚城市精神。

文｜Aria　圖片暨資料提供｜B.L.U.E. 建築設計事務所　攝影｜夏至

延續品牌希望透過咖啡讓人們交流互動的期待，內部採用一貫的開放式吧檯設計，不論坐在任何角落，顧客能一眼望盡咖啡的製作過程，也能自在與咖啡師交流，輕鬆的社交氛圍能提升品牌親和力。而吧檯設置在一片輕薄的屋簷下，模糊室內外界限的設計形成街邊小店的意象，也更有親近感。整體全白的簡約空間彰顯 %Arabica 的標誌性風格，同時企圖在傳統老建築融入品牌的極簡美學，展現新舊並陳的美感。

吧檯規格化，維持簡約流暢的服務環境

由於吧檯需兼顧收銀、製作等多種功能，為了優化整體服務流程，%Arabrica 咖啡有著一套標準化的吧檯設計。在動線上，依序安排點餐區、咖啡製作區以及取餐區，共 11 公尺長的吧檯將點餐、取餐分別設置在兩端，有效分散人流，再加上吧檯前方保留 2.1 公尺寬的走道，充滿餘裕的寬度創造自在散步的氛圍，從點餐到取餐的路線成為體驗空間的一環。吧檯採用二字型設計，將義式咖啡機、磨豆機、手沖區安排在前檯，量身訂製的設備成為彰顯品牌的有力展示，後側檯面嵌入櫃體、制冰機、熱水機、冰淇淋機，有效擴大設備與收納備品的空間。中央走道則保留 1.1 公尺寬，能讓兩人錯身而過的工作空間，方便容納多人同時分工，加速出餐流程。

為了保有品牌本身的簡約調性，吧檯盡可能採用嵌入式設計，像是在檯面嵌入咖啡豆的展示零售區，巧妙與吧檯融為一體。而取餐區的檯面則切割出細緻方孔，方便客人投入廢棄的號碼牌，維持檯面的俐落質感。至於在製作過程，將沖杯器隱藏在咖啡機下方，不僅藏起各種設備，從沖杯到裝杯也一氣呵成，滿足工作需求的同時，又達到簡潔純粹的視覺效果。

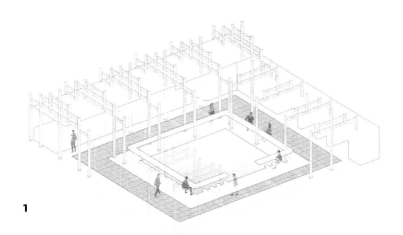

1

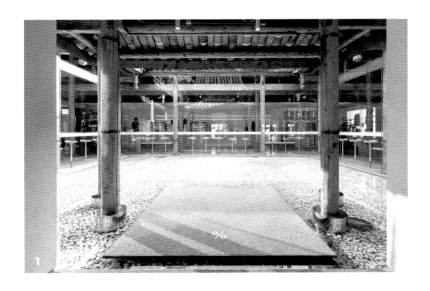

設計要點

1. 空間成為在地文化的載體 四合院整體形成一條環形的「室內街道」，而兩寬兩窄的過道也恰巧呼應成都當地的寬窄巷子街景。刻意將吧檯安排在四合院的深處，不僅從入口就體驗到咖啡館的情境氛圍，而走向吧檯的沿途風景也仿若穿越巷弄，再現成都街巷的閒適生活氛圍。整個店鋪承載在地的文化底蘊，空間更為動態立體。

2. 整體開放通透，強化社交氛圍 咖啡吧檯採用開放式設計，同時做到 90 公分的及腰高度，不論身在空間何處，都能清楚看見咖啡的製作過程形成即時性的表演，而服務人員也能及時體察顧客需求，進行點餐、送餐。吧檯前方安排座位區，四周圍出一圈落地玻璃，開放通透的視覺上帶來空間流動感，客人與咖啡師、客人與客人之間都形成輕鬆的社交氛圍。

3. 極簡設計活化傳統老建築 離地 2.5 公尺增設鋼構天花，同時部分柱體刷白，極簡的白色空間不僅奠定品牌一貫的俐落形象，也讓具有厚重歷史氣息的傳統建築更為輕盈靈動，形成新舊結構的和諧共存。而輕薄的天花也巧妙形塑街邊小店的意象，無形拉近與人們的親近感，氛圍更輕鬆自然。

4. 人造石搭配嵌入式設計，維持簡潔乾淨 採用二字型的吧檯，11 公尺長的設計有充裕空間藏起設備，擴增收納空間。像是前台下方藏入沖杯器，並嵌入咖啡展示與號碼單的丟棄口，同時選用杜邦人造石，不僅可塑性強，也耐用易清潔，能避免滋生細菌，從衛生與視覺上都能維持整體的乾淨俐落。

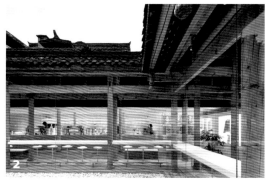

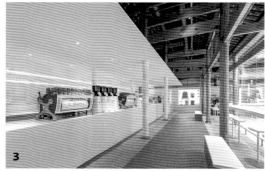

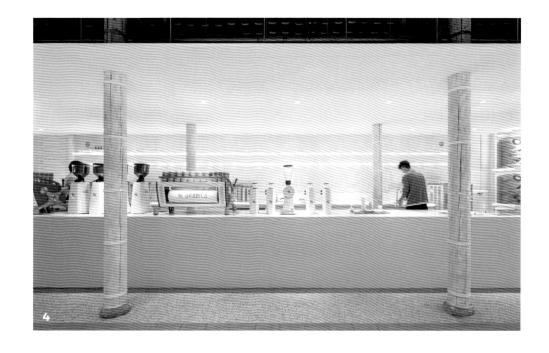

環狀吧檯貫徹品牌調性，蛇紋石拼砌天空之城

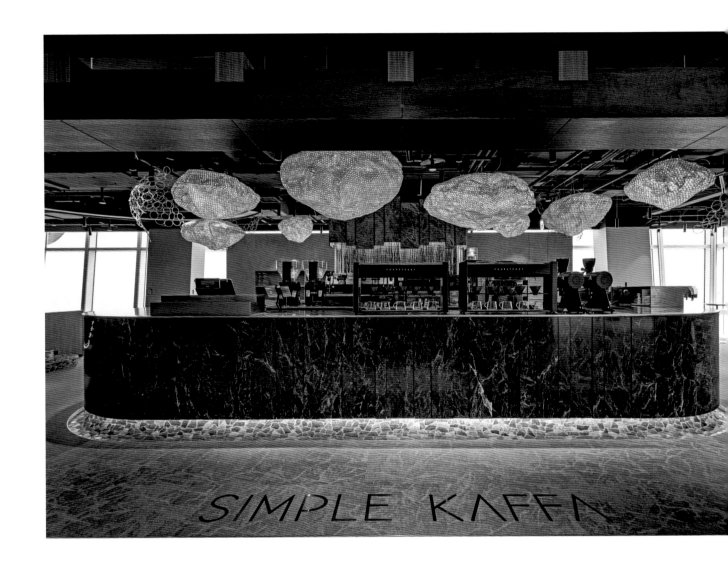

Designer Data
吳透 / II Design 硬是設計 / www.facebook.com/IIDeisgn

Project Data
天空興波 Simple Kaffa Sola/ 台灣・台北 /215㎡（約 65 坪）/ 蛇紋石、不鏽鋼、夏木樹石、銅綠鏽石板

從第一間「Simple Kaffa Flagship 興波咖啡旗艦店」的「森林無盡藏」，到金華街榕錦園區「Simple Kaffa The Coffee One」的「山徑追尋」，最終引領大家登上絕頂，進入「天空興波 Simple Kaffa Sola」，從台北 101 的 88 樓感受「天空之城」的魅力，俯瞰層圍台北的群山，同時品味咖啡大師世界冠軍吳則霖帶來的絕佳風味。提出興波咖啡的設計三部曲，正是 II Design 硬是設計創辦人吳透。

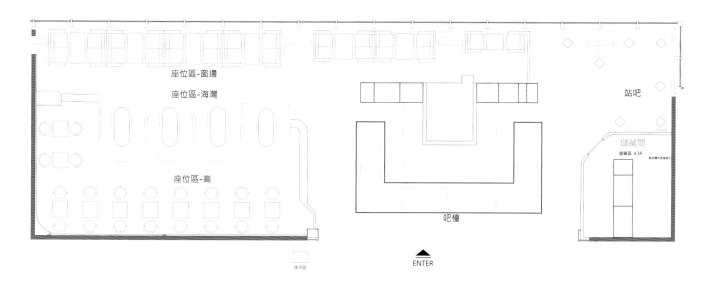

座位區-窗邊
座位區-海灣
座位區-高
站吧
儲藏間
儲藏區 4.3P
吧檯
ENTER

1.2. 將環狀開放式吧檯設置於入口，動線區分為兩個方向，左邊為座位區，右邊為站吧，吳透刻意安排了三種高度的座位區，讓停留的客人在每一處皆能欣賞到窗外美景。

1 2

咖啡館吧檯，不僅是製作飲品的地點，更是整間店的核心靈魂，開放式吧檯有各種形式，方形、環形、一字型，然而，其設計困難點在於如何收納，才不會讓吧檯看起來過度凌亂。

談及開放式吧檯設計演進，吳透認為，傳統咖啡師喜歡與客人接觸、聊天，早期台灣吧檯多數沿襲自日本咖啡廳的高吧檯，且設置吧檯前座位。舉例來說，吧檯高度設定於 100～110 公分，考量到咖啡師需要站著操作的吧檯高度，大約是 85～90 公分，與 100～110 公分之間還有一段差距。客人的檯面比咖啡師的檯面還要高，因此在內外吧檯之間設置一塊

文、整理│陳頎如　圖片暨資料提供│II Design 硬是設計　攝影│原間設計工作室、Amily

30 ～ 40 公分高的板子去遮蔽，阻擋客人的視線看到內部狀態，這是傳統的咖啡吧檯。時至今日，開放式吧檯已隨著業主與咖啡師的喜好出現各種變形，設計思考點回到咖啡師的操作模式與營運思考。

一體成型檯面搭配蛇紋石，形塑環狀吧檯

天空興波 Simple Kaffa Sola 採預約制，讓服務人員能預估當天的咖啡豆與食材用量，門口迎接來訪顧客並帶領入座，當客人決定好飲品與餐點後，再自行到吧檯點餐，形成流暢消費旅程。時間回溯到興波華山旗艦店開業的第一年，吳則霖與吳透已開始討論天空興波 Simple Kaffa Sola 的拓點規劃，畢竟每個品牌的店格該確立於首間店，延續華山旗艦店、The Coffee One 的環形吧檯，這間店同樣安排開放式環狀吧檯，貫徹品牌一致的設計意象、調性。

以「天空之城」為主題的環狀吧檯，底部是綠色的台灣蛇紋石拼砌而成的山城基座，高山苔綠被山形玻璃象徵的凜冰封存在吧檯後方，天花板則以雲朵般的漂浮群山設計，象徵職人精萃的絕佳咖啡風味，飄在其中如萬壑爭流，蔓延天際。藉由焊接方式結合成一體成型的不鏽鋼無接縫檯面，沒有一處利用矽利康接合，連下嵌式水槽的接合也完全看不到矽利康的痕跡。吧檯工作動線的思考必須回溯到業主的需求與配置，例如考量到飲品選項較多，吳則霖希望工作吧檯走道稍微寬一些，讓同事可以錯身操作。

為了讓每一區的客人都能看到窗景，吳透刻意安排了三種高度的座位，第一種最靠近窗邊的座位高度為 30 ～ 35 公分，第二種是標準 45 公分的座高，搭配 75 公分的桌子，第三種則是透過抬升 40 公分的兩階樓梯高，配上 45 公分的座高與 75 公分桌子，形成三種不同的層次。

座位區背牆上，硬是設計團隊與「煙花蕨醒 Hanabi Plant」共同創作了長達 11 公尺的大型藝術裝置，以經過處理的栓皮櫟樹皮，綿延不斷的拾綴永生苔綠，模擬距今 5,000 年前，古台北大澤漸漸乾涸，蜿蜒的淡水河階浮出地面，兩岸森林幽靄蓊鬱的地貌，比對現今在 101 窗前俯瞰的淡水河岸，台北 5,000 年前的起點與窗前的文明盛世，穿越時空相映成趣。

1

1

設計要點

1. 依品牌價值與獨特性打造天空之城　採預約制，一位客人低消為 NT.500 元，且能在台北 101 的 88 樓俯瞰城市風景，以位於喜馬拉雅山間的不丹作為咖啡廳入口門楣上的靈感來源，環狀吧檯分成砌石底部與亮面蛇紋石兩部分，象徵每一位顧客正要踏入天空之城，享用一杯價值非凡的咖啡。

2. 焊接一體成型檯面結合水槽與洗杯機　以焊接方式接合檯面與下嵌式水槽，不論是清理上或使用上都更加實用，此外，於檯面上設置洗杯機，只要將杯子、濾杯壓下去，即可迅速沖乾淨，在使用高強度的吧檯上，壓一下沖乾淨，就能進行下一杯的製作。

3. 以天空之城串聯吧檯設計主軸　「Sola」是日文的「天空」，因此，吳透設置象徵天空之城的環狀吧檯，吧檯底部應用花蓮蛇紋石當作城牆砌石，展現有起伏的地坪肌理，正立面以蛇紋石直向拼接成弧面。吧檯後方最上面為夏木樹石（一種如同樹被封在石材裡面的大理石），內部以防火材料做的 PVC 樹皮與 90 度弧形玻璃柱，象徵被冰封存的連綿山峰，最下方以銅綠鏽石板為底。此外，每一張餐桌面同樣使用蛇紋石，透過拋紋技法，將一張張硬脆的石材桌面，形塑出俯瞰的山脈肌理。

4. ㄇ字型收銀平台，親切又不失神秘感　興波咖啡的吧檯配置，皆無重複固定的配置，吳則霖會依據每一間店的工作流程稍微調整配置，例如在顧客會停留最久的地方設置ㄇ字型收銀平台，前面可以展示咖啡豆，後面可以藏電線或是器材，讓客人看到吧檯最佳面貌。

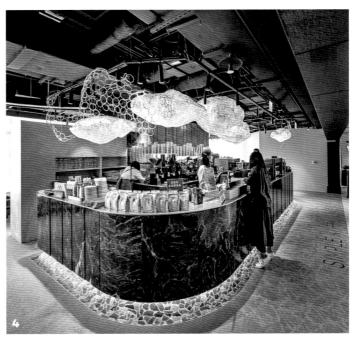

僅開 136 天，以材質切入探討都市再生的吧檯設計

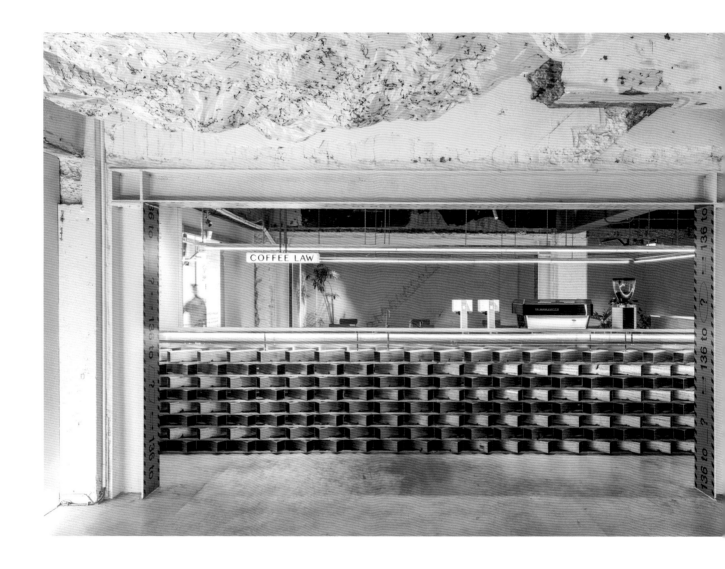

Designer Data

王偉丞 /CPD interiors /www.cpdesign.casa

Project Data

COFFEE LAW 願景城事店 / 台灣・台北 / 82.6 ㎡（約 25 坪）/ 鍍鋅鋼、壓克力、水泥粉光

一塊土地為了在不同時間、服務不同人群，「都更」是需要且必要被推動的。咖啡品牌 COFFEE LAW 攜手連雲建設，在即將都更的 60 年老宅中，開設了限期 136 天的「COFFEE LAW 願景城事店」，基地座落於台北市忠孝東路懷生段，周圍的居民對此有著強烈的情感與記憶投射，負責操刀空間設計的 CPD interiors 以「結晶」探討空間的解構與再生，選擇可再回收利用的材質，回應「都市再生」的議題。

1. 2. 「COFFEE LAW 願景城事店」場域中以吧檯為主體，考量餐飲空間必須結合展覽、辦活動等需求，將出餐的所有機能都集結於吧檯，面朝大門的長邊吧檯作為結帳區域，短邊則結合零售商品的陳列，後方吧檯則具有出入通道、取餐區、餐盤回收區等機能。

| 1 | 2 |

COFFEE LAW 願景城事店開設在預定拆除的老舊建物內，作為城市再生的另一種示範，是一個結合展覽、零售的餐飲空間。不論是拆除到只剩毛胚的建物或是僅營業 136 天的咖啡店，都如同都市更新的過程，代表著「過渡」，在這之前這個建物也曾是某個階段的結果，只是當時空物換星移，終需要新的生成才能讓空間得以延續。空曠的場域中置入了矩形的吧檯，設計團隊選擇以「材質」回應建物斑駁的狀態，並試圖探索循環經濟的可能。

CPD interior 設計總監王偉丞指出，場勘時在結構上看到了許多補強結構用的鍍鋅鋼，金屬不僅構成建物，也透過介入的方式維繫並延長建築體的壽命。王偉丞與助理設計師謝嘉駿

以「結晶」作為視覺效果，藉由切分成小單元的鍍鋅鋼鐵，透過如建築砌磚堆疊的方式，連結晶體的意象，並利用經噴砂處理的半透光板材與線性燈帶，使光線的視覺效果堆疊出時尚又肅冷的美感，透過獨特的吧檯設計發揮錨定空間的效果。考量場域的「過渡」特性，136天後的「拆除」是可預見的，因此設計團隊選擇將鍍鋅鋼鐵化為 12 公分 ×12 公分的單元，可輕鬆的組裝與拆卸，層層堆疊的序列也象徵著建築本體的磚造結構，雖然建物的生命週期已開始倒數，但這也意味著城市與土地的新生與永續。

考量使用行為與動線發展吧檯設計

如同矩形方塊的吧檯是空間中的主角，為了使人力與出餐流程更有效率，將結帳、出餐、餐點回收等機能全都收攏於吧檯，面向主要入口的吧檯立面，刻意拉高到 125 公分，突顯鍍鋅鋼鐵的磚砌效果，並在一踏入空間後找到視覺焦點。檯面使用 3 公分厚的壓克力，將表面打霧，使光帶藏於板狀量體下，讓光線可上下作用；向上打可使檯面發光、向下則可以突顯出金屬磚牆的光影效果，透過不同的材質與光線，營造出俐落與時尚的氛圍。此外，透過光帶結合壓克力板的效果，也能產生吸引人們聚集的作用，在無形中以設計暗示消費者，達成業主期望的使用者行為。

吧檯短邊對應到零售空間，藏有光帶的檯面順勢成為具有打燈效果的展示架，為吧檯賦予更多的機能。面朝座位區的長邊吧檯特意降低了高度，將檯面高度訂為 90 公分，意在增加服務人員的親切感，立面材質選擇鍍鋅鋼板，使視覺與量體更加簡練。檯面中間的開口形成工作人員出入的通道，自然地劃分兩個不同的機能區，靠牆的吧檯區域設定為餐盤回收區、靠座位的檯面則為出餐用的平台，平行的長邊吧檯內外相差了 35 公分，就算工作人員無法及時將餐盤回收清洗，在視覺上也不會顯得雜亂。此外，設計團隊基於商業考量也在街邊劃了一個開口，作為外帶專用窗口高度同樣維持 90 公分，增加空間內外的互動性。除了硬裝之外，專屬於 COFFEE LAW 願景城事店的綠色紙膠帶也延伸到空間中，如同工地施工中的警示線，暗示了空間未完成的狀態與過渡性。

1

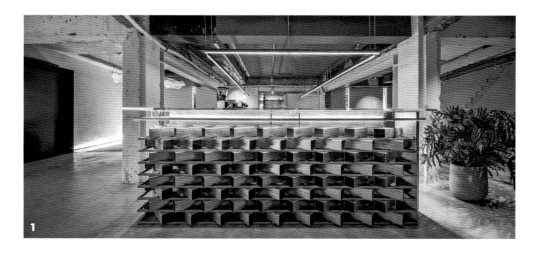

1

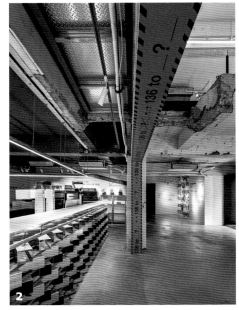

**設計
要點**

1. 疊砌金屬磚呈現「結晶」意向　設計團隊在設計之初，嘗試過許多不同的排列組合，最終在考量美學與施工面的因素下，將鍍鋅鋼鐵磚以單雙行不同逕向的方式排列，如同砌磚的堆疊方式回應了建物原始的磚造結構。材質形體的角度與反光特性與燈光交互作用後，呈現出「結晶」的樣態。

2. 利用吧檯影響消費者的行為模式　壓克力檯面下埋藏的光帶，使吧檯呈現如同酒吧般時尚冷冽的質感，除了收銀櫃檯之外，一路向走道延伸的檯面可供短暫在空間中停留的客人休憩。由於咖啡店屬於結合展覽的餐飲業態，客人較少在固定位置久坐，寬而長的吧檯設計反而更吸引空間內的人靠近。

3. 降低吧檯高度增加親切性　面朝內用座位區的吧檯高度設定為 90 公分，比起以鍍鋅鋼磚堆疊的吧檯立面略低，而立面材質也選用鍍鋅鋼板減輕量體的視覺重量。此面吧檯也是餐點完成等待領取與餐盤自助回收的區域，這樣的空間設計與營業模式，能最大化地降低人力成本，提高餐飲空間的運營效率。

4. 以材質切入回應場域特性　預定被拆除的建物回復到毛胚狀態時，露出了半 RC 的磚造結構，並出現許多以鍍鋅鋼補強的痕跡，設計團隊將建築解構回歸到材質面。以鍍鋅鋼鐵為主要材質呈現吧檯立面，賦予材料可快速組裝並拆解的型態，因應 136 天後的拆除作業，並討論材料再利用的可能性。

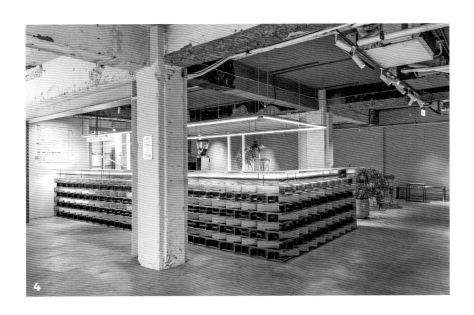

打破茶飲群體概念，以吧檯尋求自由社交降低孤獨感

Designer Data

董甜甜／杭州山地土壤室內設計有限公司／mountainsoil@163.com

Project Data

丘末茶研所／大陸・浙江／543㎡（約164坪）／藝術塗料、不鏽鋼、切片磚

講究坪效、尋求最高使用效益與注重排煙排水性都是餐飲空間設計的基礎核心，但隨著時代推進，各行各業的發展趨勢都變得更年輕化，主力消費族群也出現了不同的面向發展，因此餐飲業的場景體驗變得相當重要，開放式吧檯成為雙向溝通的橋梁，除了對進入場所的消費族群開放，也披露了商家與工作人員的調性展現，但更重要的應該是兩者之間所產生的互動，以及一種新的社交方式在此空間裡所醞釀出的共同氛圍。

1 | 2

1. 擺脫舊茶室的消費習慣，順應消費趨勢風潮，丘末茶研所為茶飲消費習慣進行改革，以吧檯的空間設計讓年輕族群可保有個人的非孤獨感或群體社交的選擇自由。2. 丘末茶研所利用被自然環境包圍的室內空間，以西式的吧檯設計進入中式茶飲的空間，來維持人與人可接近可疏離的距離。

杭州山地土壤室內設計有限公司設計總監董甜甜表示，現在年輕人的休閒飲品多以咖啡、奶茶與輕型酒飲為主，這類商家街頭巷尾不知凡幾，茶飲作為中式傳統飲品，在城市裡的存在卻愈來愈偏向藝術性呈現，除了茶葉的高昂價格讓人望而卻步，另一個發生的改變則是茶品本身已不再那麼重要，飲茶環境取而代之成為主角。舊有茶館大多以桌為單位，脫離年輕族群追求的自由式社交趨勢，也與當下年輕一代的主流審美觀不符合，因此茶飲空間裡的吧檯設計，可以適當解決市場所面臨的一些問題。

文｜田瑜萍　圖片暨資料提供｜杭州山地土壤室內設計有限公司　攝影｜穩攝影、丘末茶房

「丘末茶研所」希望能突破傳統茶室帶來的社交距離感，讓進入空間的顧客可以覺得更自由，因此將一樓空間植入了吧檯設計，把人從孤立狀態裡解放，通過環境把獨立個體串聯起來。二樓區域主要為展覽分享區，在展示區域內可以看到傳統陶藝與茶飲文化的融合。三樓為傳統榻榻米座席設置大片開窗，透過窗景與遠方山景的自然環境進行連結。

保留原始建築與材質肌理，解決茶師與顧客的視覺落差

董甜甜希望丘末茶研所的空間可以偏向自然感，保留原始建築肌理與材質特質，因此因應了基地原有的 L 型承重牆體，讓吧檯出現了非連續斷面，並將承重牆的正反兩面貼上天然石材與金屬板，延伸做出造型處理，適時的切口讓客人之間仍保有部分連結感。

丘末吧檯設計可分為內外兩個部分，內部是茶師操作區，外部是顧客使用區。根據使用功能劃分在吧檯內外使用兩種不同材質，客座區域使用的是黑色磐多魔，以追求無接縫的統一性，並與地板上的黑色磚形互相呼應。在吧檯內部則是使用容易清潔保養的石材，並在不影響正常使用情況下，於石材面層做了特殊表面處理，讓吧檯的肌理感可以更為強烈。

吧檯總寬度為 110 公分，高度為 78 公分，工作走道寬度為 120 公分。在空間高度上，刻意將內部操作吧檯的高度下沉 15 公分，與客座吧檯的地板高度進行錯位，這樣當吧檯內部的茶師站立工作時，不會讓外場落座的顧客產生視覺落差，產生高高在上的壓迫感，更好拉近兩者交談與溝通距離。

在燈光設計部分，結合點位燈光和燈帶兩種模式，並將色溫統一為 3000k 暖光，讓空間有溫暖靜謐的質感，並與戶外的綠意結合，讓茶飲不僅止於儀式感，更能融於生活當中。另外吧檯內部操作區，則對應了每個茶師服務位置進行單獨照明，方便工作操作使用。

1

1

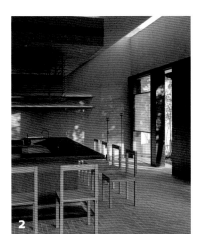

設計要點

1. **透過 U 字型吧檯串聯獨立個體** 一樓公共區域希望突破傳統茶室帶來的社交距離感，重新梳理整體空間動線，讓顧客可以在有限的空間結構裡自由穿行。U 字型吧檯的植入可以把人們從孤立的狀態裡解放出來，通過環境關係把獨立的個體串聯起來。

2. **自然天光引進光影對比效果** 茶室入口處進行挑高並設置天窗，視覺上延伸空間整體比例，也為室內黑木色調帶入自然光線，讓空間的材質與色彩暴露在環境中。當天氣好的時候，陽光穿過玻璃進入室內，與建築共生的樹影則可以在特定時間裡無秩序的遊走。

3. **雙向吧檯快速理解顧客需求** 因為是雙向面對面吧檯，讓出餐程序比傳統茶室的送餐程序更加快速簡潔，只要吧檯內的茶師調配好即可直接置於顧客面前，也能與顧客進行及時交流回饋，也節省點單和結帳工序距離。

4. **垃圾分類保有氣味乾淨空間** 茶室吧檯設計與普通的操作檯會稍有區別，除了常規的內嵌式冷櫃還需配備了乾濕分離垃圾櫃、調製檯以及內嵌式電磁爐等等。其中調製台與內嵌電磁爐的對應位置做了特殊處理，以及將電磁爐根據茶師使用習慣做了斜向擺位，以便於操作泡茶工序。

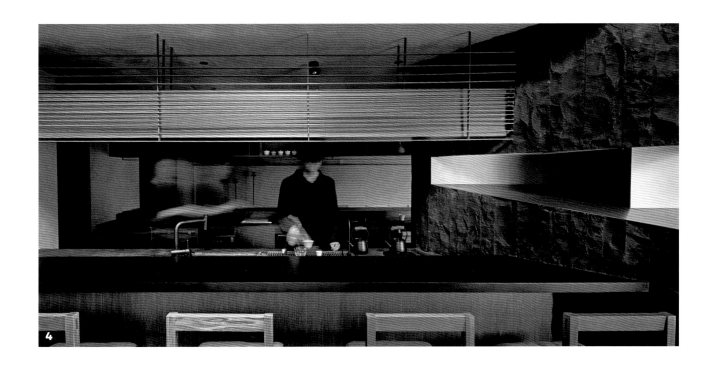

創新板前甜點，感受現場製作、裝飾的視覺體驗

Designer Data

高周駿 / 向周設計 /www.behance.net/spacegaozo

Project Data

栗林裏 / 台灣・台北 /66 ㎡（約 20 坪）/ 特殊塗料、PVC 地磚、玻璃磚、不鏽鋼

打破甜點放在透明玻璃櫃的消費模式，「栗林裏」以套餐概念的「盤式甜點」為主軸，同時直接讓客人近距離觀看甜點的製作、裝飾盛盤等過程，也因此，兼具內場、用餐的吧檯構成空間核心，在同一平面高度下，細微地考量服務動線、設備收納以及客人體驗感等各種尺寸規劃，甚至是加深品牌記憶點的材料與燈光，搭配每一季所設定的音樂、香氛，營造多層次感官享受。

1. 吧檯桌面非高低差設計，客人用餐、主廚甜點製作皆在同一平面高度上，能完全展現甜點從無到有的療癒過程，製造話題性、提高體驗感。2. 因應主廚想傳達甜點料理實境的體驗感，空間主要採用吧檯式座位，成為視覺主景，同時吧檯也兼具內場功能。

有別於過去甜點店多為內場製作、外場販售，搭配座位的用餐模式，栗林裏兩位甜點雙主廚 Wise 與 Sylvia 在創業時就決定跳脫框架，以新型態「盤式甜點」為主軸，且每一份套餐都是由主廚在客人面前製作完成，希望讓客人近距離觀賞從無到有的過程，創造體驗與互動之外，更提升品牌價值。也因為甜點形式與體驗的設定，造就栗林裏全部採用吧檯式座位，如日本料理板前的出餐方式，同時吧檯必須兼具外場功能，得整合烘焙電器、冰箱設備、餐具收納，甚至滿足行政庶務使用。

文｜許嘉芬　圖片暨資料提供｜栗林裏

對應到實際長形結構空間，考量服務動線、每輪訂位可接待的人數，再加上栗林裏擁有大面落地窗先天條件，向周設計設計師高周駿選擇將吧檯橫向配置，最末端為洗碗區，內外移動更為流暢，一方面透過木工打造彎曲板材勾勒出弧形量體，成為店內主要視覺焦點，亦加深客人對品牌、空間的記憶點。

整合料理操作、舒適用餐的尺寸規劃

吧檯式座位能帶來極佳的體驗感，然而難度也在於必須兼顧主廚操作、客人用餐等細節。用餐設計的規劃上，考量甜點消費客群多以女性為主，不只是吧檯、椅子高度尺寸，細微到包括跨腳高度、踏腳檯面深度都經過模擬測試，搭配低椅背、無扶手設計的吧檯椅，適應每個客人身型，就算是嬌小的女生也能感到舒適。除此之外也扣合社群行銷為切入，檯面材質捨棄常見大理石、木頭，選擇義大利礦物塗料、利用特殊工具，呈現如香草冰淇淋、栗子花、栗子殼顆粒紋理，自然的色調質感，強化品牌識別度；每個座位更是對應一盞投射燈，且採用聚焦打燈方式，實際以餐盤定位調整後，避免客人拍照產生疊影問題，同時結合燈光情境切換，創造午、晚場不同的氛圍。

另外，吧檯的深度不僅顧及設備尺寸，以及餐盤寬度與深度、預留主廚服務和備料處理食材的空間，內側工作區地板也些微架高約 10 公分，除了管線因素之外，一方面也是從主廚身高實際模擬，當甜點做好雙手遞出即可送到客人桌前。至於吧檯下方則依據主廚設定的兩台冰箱（冷藏與冷凍）、水槽規劃尺寸，其中 5 尺層架為收納杯盤餐具，主廚同樣可以順手拿取、動線更流暢，而靠近入口處的弧形吧檯內，隱藏層板矮櫃，提供行政庶務的各種文件收納，將栗林裏坪效發揮到極致。

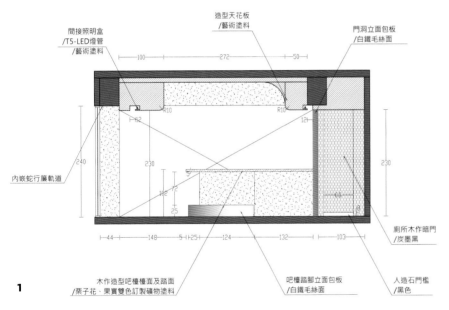

1

間接照明盒
/T5-LED燈管
/藝術塗料

造型天花板
/藝術塗料

門洞立面包板
/白鐵毛絲面

內嵌蛇行簾軌道

木作造型吧檯檯面及踏面
/栗子花、果實雙色訂製礦物塗料

吧檯踏腳立面包板
/白鐵毛絲面

廁所木作暗門
/炭墨黑

人造石門檻
/黑色

1

2

2

**設計
要點**

1. 增加踏腳檯、地板架高，料理用餐都舒適　一般常規吧檯座位的高度對於嬌小身型的消費者來說較不友善，通常得到的反饋都是不好坐、不舒服，對於全吧檯位、客群以女性為大宗的前提下，設計師更加著墨於吧檯高度、椅子高度與形式的設定上，規劃為 102 公分，吧檯椅選擇 73 公分，結合 25 公分高踏腳檯設計，嬌小身型女生也可以輕鬆上、下椅子；而工作區則些微架高，讓吧檯高度同時顧及主廚料理使用。

2. 與餐盤對應的聚焦燈光，隨手拍出 IG 風　既然作為盤式甜點，近距離觀賞從無到有的製作過程後，肯定會拍照記錄美好的一刻，為了避免產生光暈、陰影干擾拍攝畫面，每一個座位皆擺上餐盤，且正上方配置一盞投射燈，準確地調整燈光焦距，讓光線能聚焦投射於餐盤，拍出好看的 IG 照。除此之外，透過情境切換模式，打造截然不同的午、晚場氛圍。

3. 吧檯式座位，沉浸體驗甜點創作表演　栗林裏特色在於運用食材創造千變萬化的甜點組合，同時將盤子當作畫布般展現甜點的各種樣貌，基於想讓客人體驗感最大化，店內採用吧檯式座位，在 110 公分的距離下，欣賞每一道甜點從無到有的製作與裝飾盛盤過程，也能與客人互動解說。

4. 訂製礦物塗料桌面，提高品牌識別度　客人拍照上傳是加速社群行銷的助力，但是若要在眾多攝影畫面中創造特色與吸引力，餐盤背景扮演極大關鍵，捨棄大眾熟悉的大理石、木頭，利用義大利礦物塗料做出與甜點相關的食材—栗子花、栗子殼紋理質感，結合雙主廚甜點創作、裝飾的創意手法，快速抓住消費者的注意力，提高品牌識別度。

5. 無落差檯面高度，真實呈現每一個環節　板前座位對於日本料理來說相當普遍，但多數都會有高低差，主廚料理檯面低於用餐桌面，但是栗林裏的板前座位與料理工作檯皆在同一水平高度，真實地呈現主廚每一個動作與服務，讓甜點創作演出更具臨場感，也拉近主廚與客人間的互動。

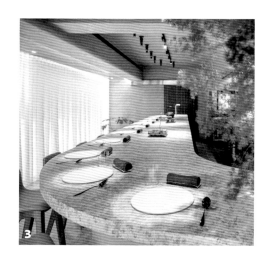

3

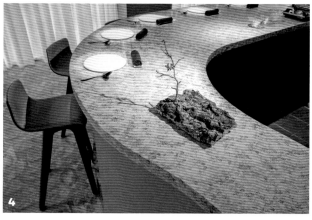

4

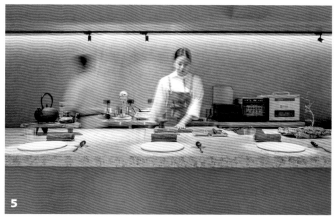

5

全店氛圍印象主視覺，具備吸睛與實用效果

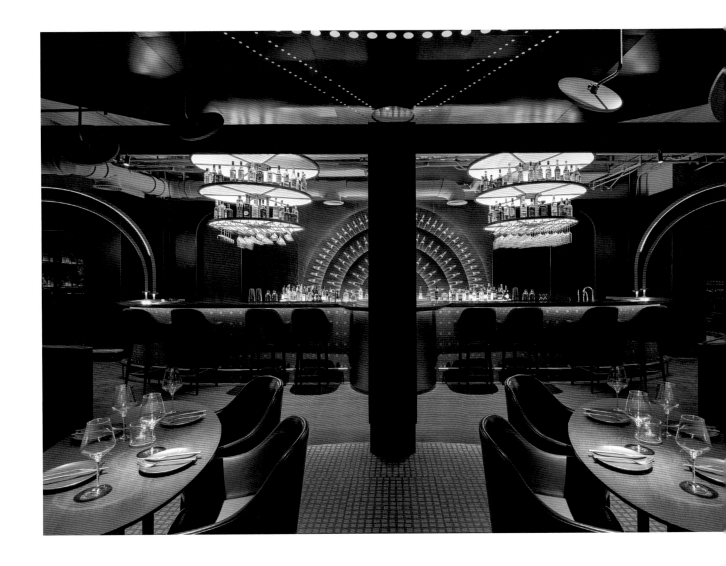

Designer Data

張睿 /Roomoo 如莫空間設計（上海）有限公司 /www.roomoo.cn

Project Data

Halation Bistro/Lounge 光暈餐酒館 / 大陸・上海 /360 ㎡（約 108.9 坪）/ 棕色植草磚、噴色金屬、灰色鋁制塑膠袋（包燈具）、灰塑膠薄膜、黑色吸光布、訂製圖案瓷磚

「上海 Halation Bistro / Lounge 光暈餐酒館」主打賣點之一是特色茶調酒，酒水收入預計達到整體營收的 1/2，吧檯設計會是整體空間的重點核心，需具備實用與吸睛雙重效用。RooMoo 如莫空間設計（上海）有限公司共同創始人張睿將吧檯設在入口旁，順勢串聯起對外的咖啡吧檯，藉此達到引流與提高消費與客單價的效果。

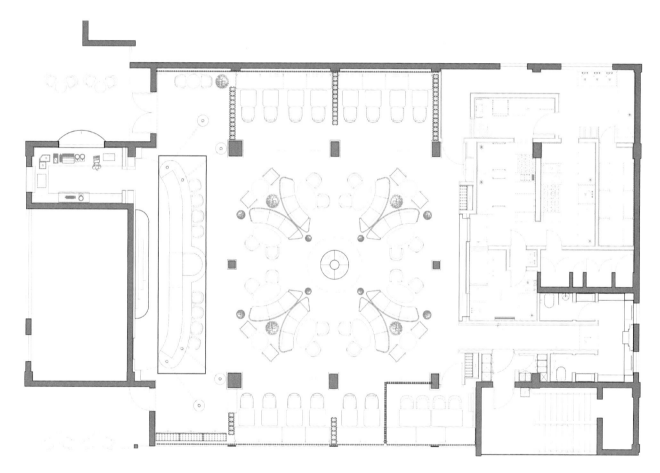

1. 飛行展示掛杯架與酒瓶鑲出的時間之門，搭配 70 塊金屬天花板面，上海 Halation Bistro/ Lounge 光暈餐酒館的吧檯傳達出對宇宙星際的無限想像。2. 將吧檯置於入口處旁，利用水平視覺設計，削減樓高不高的影響，並拓展入口狹小的缺失，連接至可對外營業的咖啡吧，達到引流與增加營收的功能性。

1　2

上海 Halation Bistro/Lounge 光暈餐酒館的基地空間條件有著入口狹小、樓高不高等問題，做為整體空間主視覺，吧檯背景牆以半弧形的三階層縱向酒瓶裝置，透過燈光照射，傳達出如鐘錶指針轉動的時間之門概念，扣緊 Halation 從名稱與 CIS 企業識別都圍繞著天文主題的設計理念，也藉此將視覺效果從垂直拉至水平，擴展橫向空間感，讓顧客從入口進入後，感受到豁然開朗的布局呈現。

吧檯設置在入口旁，華麗視覺效果符合拍照上傳社群媒體打卡的潮流趨勢，增加宣傳力道，也創造出增加營業額的隱形動線，服務人員可順勢將等待入座的顧客導引至吧檯，讓調酒師

文｜田瑜萍　圖片暨資料提供｜RooMoo 如莫空間設計（上海）　攝影｜Wen Studio

與顧客互動，增加酒水消費機會。而吧檯工作動線延伸至入口旁的咖啡檯，以木質調的溫暖感作為咖啡吧檯的主基調，與內酒吧的閃亮感做出區隔，但後方綠色壁磚搭配象徵黑洞的無極燈，仍舊與室內維持著相同的天文調性、扣緊主題。

飛行酒架與時間之門，貫徹天文主題的意象之旅

上海 Halation Bistro/Lounge 光暈餐酒館的酒吧屬美式風格，配有兩位調酒師在現場服務，設置兩個調酒檯的吧檯整體長度較長，並將通常位於吧檯中央的掛杯酒架改成左右各一，配合後方背景的時間之門，將視覺從中間往兩側拉開。這兩座大型的飛行酒架，提供了酒品展示擺放並兼具酒杯掛放功能，也成為了開啟時間更迭的旋鈕，製造出橫向的水平視覺。

為方便調酒師與顧客互動，吧檯寬度從工作端內緣至顧客端不要超過 110 公分，以免影響遞酒、取酒的方便性與交談距離，並做成雙向吧檯，在調酒師這端是工作檯，寬度約 60 ～ 80 公分，在顧客端則是使用桌面，因沒有設計在吧檯用餐的需求，顧客放酒的桌面寬度約 25 公分即可。調酒台的高度為 85 ～ 90 公分，適用於男、女調酒師，避免彎腰工作。

除了販售酒水，吧檯亦兼具餐後咖啡出杯與結帳功能，工作動線必須非常流暢才不會讓工序打結。因有兩位調酒師，走道寬度至少需要 90 ～ 110 公分，才能容納錯身餘裕。因應基地有兩個出入口，將顧客動線設置成單向進出，可避免入口處動線打結，因此在吧檯另一端出口旁設置 POS 機，為酒吧置入結帳功能，也可避免顧客跑單。POS 機設置在前吧檯螢幕面朝內，避免螢幕光線在餐酒館昏暗光線中顯得明亮，會破壞用餐體驗的沉浸感，與暴露客人點餐隱私。

1

1

2

Hand-drawn illustrations - Bar Area
酒吧区图面

3

**設計
要點**

3

1. 企業 LOGO 象徵月相陰晴圓缺 吧檯上方如旋鈕開關般的飛行酒架，啟動了後方由 86 支酒瓶所建造出的時間之門，而吧檯下方壁面，以繪有企業 LOGO 的 80 片大小磚面，用遞減的方式排列，象徵著月亮從盈至缺的過程。扣緊全店的天文主題。

2. 燈光設計襯托調酒中心地位 為呈現出美式花式調酒的戲劇效果，巧妙利用掛杯酒架上方的燈光，打亮酒瓶與酒杯之餘，搭配時間之門溫潤的燈光效果，以前亮後暗的暖黃色溫，來襯托與突顯酒保甩瓶、倒酒、遞杯等帥氣動作，以燈光設計強調出酒保的中心位置。

3. 賦予吧檯多工效能，增加隱形營收路線 餐酒館的營業性質讓吧檯成為空間中的重心，集合了展示、服務、咖啡供應、酒水供應與結帳功能。另外善用吧檯的引流等候功能，在客人等待入座時導引至吧檯前就座休息，創作調酒師與顧客互動的機會，為餐前酒創造營收。

4. 吧檯椅顧及顧客乘坐舒適度 美式吧檯椅高度也決定吧檯走向，若希望吧檯展示性高，吧檯椅就選擇裝飾性高、重量較輕，可靈活擺放，卻不方便顧客久坐的類型。上海 Halation Bistro/Lounge 光暈餐酒館的吧檯椅注重客人的乘坐舒適度，因此選擇靠背較高、椅寬較寬，整體質感沉重的木製吧檯椅，客人坐得舒適，就能增加續杯機率。

4

開放式吧檯融合橙色能量場域，提升社交體驗

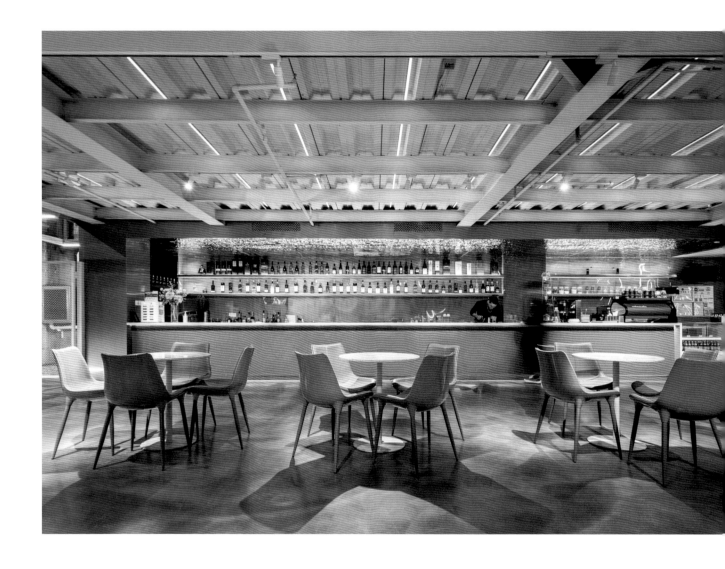

Designer Data

李子晗 /M.S.A.A. 不山建築事務所 / 微信公眾號 MSAA_atelier

Project Data

Doubleuncle（日壇店）/ 大陸·北京 /350 ㎡（約 106 坪）/ 水泥預製板、自流平水泥、磨砂鋼板、鏡面不鏽鋼、
金屬網、穿孔板、塗料、線性燈

Doubleuncle（北京市日壇店）位於地下商街南側入口的核心位置，其擁有東、南兩向沿街展示面，M.S.A.A. 不山建築事務所以高彩度的橙色鋪陳空間，讓原先昏暗的地下空間注入全新魅力。同時開放式吧檯成為空間的設計重點，提升消費者的社交體驗。

1F

1　2　1.2. 一樓的主吧檯區域是餐酒製作者和顧客高度互動的舞臺，彼此保有一定距離，提供舒適的體驗。

場域內已有原業主所搭建的二次鋼結構樓面，作為限制條件，使得一、二樓空間的樓高均無法調整。為了最大化新業主的未來經營面積，在原有二樓結構的基礎規劃上，增設新的外延鋼結構框架，當成後續面積擴展的結構預留，同時不破壞一樓原有的開敞性空間。二樓劃分為 4 個獨立包廂，結合裸頂的處理方式，將原本相對壓抑的使用高度，進一步調整到舒適的尺度。

一樓空間天花板、壁面材料主要是預製水泥板與磨砂鋼板，在塑造量體關係的同時，盡量將其弱化為空間背景，以突出「橙色鋼構的主視覺」。店面的整體業態採用「日咖夜酒」的經

文｜李與真　圖片暨資料提供｜M.S.A.A. 不山建築事務所

營理念，所以在一樓沿西側牆體設置了 11 公尺長的主吧檯區，結合咖啡製作、調酒、精釀設備、物料收納、產品展示等功能，將所有生產動線都集合在吧檯區內，北側則緊臨廚房入口，方便後勤人員進出取送；另外在樓梯下方設置「設備吧檯」，將所有弱電控制設備暗藏於此，使操作容易。吧檯所使用的材料及色彩，來自空間的橙色主題，與鋼構樓梯及其下方的微型 DJ 檯合為一體，並且盡量簡化其造型、減少過多裝飾，以達到期待的視覺衝擊。

複合業態打造開放式吧檯，流程標準化將完善設計策略

M.S.A.A. 不山建築事務所主持建築師李子晗表示，現今對開放式吧檯的要求比以前更加複雜，特別是在功能層面，除了複合業態需要的功能疊加外，內部設備的專業化升級，對現場製作的吧檯與設備之間的匹配精細度要求更高，同時，由於「日咖夜酒」加上主廚製作料理的複合功能，導致動線設計複雜，所以更需要經營者在後續運營過程中，在流程管理上嚴控標準化的執行，確保與設計者的設計解決策略高度吻合。

在體驗層面，作為空間的核心，吧檯的展示性並不限於對餐酒製作者的表演展示，它也是主廚與顧客之間發生戲劇性情景的舞臺。複合型吧檯在尺度上的最大難點就是如何處理咖啡、酒、料理使用上的「高度差」，咖啡師、調酒師與主廚的操作高度不同，呈遞方式也不同，用餐者需要的交流感受、對視線、溫度等物理因素的需要也各有差異，所以想要呈現一個極簡設計感的吧檯，首要解決這些不同尺度的問題。關於高度，此案將客座一側統一為 110 公分高，而操作一側根據功能性的使用來調整高度。同時客座部分可使用的檯面深度在 50 公分，讓顧客體驗達到最舒適。除此之外，吧檯的主要光源採用可變光控制，無論是在色溫、投射角度、顯色指數等關鍵參數上都能根據場景變化，來適應不同經營場景的需求。

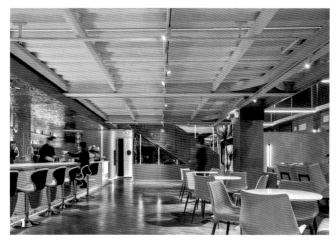

設計
要點

1. 優點多、用途廣的烤漆玻璃，讓風格一體成型 吧檯位於臨客座區的一側，選用堅固耐磨的橙色烤漆玻璃，讓使用觸感上更覺溫和，色彩也與其他材質相呼應，兼具整體氛圍的一致性。

2. 善用顏色對比技巧，締造質感空間 由於橙色視覺效果能喚起內在的積極能量，設計者特別串聯樓梯及鄰邊鏡面體的映射效果，達到延伸一致性，同時也形塑出空間獨特的視覺體驗，讓人留下難忘的印象。

3. 增設外延鋼結構框架，不破壞原開敞空間 為了與一樓左側的主吧檯相呼應，一樓右側設置多人聚餐的沙發座位區。二樓則分成四個獨立包廂，既增強了隱私性，也便於送餐服務。此外，為提供更舒適的用餐體驗，採裸頂的處理方式調整了場域尺度。

4. 開放式吧檯提升消費者的社交體驗 「日咖夜酒」的經營理念融入 11 公尺長主吧檯區，集咖啡製作、調酒、精釀設備等功能，並結合物料收納，整體的生產動線都在此區域進行。北側毗鄰廚房入口，方便後勤人員進出取送。

承襲日式板前文化，開放式吧檯展現日料獨特風格

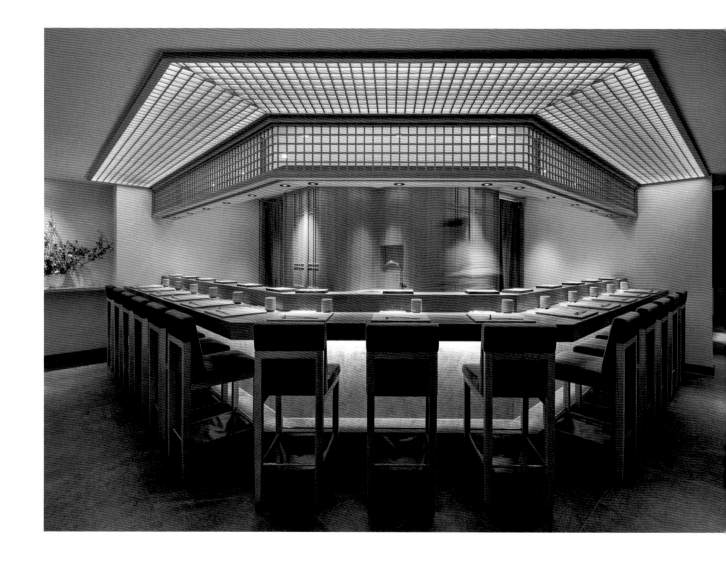

Designer Data

許文禮 / 叁一室內裝修設計有限公司 /www.facebook.com/id31design/?locale=zh_TW

Project Data

鮨天本登龍門 / 台灣，台北 / 約 38 坪 / 石材、檜木、磁磚

來自日本福岡的天本昇吾師傅，繼創辦曾連續三年摘下米其林二星的熟客制壽司名店「鮨天本」後，為優秀徒弟開設全新品牌「登龍門」，寓意著跳過龍門十分不易，為跨過此操練之路，傳承天本師傅不妥協的料理姿態。也因此，空間裡首重展現對於料理的初衷，以及承襲日式板前文化的價值。

1.2. 入門後即見暖調木作吧檯，座位區藉由低矮的天花消彌距離感，空間布局讓用餐者能近身觀察主廚的動作與技藝，且結合了日料製作與出餐動線，使空間發揮最大效益。

1 2

登龍門落腳於台北東區熱鬧巷弄內，由基礎紮實的弟子職掌料理主台，傳承天本昇吾師傅自開店至今所堅持的純粹美味，以「鮨天本」菜色為料理基礎，精選 13 貫壽司及招牌和風菜色，其魚貨全數來自日本，特選當令海鮮規劃出風味主軸。以創辦人對食材的敬重、對技藝的要求與吧檯前的展示互動為基礎，由叁一室內裝修設計有限公司操刀打造餐廳動線與氛圍形塑。

文｜李與真　圖片暨資料提供｜鮨天本登龍門、叁一室內裝修設計有限公司

前門空間採用沉穩石材，低調的立著素雅招牌。隨著大門進到室內映眼而來的為主要用餐區域，設計為開放式的「八卦型」吧檯，一方面讓用餐顧客的視線能自然聚焦於主廚身上，在展演精湛刀功、靈活捏握的同時，更體現板前料理中最精髓的文化「與客人的相互交流」。吧檯前後使用大量木材元素，營造出環境柔和氛圍，於 14 個樸實又細緻的板前座位襯托出料理本質及板前展演；檯面上方採低矮天花，消弭距離感，且同樣以暖調木材構出日本傳統住宅門片的造型轉化，將相同材質及色調堆疊格子狀與垂直造型，呈現視覺上的變化，同時也築起經典日本風格。

小坪數空間發揮最大效用，設計巧思提升用餐舒適度

藉由全新的料理舞臺、透過弟子的雙手，述說日本板前壽司風味及文化底蘊。設計師在有限的坪數內，透過規劃巧思，讓空間得以發揮最大效用。吧檯前方用餐區的個人檯面寬度約為50 公分，方便餐具的排列，用起來更順手；檯面的材質則選用了檜木和保護漆，除了讓用餐時散發淡淡的檜木香味外，還能有效減少異味的產生；高度設置在 94～96 公分之間，符合人體工學的最佳坐姿設計。吧檯的內部原本是一個大型管道間，透過打造櫃體結合，一方面隱藏了管道，另一方面也讓主廚能夠輕鬆地存放餐盤和廚具。走道動線的寬度按法規制定為 120 公分，這樣的配置不僅有利於主廚出菜，也讓客人的用餐體驗更為舒適。

燈光的設計也是餐廳空間規劃的關鍵之一。光線的投射會影響食物的口感，因此餐廳採用3000k 色溫和高達 98％的演色性，讓光線投射在食物上更加鮮艷誘人。除此之外還在格子狀的天花板上設置了嵌燈，創造出獨特的光影效果，使用餐體驗更加生動有趣，另外特別考慮到客人拍攝美照的需求，在吧檯的兩處檯面落差設計為 12 公分，方便客人拍攝美美的照片，紀念美好的用餐經驗。透過巧妙的空間設計和細緻的細節處理，登龍門為用餐者帶來了視覺與味覺享受，更展現出日本傳統料理的獨特之處。

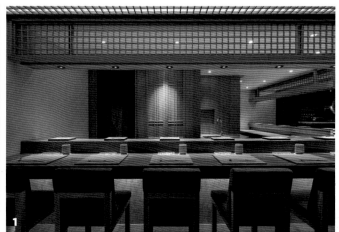

2

設計
要點

1. **素雅色系、八卦造型，承襲日本板前文化** 「登龍門」前門空間採用沉穩石材，低調的立著素雅招牌，入門後承襲日本板前文化的精髓，創造開放式的「八卦造型」吧檯，讓用餐者能自然地觀察主廚的動作和技藝，進一步體現板前料理與客人互動的精神。

2. **精彩料理秀，沉浸式美食饗宴** 空間結合主廚展現的精彩料理秀，以呈現極致的壽司用餐體驗，在吧檯的設計上，規劃檯面落差高度約 12 公分，不僅方便客人拍攝美照留念，巧妙的設計也展現板前料理的互動魅力。

3. **重疊、交錯的視覺變化，突顯經典風格** 使用大量木材元素打造經典的日式風格，並在空間裝潢中採用木製格柵天花，呈現日本傳統住宅門片的造型，同時透過相同色調的堆疊以及燈光反射，增加視覺變化。

4. **以檜木作為檯面材質，利於維護與清潔** 吧檯檯面材質選用的是檜木，除了本身木質具有天然防蟲、防腐特性外，香氣也相當迷人，藉由它散發出的來味道提升餐飲體驗外，也借助其本身的天然紋理形塑用餐環境的品味。

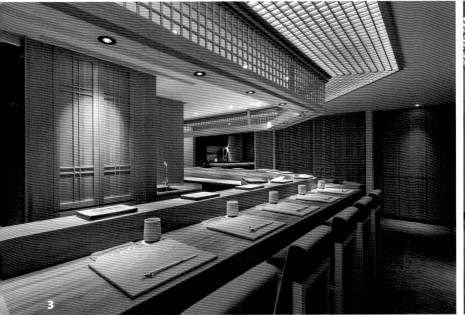

3

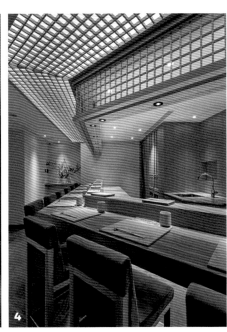

4

開放式吧檯大膽結合烤檯，展演燒鳥狂想曲

圖片提供｜BIOS monthly
攝影｜鄭弘敬

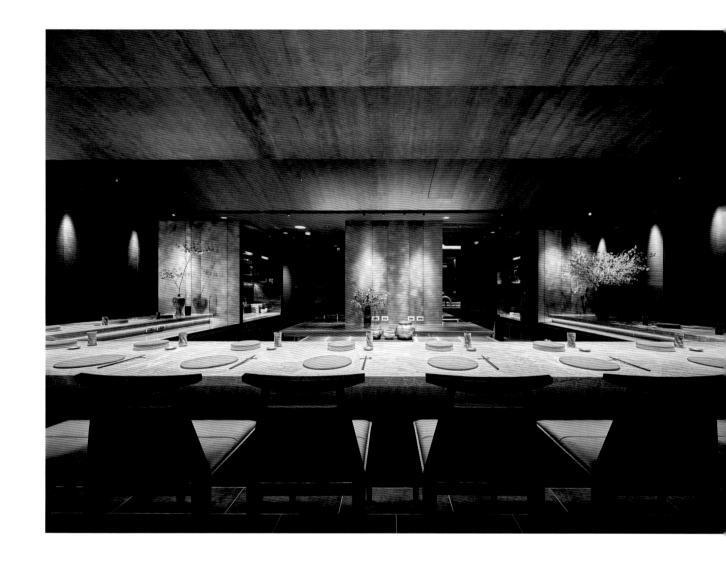

Designer Data

謝宜誼、林嘉容、梁智翔 / 有靚設計事業有限公司 Project Atelier/www.projectatelier-id.com

Project Data

Birdy Yakitori 燒鳥狂想曲 / 台灣・台北 /130 ㎡（約39.3坪）/ 大理石、訂製玻璃、煙燻烤漆金屬板、石英磚、
實木

打破燒鳥料理來自於居酒屋的印象，「Birdy Yakitori 燒鳥狂想曲」大膽地將烤檯搬到客人面前，以 Fine Dining 的形式呈現精緻的燒鳥料理，讓客人可近距離觀賞料理職人俐落的刀法與烹調的技藝，同時感受直火炙烤料理的熱情。吧檯設計為了同時滿足主廚與客人的需求，並兼顧用餐體驗，在尺寸拿捏上下足工夫，也在材質上融入品牌意象，讓品牌的料理與空間形意合一。

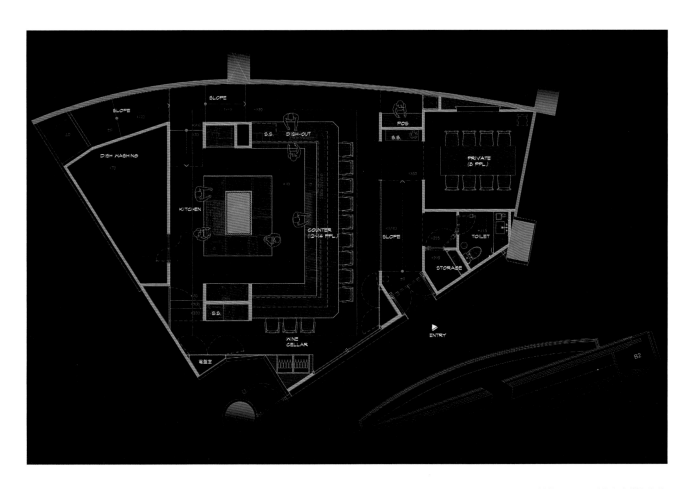

1.2. 基地中央存在著一個較大的結構柱，透過設計師的巧思將限制轉化，以量體的存在模糊內外廚房的界線，圍繞著柱體展開吧檯設計，自然地使顧客能將目光聚焦於主廚料理時的一舉一動。

Birdy Yakitori 燒鳥狂想曲品牌雙主廚黃晨睿、楊富雄分別待過米其林一星餐廳，香港「Yardbird」、日本「燒鳥 市松」，雙廚再度聚首，以燒鳥專門店的形式，提供無菜單的套餐料理，從品牌、食物到空間皆展現出星級的細膩質感。料理的過程，如同精采絕倫的表演，除了烤檯上的食物之外，廚師便是擔綱主演的第一主角，負責操刀空間的有靚設計事業有限公司 Project Atelier（以下簡稱有靚設計）設計團隊將用餐區域設計為開放式的吧檯，以烤檯為中心，讓顧客的視線藉由空間自然聚焦於主廚身上，使五感體驗更加豐富，也更直觀地訴說品牌的精神與理念。

文｜April　圖片暨資料提供｜有靚設計事業有限公司 Project Atelier、BIOS monthly　攝影｜鄭弘敬

設計師以「孔明羽扇」作為整體空間的設計主軸，在燒鳥料理直火烹調的過程中，扇子是不可或缺的一樣工具，「羽扇」結合了雞的鳥羽與料理時搧風的動態意象，透過設計語言，呈現於弧形天花板上。空間中使用有大面積刷痕的特殊漆，搭配深色木皮及煙燻紋金屬板，強化空間與品牌調性「燒烤」的連結。現今流行的打卡文化，也讓顧客在品嚐美食之餘更注重用餐體驗與具有設計美感的空間，設計師將燈條隱藏於弧形天花拼接的交接處，並結合多功能調光系統，讓燈光投射在食物上時，使盤中的料理顯得更加誘人，拿起手機隨興一拍就能拍出按讚數激增的 IG 美照。順帶一提，為了將直火料理的過程呈現在客人眼前，全案建材皆選用滿足防焰一級標準材料，符合安全法規的要求。

考量內外場需求訂定尺寸，提供良好的使用體驗

商業空間設計除了用餐空間之外，也須考量進貨方向、內場空間、出餐動線與顧客出入的動線。有靚設計具有豐富的餐飲空間規劃經驗，利用場域中的梁柱為中心，界定內外場空間的範疇，梁柱後方靠近貨梯的空間規劃為廚房內場，同時也是存放食材與設備的空間，這樣的配置能有效地縮短進貨時的動線，讓開門營業前的準備工作更加事半功倍。ㄇ字型的開放式吧檯，是空間中最重要的主角，必須同時服務廚房內場與前來用餐的顧客，吧檯以烤檯為中心向外延伸，吧檯前方加上左右兩側可容納 14 ～ 16 名客人，坐在吧檯前的顧客多由主廚親手端上餐點，因此，主廚伸出手遞餐的距離、視線高度、動線走道的寬度皆是設計的重點。

燒鳥店的烤檯，為避免燒炭烹調的油煙影響客人，多半會使用煙罩或玻璃阻隔，但對於希望能以 Fine Dining 形式，優雅呈現燒鳥料理的 Birdy Yakitori 燒鳥狂想曲而言，在客人面前以直火精心烹調燒鳥，也是料理創作的一部分，因此，排煙變成為整體設計必須解決的第一道問題，設計師在烤檯前配置了與大理石檯面齊高的排煙設備，並將管線埋藏於吧檯的檯面之下。由於排煙管的口徑大小，涉及所需排放的氣體量，80 公分的大理石檯面要在能容納煙管的直徑大小之餘，仍保留足夠的深度，才不會影響客人坐在吧檯前用餐的舒適度。

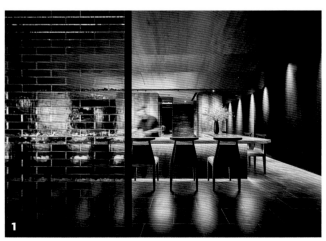

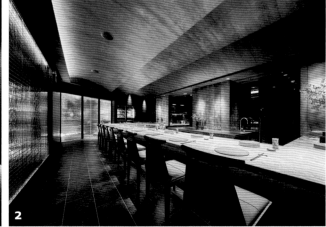

設計
要點

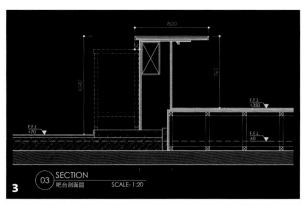

3 ③ SECTION 吧台剖面圖 SCALE- 1:20

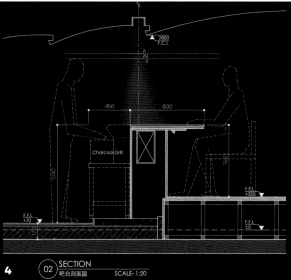

4 ② SECTION 吧台剖面圖 SCALE- 1:20

1. 以開放式吧檯圍塑料理展演的場域 用餐空間與料理空間結合，以直火料理的烤檯為中心向兩側延伸，形成ㄇ字型的開放式吧檯，位於空間正中央的結構量體，立面選擇煙燻烤漆金屬板，如同舞臺上的背板，讓主廚展演料理時的畫面更加精緻。

2. 利用天花設計連結品牌精神 直火烹調燒鳥的過程，需要持扇搧風，「羽扇」結合了鳥羽與搧風的動態意象，設計者透過天花板的設計，呈現出鳥羽交搭的排列形狀，利用深色的木皮與材質的肌理，加深與品牌料理採「直火燒烤」方式呈現的連結。

3. 精準掌控尺寸滿足內外場的需求 80 公分寬的大理石檯面必須同時滿足隱藏排煙管與客席座位的深度，客席區域的桌面高度定為 76 公分，並訂製高 46.5 公分的餐椅搭配。開放式吧檯透過不同高度的地坪，滿足了吧檯內部的廚房作業需求，儘管擺放 104 公分的工作檯也不會因高於用餐檯面而影響美觀。

4. 為解決排煙問題並兼顧美觀 抽油煙機的高度與用餐檯面齊平，並將排煙管道埋於客席的檯面之下，80 公分的檯面必須留有足夠的深度才不會影響用餐時的舒適度，同時又必須容納排煙管的孔徑，尺寸的拿捏是吧檯設計的重點。

5. 開放式吧檯結合廚具使功能更完備 開放式的吧檯外圍作為客席，吧檯內的空間則串聯了呈現在客人眼前的外廚房與後場內廚房。吧檯內部結合專業料理廚具，為了使主廚作業上有寬闊的空間走道留有 1.2 公尺的寬度，後方的量體周圍結合了備餐檯面，用以補充前方主吧檯的功能。

6. 近距觀賞從食材化為珍饈的料理秀 Birdy Yakitori 燒鳥狂想曲大膽地將烤檯搬到客人面前，開放式的吧檯設計與烹調空間結合，讓主廚與客人面對面，除了現場直火烹調之外，還能第一時間由主廚送上精心烹調的燒鳥料理，使顧客除了品嚐食物外，更多了能與料理職人交流的機會。

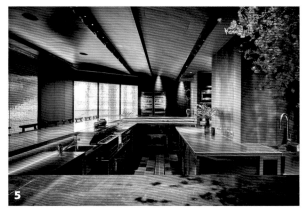

5

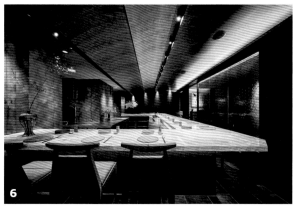

6

來自部落的精緻鐵板饗宴，重現團聚樹下的美好時光

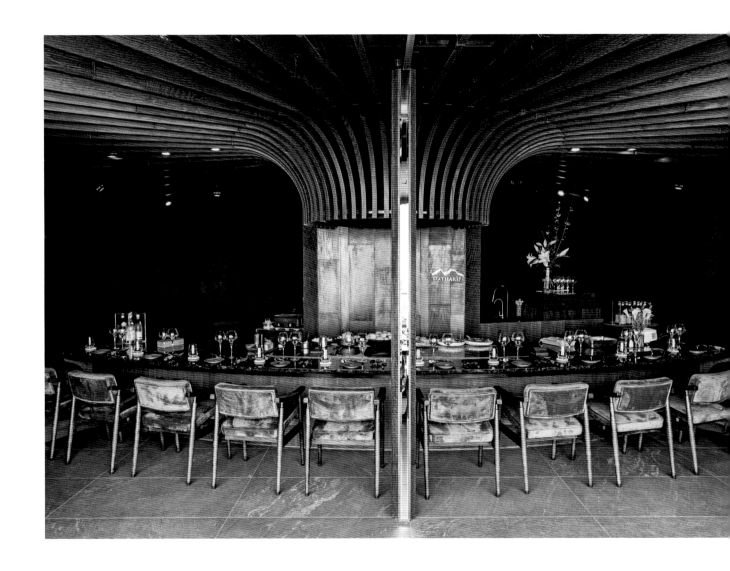

Designer Data

謝昌佑 / 小觀點設計 /minipartidesign.wordpress.com

Project Data

Matharir / 台灣・屏東 / 室內 40 坪（不含露台）/ 花崗岩、原木、鐵板、石板材

座落屏東霧台鄉北葉村半山腰上的「Mathariri」，以最純粹的清水模建築，讓餐廳能安然融入於自然山林中，相較於一號店 Akame 以直火燒烤作為料理核心，Mathariri 意味著「各種美好」，以中央鐵板吧檯作為舞臺，重現族人們團聚於樹下的古老回憶，映襯著午後的山林景色，品嚐盤中關於部落的記憶與風味，體驗細膩而暖心的五感饗宴。

1. 以具互動性的鐵板料理為主軸，同時置身山林日景的環抱之中，重新詮釋部落原鄉的共同美好回憶。2. 因應 Mathariri「相聚」的精神，以吧檯為核心向外開枝散葉，搭配弧形鐵板設計，讓主廚能在第一時間關照每一位顧客。

Mathariri 為魯凱族語，意味著「各種美好」，構想初期便希望能重現家鄉部落裡，族人們一同團聚於祖靈樹下享受彼此陪伴的美好時光，遂選擇以鐵板料理手法破題，由主廚親自在顧客面前料理展演，並透過放射狀的曲線板材聚焦定位吧檯的中心位置，具象化「樹」的意象，賦予品牌更具深度與溫度的精神。

為了完整「相聚」的美好意義，Mathariri 採用特別定制的弧形鐵板，精巧的弧度讓客人圍坐料理檯前，即使分別坐在最遠處的兩側，視線也能自然地交會，猶如回家團聚在圓桌前吃飯的親切感，進一步增進用餐時客人間彼此的互動，收攏的弧線也能讓主廚更輕易關照到每一位顧客的需求。

文｜劉亞涵　圖片暨資料提供｜Mathariri

將吧檯視為舞臺，用細節堆疊完美演出

吧檯能快速有效的點出空間重點精神，但在使用層面如何兼顧實用與舒適性是一大重點。首先是硬體規劃方面，吧檯的高度設定決定了用餐的形式，常見的吧檯大致落在 90 ～ 105 公分高，需要搭配較高的吧檯椅，110 公分則多為站立式的櫃檯與寫字檯，考量到用餐舒適性，Matariri 將吧檯高度定調為標準餐桌的 75 公分，不僅可搭配一般餐椅，坐下時雙腿也能自在向前伸展，對應到主廚在料理上的實用性，將內側工作區地面進行 8 公分的降板工程，進而達成符合主廚身高的 83 公分工作檯面高度，同時維持吧檯平面俐落無高低差的一體性。

而開放式的鐵板料理往往帶有表演性質，主廚在板前的烹調過程如同一場演出，吧檯便是舞臺，為了最大程度突顯演出者，適當的燈光引導非常關鍵，除了依據主廚的料理習慣定位聚光焦點，每個座位與餐盤也都有專屬的燈光定位，以呈現餐點的最佳姿態，此外，其他所有可能令觀眾分心的變相也都必須一一排除，像是捨棄容易干擾視線的器械機台，將前置備料與清潔等料理機能全收納至後廚空間，抽油煙機也採平面機型，維持檯面的簡潔俐落，吧檯後的曲線木條除了象徵開散的枝葉，不僅能引導觀者的視覺集中，同時身兼煙囪功能，輔佐縱向的排煙功能。

其餘細節還包含聲音與溫度的環境控制，像是以消音棉包覆排煙管內部，降低低頻機械噪音，讓主廚的料理講解分享與場景音樂能更完整地傳達；其中，用餐環境的溫度掌握最為棘手，用餐區緊鄰料理檯，不但高溫炙熱，排煙同時也會一並將空調抽離，透過後廚空間的補風加壓，藉以維持氣壓與溫度恆定，打造細緻優雅的用餐體驗。

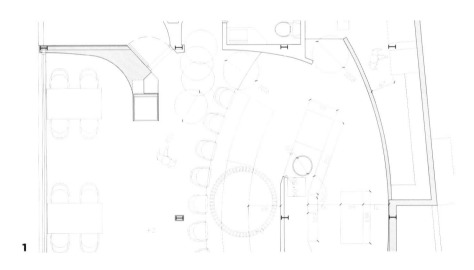

1

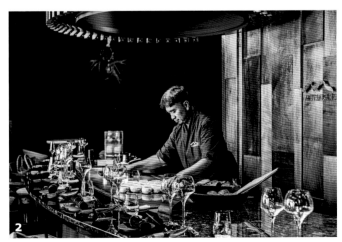

2

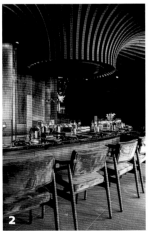

2

設計要點

1. 樹狀吧檯設計，直接為品牌定位破題 為了體現如店名般「各種美好」的用餐體驗，透過放射狀的曲線板材聚焦定位吧檯的中心位置，具象化「樹」的意象，不同尺寸厚度的木條亦增加視覺層次，此外，以主廚為中心訂製的弧形鐵板，更進一步重現部落族人們一同圍聚於祖靈樹下的美好時光。

2. 維持檯面等高，確保溝通互動順暢無礙 為了實現主廚與客人之間無落差的互動服務，考量入座後的舒適性，設計師將用餐區吧檯高度定調為 75 公分，可搭配一般餐椅，下方更有能讓雙腳舒適伸展的空間，同時將工作區向下降板 8 公分，兼顧主廚煎檯區的使用順手性，維持內外平台的水平高度，視線與溝通互動更加順暢。

3. 導入劇場光源定位概念，提升質感氛圍 餐飲空間的氛圍營造，點光源的設計規劃可說最為關鍵，除了重點區域的聚焦定位，每個座位的餐盤定點也需精準投射，避免頂光直射，在不影響視線的情況下調整側光的角度。至於色溫掌控，設計師分享為讓主廚在餐檯區的動作更加明顯，選用較接近白光的 4000k 光源，其餘用餐區則規劃 3000k 暖黃燈光，提高氛圍體驗。

4. 解決看不見的環境難題，魔鬼藏在細節裡 直面顧客的料理方式，拉近了互動體驗，但因為少了藏拙的空間，需要更加完備的細節規劃，像是以消音棉包覆排煙管內部，降低低頻機械噪音，才不會影響到音樂播放與對話；另外吧檯區域排煙與空調效能，需仰賴對於空氣正負壓的控管，排煙同時透過後廚空間補風加壓，維持舒適清新的用餐環境。

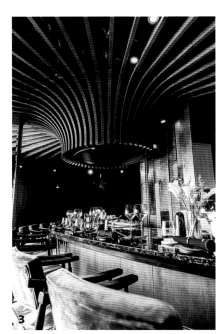

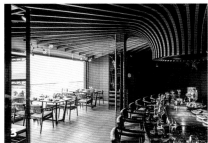

BEYOND

破圈而出・跨域學習

PEOPLE ——以設計翻轉品牌、創造共感連結

吳氏餐飲世家第四代傳人、「阿霞飯店」第三代經營者兼主廚吳建豪，2010 年接手後，陸續創立「錦霞樓」、「鷺嶺食肆」及「A SHA 三井店」，努力將老店的鎮店名菜以不同的方式和面貌呈現給消費者，同時運用設計打造新的品牌識別與空間，成功翻轉老字號台菜形象。

DESIGNER ——源於生活，才能讓設計感動人心

隱室設計創辦人白培鴻，擁有美術系背景，最早先投身於櫥窗設計，爾後才專注在空間設計領域。憑藉著愛吃又愛喝的興趣，漸漸地從饗客成了店主的朋友，從聊料理的風味到討論平面圖的規劃，進而操刀愈來愈多的餐廳與酒吧空間設計。像「WAT」、「ZEA」、「BAR PINE 松」、「覓到酒吧」、「民生輝牛肉火鍋」均出自於白培鴻之手。

CROSSOVER ——藝術設計加乘極致餐飲體驗

飲食是人們生活必需，在人類文明發展的歷程中逐漸演進成為文化的重要元素。當「吃」獲取營養與能量層次昇華，「怎麼吃」愈朝儀式感、精緻化、精神性發展，各種派別與飲食哲學百花齊放，本次跨越對談邀請藝術人王玉齡、設計人洪浩鈞與曾彥文從「極致餐飲體驗」出發，探討從食材到佳餚的藝術呈現，到空間與杯盤器皿的設計，最終創造出難忘的美味時刻，在看似自然而然不著痕跡的餐飲體驗背後，藏著多少精心刻畫鋪排的物質與非物質投入。

以設計翻轉品牌、創造共感連結
阿霞飯店經營第三代 ___ 吳健豪

文、整理｜余佩樺　資料暨圖片提供｜阿霞飯店　攝影｜王士豪

People Data

吳健豪。國立高雄餐旅大學中餐廚藝系畢業。吳氏餐飲世家第四代傳人,「阿霞飯店」第三代經營者兼主廚,亦創立「錦霞樓」、「鷲嶺食肆」及「A SHA 三井店」,同時著有《一九四○在臺南:老字號「阿霞飯店」的手路菜,重拾美味求真的圓桌印象》。

創始於 1940 年、從路邊攤發跡再到開設餐廳的「阿霞飯店」,不只紅蟳米糕、炭烤烏魚子等台菜料理遠近馳名,更是政商名流、歷任總統最愛的台菜餐廳。

2010 年,吳氏餐飲世家第四代傳人,同時也是阿霞飯店第三代經營者兼主廚吳健豪接手後,該遇的挫折也沒少過。剛接手那時,因上一輩的人多半靠經驗與手感做菜,很多料理方式沒有人可以手把手的教授,餐飲本科出身的吳健豪只好重頭摸索起,慢慢把味道、客人找回來。

重建老品牌的過程中也決定導入標準流程制度,在保留原汁原味台菜手藝的前提下,對內他先是建置原先沒有的做菜 SOP,讓每道菜的分量、火候都有數據可參考,同時還著手改良菜單推出少人也能享受的套餐及合菜;對外則是著重外場同仁的服裝儀容、接待客人的服務禮儀等,擬定出一套準則,盡可能地減少不同人所造成的差異,也從 SOP 看見老店的新高度。

哪裡困難就往哪裡去,只為幫老品牌找出新的機會點

接手的過程中,除了整頓內部他也留意著市場變化。吳健豪坦言,「百年老店的資產,有時也是包袱。但不應該為了『包袱』而畫地自限。」會這麼思考,原因在於當時的環境已正在改變,若無法與時俱進,品牌延續不容易,可能還會被時代淹沒。他也深知阿霞飯店僅有一間,單靠它來推廣台菜,能做的規模、可發展的力道有限之外,再加上世代不斷更迭,如何讓更多客群願意走進店裡品嚐台菜才是關鍵。

於是,吳健豪不再只是被動守著阿霞飯店等客人上門,而是主動出擊,在 2014 年自創新品牌「錦霞樓」入駐台南南紡購物中心,以不同的形式觸及更多的消費者。吳健豪說,錦霞樓是創始品牌阿霞飯店的延伸,代表了承先啟後的傳承,亦是文化的延續,努力將老店的鎮店名菜以不同的方式和面貌呈現給消費者,傳遞美味之餘也帶給人不同的感受。錦霞樓以宴會廳為主要的定位,讓新人有機會以台菜形式宴客,同時也嘗試將桌菜變套餐,進一步吸引商務型聚餐的客人上門消費。

笑說自己哪裡越困難就越往哪去的吳健豪,在錦霞樓的成功出擊之後,內心「不安分」的靈魂總驅使著他還想再做點什麼⋯⋯於是 2016 年標下台南市第一座市定紀念建築「鶯料理」8 年的經營權,除了重新整頓鶯料理,同時也在原日式建築旁另外蓋一棟新建築,2018 年完成以「鷲嶺食肆」與國人見面。原鶯料理修復之後開放提供給民眾免費參觀,新設立的建築則作為消費者用餐或場地租借等用途。

1　　1.2. 2016 年吳健豪取得台南市第一座市定紀念建築「鶯料理」的經營權,不只修復「鶯料理」,更重於原建物旁蓋了
2　　一棟新建築,2018 年以「鷲嶺食肆」正式對外開放。

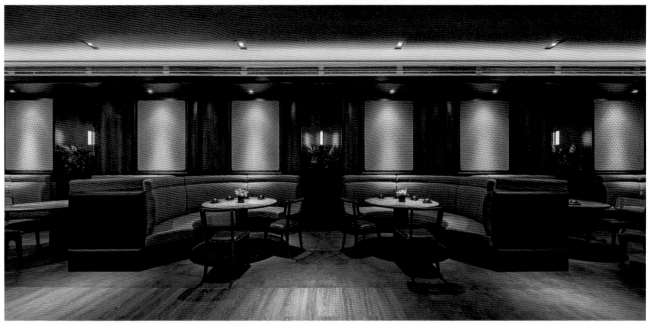

卸下刻板印象，以全新品牌識別亮相

雖然前幾年多著眼於開分店宣揚台菜，但活化阿霞飯店品牌一事始終放在吳健豪心裡。阿霞飯店累積了一定的口碑、知名度與消費族群，但不可否認在市場結構及趨勢快速變化下，得因應消費者習慣、市場做出改變，剛好 2022 年有一個進駐台南三井 Outlet 的機會，再加上當時全台正遭受疫情肆虐、餐飲業壟罩在低氣壓時間，這也讓吳健豪有時間好好籌備阿霞飯店全新品牌，直到疫情稍緩之時以「A SHA 新型態臺菜料理」（以下簡稱 A SHA）登場，爭取新一代消費者的認同，也找到突圍的機會點。

在這個品牌處於萬家爭鳴的時代，想要真正落實品牌年輕化，勢必得進行創新改革，才能跟上新世代求新求變的腳步。活化品牌的第一步便是偕同無氏製作打造阿霞飯店全新品牌識別，在阿霞飯店的時代常收到匾額，這算是一個時代下的產物，於是無氏製作便提取這個概念，以中式匾額結合英文 A SHA 建立中西合併的創新概念，品牌用色上也跳脫普遍中餐廳常見的紅色，從鎮店名菜紅蟳米糕尋求靈感，最後從紅蟳蒸熟後的橘紅色提煉出「紅蟳橘」作為代表色，朝氣又活潑，予以品牌年輕化的新形象，同時也將代表性的「紅蟳」元素轉化為企業 ICON，以招牌菜色加強整體的連結。

植入阿霞本店經典元素，賦予空間共感力

當然，先前錦霞樓與鷲嶺食肆的經驗，也讓吳健豪更加意識到空間設計的重要性，面對 A SHA 他選擇深化內用體驗，特別委託彡苗空間實驗 seed spacelab co. 操刀空間，透過種種細節感受阿霞飯店跟 A SHA 的不同，進一步再以設計、餐點、餐盤等強化對品牌的深刻記憶。

A SHA 的空間裡以沉穩的深色調為主，在朝氣活潑紅蟳橘色點綴下顯得十分亮眼。為了創造與本店的共鳴，復刻原址迎賓樓梯，於 A SHA 店內打造了一座轉折向上的入口梯廳，讓老顧客能連結到過往在本店的用餐經驗。雖然說在新店面設置吧檯是為了因應新品項的推出，但設計團隊仍從過去阿霞飯店以點心攤賣什錦湯麵起家做發想，過往街邊攤車、切好的食材放入透明可見冰櫃、不鏽鋼材質，都在吧檯區裡重新被詮釋。

以往阿霞飯店多以大圓桌為主，面對消費結構的轉變，A SHA 規劃了 2 人的方桌與 4 人的長桌，兩側卡座的圓桌縮小至一桌能容納到 6 人，轉個向圍成一區滿足多人用餐也不是問題；過去大圓桌上都設有轉盤方便取餐，在 A SHA 則轉換為桌花，藉此延續其精神。此外也將經典大辦桌手作料理少量套餐化，就算一個人也能享用美味的台菜佳餚。

3. 於餐廳中心處設服務站，服務人員可以隨時留意各個方向的客人是否需要服務。4. 吧檯表現過往家常的情感與印象，框景作用下讓備餐與出餐過程也具備觀賞性。5. 2 個卡座藉由角度的稍稍轉向即能圍成一個區域，進而滿足多人的內用需求。6. 將昔日的空間記憶重新解構，再現在現代餐飲空間中。7.8.（左）在 A SHA 可品嚐到阿霞飯店的經典菜色「紅蟳米糕」。（右）ASHA 將經典大辦桌手作料理少量套餐化，讓一個人也能享用。

過往印象化為符碼，藉由情感層面拉近距離

品牌 LOGO 是傳遞品牌價值很重要的一種方式，接班之後吳健豪陸續從阿霞飯店再延伸出幾間分店，若仔細留意其實在分店的品牌名到 LOGO 上下了許多工夫，不忘本也把最初的心延續下去。吳健豪一直很感念創店人吳錦霞，因此創立錦霞樓時便以她的名字來作為新分店的命名，由於錦霞樓是延用阿霞飯店所有規格，就連菜色也相同，因此在 LOGO 的表現上，以印章概念為出發，並以招牌菜紅蟳米糕裡的螃蟹作為圖案，代表的是飲水思源、不忘初衷之意。

到了 A SHA，由於是阿霞飯店全新品牌，為強化「越在地，越國際」的精神，將品牌名稱阿霞以英文方式呈現，除了別具意義，還能夠讓人好記憶。此外在呈現上也運用傳統書法來書寫英文字體，藉由書法字體傳遞品牌道地、傳承的印象，同時也透過加強筆畫頭與尾端處，宛如料理時甩鍋翻炒時的意境，也正好與品牌本身在經營的中餐料理達到一個完美的呼應。當然在 LOGO 上也不忘把紅蟳意象植入，表現方式更加年輕化，品牌形象更為一致性，也保留文化傳承的美味記憶。

9　9. 將品牌名稱阿霞以英文字呈現，別具意義還很好記憶。

巧心安排包裝細節，帶給消費者一定程度的儀式感

除了品牌 LOGO，包裝設計亦為品牌價值傳遞中相當重要的一個接觸點，吳健豪當然也意識到這點，因此在包裝上不馬虎也不斷地進化。「我希望客人拿著我們的袋子就像拿著名牌包的感受一樣，因此一直在思考提袋還可以怎麼進化……」那時和無氏製作討論，後來從他們所繪製的一幅阿霞飯店日常的橫圖出發，這不但具代表性也把吳健豪的兒時記憶深深留下了。日常情景元素依續用來作為提袋、外包裝等設計，成功吸引消費者目光，也看見老店的轉變。

不過，吳健豪看待包裝不單只有吸引目光這部分，他更在意的是盛裝的效益與性能。他進一步解釋，「常常我們買外帶食物，回去還要再拆開、拿出、重新擺盤後才能食用，那時我就一直在想沒有可能讓包裝與食用兩件事同時並行，既能減少拆開與拿取之間麻煩，又能讓吃這件事可以更方便、愉快……」於是在不斷與設計團隊溝通後研發出了新式外包裝盒，不僅材質重新調整過，就連包裝盒的形式也可因應台菜拼盤、多樣化的菜色甚至不同節慶做變化。更重要的是，當消費者拿到外帶餐點後回到即可直接擺上桌開吃，美味不流失、外觀也和內用一樣精緻美觀。

10	11
12	13

10.11. 重新設計的外包裝設計可以因應節中式台菜、各式節慶需求做出不同的組合變化。12.13. 吳健豪相當重視外送餐點的包裝設計，這幾年更著手進化到消費者買回家只要拆開就能直接食用。

源於生活，才能讓設計感動人心
隱室設計創辦人 ＿＿＿白培鴻

文｜劉亞涵　資料暨圖片提供｜隱室設計

People Data

白培鴻。隱室設計創辦人，從生活中體驗設計，在設計中感
受美感，用美感來成就風格。對於風格從不設限，從早期的
「Paper Str.」、「B Line」、「D Twon」，一直到「巧偶
花藝」、「Draft land」、「ZEA」、「民生輝牛肉鍋」等，
擅長於商業領域空間規劃，在每個不同場域中沉浸自己，專注
感受，透過不同業主喜好和使用感受，讓設計更貼近店家所想
呈現的情緒氛圍。

台北這座城有著許多樣貌，不同區域更有著各自的性格氣質，
有的熱鬧、有的靜謐、有的明亮熱情、有的深沉自信，而其
中最令人著迷的莫過於隨環境而生，鑲嵌在街巷裡各具特色
與美感的店家，漫步街頭往往忍不住駐足停留⋯⋯

跳脫框架的設計思考，創造難以定義的風格

也許是某天逛完華山，順路去對面的 Paper Str. Coffee 喝
杯咖啡，隨手翻閱樓上大誌出版的刊物報紙；在午後寧靜的
大安區裡巧遇巧偶花藝，順道綁一束如空間般透明靈動的花
束回家；假日晚上去延吉街的民生輝大嗑一頓台式美學牛肉
火鍋；一天的尾聲再走到 draft land 體驗一杯融合時下文化
精神的街邊調酒，這場性格鮮明又風格迥異的店家巡禮，實
在難以想像全出自同一間設計公司——「隱室設計」之手。

就像生活的精彩來自於不可預期，隱室設計的風格也難以定
義。創辦人白培鴻擁有專業美術系背景，起初專注在櫥窗設
計，客戶不乏「NIKE」、「Casio」等國際知名品牌，相較
空間需要考量實際使用需求與邏輯，彼時從事櫥窗設計的時
光，讓他得以盡情發揮天馬行空的想法，翻玩各種材質與創
作實驗，這樣習於跳脫常規的思考深深影響了他後續面對空
間設計的轉換。

回想與室內設計的相遇就像他的個性既隨興卻又真摯，因為
與二手古董傢具品牌「摩登波麗」的主理人熟識，因緣際會
下替前來購買傢具的客人完成了人生中第一件商空案——
ANGLE café。「那時的我甚至還不太會畫 CAD 圖呢！」
他笑著回憶道，就這樣隻身一人帶著點衝動的傻勁，一筆一
劃、一磚一瓦地開始著手設計，秉持天生敏銳的美感與靈活
執行力，將腦中的畫面化作立體，從不為自己設限的他，自
此踏入了室內設計的世界。

懂生活就懂設計，從消費者出發的空間設計

或許是愛吃又愛喝的豪邁特質，白培鴻的作品總與餐飲有關，
「懂得生活就會懂設計」是他的中心思想，「必須親自到
第一線體驗，從消費者角度思考，了解他們要的是什麼？設
計也就自然而然長出來了。」反覆掛在嘴邊的話語，道出了
一路以來的堅持，他深信，當一個人懂得品嚐食物的風味時，
對於美的感知無形中也會隨之提升。而除了品味美食，他更
樂於觀察，分析主廚或 bartender 的工作途徑，進而了解
入口、結帳、出餐動線，乃至收納儲藏空間等細節也不放過，
憑藉著這股熱忱，即使並非刻意經營，漸漸地從饕客成了店
主的朋友，從聊料理的風味到討論平面圖的規劃，隱室開始
操刀愈來愈多餐廳與酒吧空間設計。

1. 位於台北市大安區靜巷的「巧偶花藝」，通透明亮的空間
襯托花藝的繽紛。2. 位於圓山飯店東密道裡的「覓到酒吧」，
整體空間以石牆意象呼應古密道的環境。

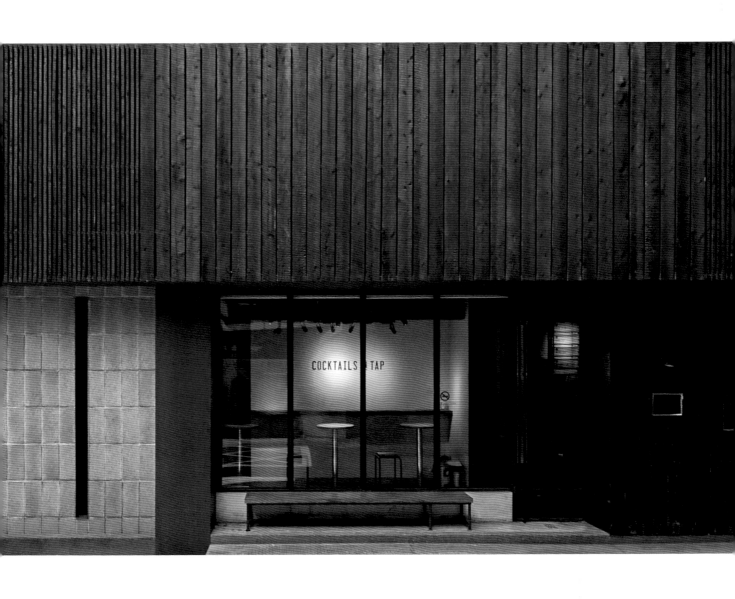

他笑說，許多有趣的空間都是從閒聊中產生，甚至微醺時的對話和溝通，往往更能激盪出獨特的設計觀點。其中，「Draft Land」便是與主理人 Angus 聊天的過程中誕生，除了提供獨特的汲飲式雞尾酒，Angus 期望創造新的酒吧文化，於是白培鴻在空間上導入實驗室 lab 的概念，以不鏽鋼作為主體，冷調的色系、相對明亮的燈光，在在與傳統酒吧空間相左，同時因為場地大小限制，果斷捨去座位，打造類似日本中目黑氛圍的立飲形式。從精神概念引導空間硬體的設定，即使其後催生出風格各異的二店 Daily 和信義三店，仍有著一脈相承的核心，成功以突破框架的呈現建立品牌的定位。

導入平面設計概念，定位品牌的一致性

白培鴻進一步分享，對於商業空間，他並不認為空間氛圍是最關鍵的要素，也從不將一間店的成功歸功於風格設計，「第一優先是食物，再來是服務，其後才是空間設計……幸運地都遇到有想法的好業主，我只是把手上已知的所有元素放置到剛剛好的位置而已。」話說的謙虛，然而能夠完美整合所有內容服務面與空間規劃面，仰賴的是跳脫且具美感的全面性思考，於是，早在成立工作室之初，白培鴻便將平面設計納入團隊，以品牌經營的角度出發，定位整體空間、物件乃至招牌 LOGO 等，提供一致性的設計規劃。

以近年開幕的阿根廷 Fine Dining「ZEA」為例，為了回應業主期望營造在家宴客的溫暖招待，一反 Fine Dining 慣用的深沉色調，整體主色以明亮熱情的橘紅展開，細節處佐以彩色尼龍繩呼應拉丁民族的藤編文化，空間中央為開放式鐵板吧檯，體現阿根廷的直火料理手法，LOGO 上簡約的線條亦象徵著炭火與石板，將整體概念完整收尾。

另一方面，面對連鎖式的品牌經營，白培鴻也會設法找出品牌精神性的內核，再以此根基向外因地制宜、同中求異，像是協助瓶裝雞尾酒專賣店「WAT」規劃台北赤峰店與台中勤美店，白培鴻遂取產品包裝的「colorful」作為品牌識別，在繽紛有趣的基礎上加諸地方性，例如赤峰街原為打鐵街，於是赤峰店除了將玻璃空瓶回收作為玻璃磚使用，同時點綴上廢棄鐵件，碰撞出極具在地性的空間標誌。

3.「Draft Land」導入實驗室 lab 的概念，以不鏽鋼作為主體，冷調的色系、相對明亮的燈光，以突破框架的呈現建立品牌的定位。4.「ZEA」一反 Fine Dining 慣用的深沉色調，整體主色以明亮熱情的橘紅展開，回應家庭宴客的概念核心。5.6. 空間中央為開放式鐵板吧檯，體現阿根廷的直火料理手法，LOGO 亦象徵著炭火與石板。

3

4	5	6

由空間塑造設計，在架構之上保留彈性

就因為吃得夠多、看得夠廣，他常笑說自己不像設計師，反倒更像餐飲顧問，在接下每一件商空案之前，他都會先反問業主：預計多久回本？裝修預算佔比又是多少？預先做好體質分析，才能知道接下來該如何邁開步伐，給予適當的規劃建議，對他來說，設計師就像是站在各方之間的協調員，如同人類圖中的投射者，引導所有環節朝向更正確的方向運行，在正向的營收與成本運作下，將空間的表現做到最佳化，包含合理的廚房、倉儲、座位動線，他甚至認為畫好一張平面圖便可算是成功了一半，而這之上的風格加乘則更多是緣分使然。

「老實說若沒有遇到好的空間條件，很多設計根本無法實現。」白培鴻回溯經手的許多精彩設計，往往來自巧合與契機，就像「巧偶花藝」最具特色的樓梯間，那任憑花草攀附而上的不規則扶手，靈感來源其實是因為一樓弧形梯與二樓的方形樓梯並不對稱，難以製作欄杆扶手，反倒意外激發出獨特設計；另外，「BAR PINE 松」令人印象深刻的二進入口設計，也是正好由於入口處多了一塊難以利用的畸零斜角空間，索性納入日式庭園的二進概念，既能回應室內的日式極簡風格，S 型廊道動線更為酒吧增添了一抹神秘氣息。

源於生活的設計，才能創造真實的共鳴

採訪尾聲，請白培鴻再分享一件近期喜愛的商空作品，他毫不猶豫地選擇了位於延吉街的「民生輝牛肉火鍋」，略顯急促的聲量彷彿能看見他眼裡有光，扣合台式傳統溫體牛火鍋店的定位，無論是空間規劃還是平面視覺，全面導入早期台式美學，在傳統餐廳的紅白黃主色基底下，忠實還原台式經典：霓虹招牌、紅鐵椅、壓克力菜單和桌上鮮豔的筷子龍與菜單桌墊，搭配牆上搶眼幽默的標語，「也許對於年輕人來說是經典懷舊，但於我都是信手捻來的童年回憶，設計需要做的就是將這些台式元素優化融合至現代空間裡，而空間必須先與生活有所連結，才能吸引人們前來體驗。」

跨足室內設計領域已十多年，積累了無數知名作品，從單純的空間規劃到協助品牌定位，無論市場趨勢如何變化，他依然深信設計源於生活，唯有懂得品味生活，才能做出能與人產生共鳴的好設計。

7. 「巧偶花藝」裡任憑花草攀附而上的不規則樓梯扶手，是因應空間限制激發出獨特設計。8. 霓虹招牌、紅鐵椅、壓克力菜單和桌上鮮豔的筷子龍與菜單桌墊，皆是台灣人的共同回憶。9.10. 位於延吉街的「民生輝牛肉火鍋」導入早期台式美學，在傳統餐廳的紅白黃主色基底下，忠實還原台式經典。

7		
8	9	10

藝術設計加乘極致餐飲體驗
蔚龍藝術王玉齡 VS. 共序工事洪浩鈞 VS. NAKNAK 曾彥文

飲食是人們生活必需，在人類文明發展的歷程中逐漸演進，成為形塑文化的重要元素。當「吃」從獲取營養與能量的層次昇華，「怎麼吃」愈朝儀式感、精緻化、精神性發展。本次跨域對談從「極致餐飲體驗」出發，邀請藝術人與設計人對談，探討從食材到品味佳餚的藝術呈現，到空間氛圍營造與杯盤器皿的設計，最終創造出難忘的美味時刻。

People Data

NAKNAK 設計總監曾彥文（左）Üroborus Studiolab／共序工事建築設計事務所創辦人洪浩鈞（中），蔚龍藝術總經理王玉齡（右）。

文、整理｜楊宜倩　圖片提供｜王玉齡、洪浩鈞、曾彥文、La Vie by Thomas Bühner 睿麗餐廳　攝影｜Amily、張芳如

1 1. 三位與談人齊聚松山文創園區。

結合味覺的沉浸式體驗形塑深刻美好的回憶，並創造人們願意買單的價值。

———王玉齡

圖片提供｜王玉齡　攝影｜張芳如

2. 飲食實驗室「FEUILLE FOOD LAB」打造的劇場沉浸式餐飲體驗。

對談場地｜松山文創園區

前身為 1937 年日據時期的「臺灣總督府專賣局松山菸草工廠」，光復後由公賣局接手更名的「臺灣菸酒公賣局松山菸廠」，當初廠區以「工業村」概念規劃，不只考量生產動線也加入員工福祉與需求，並保留大片開放空間修築庭園，建築風格屬於「日本初現代主義」，強調水平視線，形式簡潔典雅、做工精細，堪稱當時工業廠房之楷模。1998 年松山菸廠停止生產，遷併台北菸廠正式走入歷史。2001 年由臺北市政府指定為第 99 處市定古蹟後所定名的「松山文創園區」，其中辦公廳、製菸工廠、鍋爐房、一至五號倉庫為古蹟本體、蓮花池、運輸軌道及光復後新建倉庫一併納為古蹟保存範圍。經修復於 2011 年正式對外開放，扮演文創「社會企業」角色，以達成「臺北市原創基地」為目標。

本次跨域對談由《i 室設圈｜漂亮家居》總編輯張麗寶擔任主持人，邀請蔚龍藝術總經理王玉齡、NAKNAK 設計總監曾彥文以及 Üroborus Studiolab／共序工事建築設計事務所創辦人洪浩鈞，從藝術、產品設計到空間設計，共同探討打造「極致餐飲體驗」的要素與多元面向。

高互動參與引發情感共鳴的餐飲體驗

《i 室設圈｜漂亮家居 》總編輯張麗寶（以下簡稱 ╭）：請分享曾實際經驗或看過令你印象深刻的餐飲體驗形式。

蔚龍藝術總經理王玉齡（以下簡稱王）：2022 年我和朋友在台中體驗了一場很特別的餐會，我們預約的時間是晚餐過後，那是間獨立的房子做了很多裝置藝術打造成森林的場景，那天是晚上，很有探險的感覺，我們到了之後拿到「劇本」，

接下來各自領了角色要和同行者一起進入場景，根據劇本的指示在精心佈置的場景裡「找吃的」，而藏在場景中的「餐點」有些味道很好，有些造型很怪甚至嚇人，會遲疑是否真的要吃下去！我印象中走進一個房間，迎面而來潮濕的氣味、溫熱的空氣，青苔、植物上有螞蟻、蟻后等，那些都是可以吃的餐點，乍看形態會有點抗拒，不過實際嚐了之後味道都很好，可能是帶有柑橘味道的巧克力，或是有指示要在青苔間找尋蕈菇，搭配看起來像香菇的料理，但內餡其實是完全不同食材與味道，所見並非所以為理解的食物，過程中會吃到大約 10 多道各式各樣奇特的料理，運用各種食材創作。整個體驗我覺得有點類似密室逃脫，但解題不會那麼燒腦，過程中會與同伴有高度的互動，比起單純吃飯有更多交流更能培養感情。

整個體驗結束後，主廚出來和體驗者互動交流，詢問大家口味菜色，以及對活動體驗的想法。那次經驗實在太有趣了，回來後我開始查詢相關資料，這位加拿大華裔主廚 Tim 與團隊們打造的飲食實驗室「FEUILLE FOOD LAB」，不僅提供餐點，而餐點也不只是盛裝料理，他們想轉化飲食成為立體有感的劇場形式。每一道餐點就是一個場景，勾動用餐者的好奇心並觸動感官，從感官到舌尖，讓體感更加深刻！看電影不論是 3D 或 4D，感官體驗都少了味覺，味覺和視覺的記憶是最深刻的，就像我們從小吃到大的小店，有一天去吃覺得口感變了，好像記憶中美好缺失掉了，這些口感形成每個人的記憶，而視覺也是建立對事物認知的重要感官，留下最直接也最深刻的印象。

國外已有蠻多類似的飲食企劃體驗，不過主廚 Tim 也分享台灣對於吃本身還是重於分享交流的體驗，這算是很實驗性質的推廣。對我個人來說，經過這些體驗，到現在都還說得出

自己當天做了什麼、吃到了什麼，那些感官加深對故事的印象與體驗，留下快樂美好且深刻的記憶。反而有時候去一些高級餐廳，事後回想對菜色也沒留下什麼印象，只記得花了多少錢。沉浸式體驗創造屬於個人的記憶，並且創造人們願意買單的價值，其實已經不是去吃飯，而是去玩、去體驗，獲得度過美好時光的價值感。

NAKNAK 設計總監曾彥文（以下簡稱曾）：我有兩個經驗想分享，不過形式上沒有像玉齡姊那麼極致，而是用餐的氛圍令我印象深刻。幾年前品牌到國外參加活動，當時合作的芬蘭設計師帶我去一家大約可容納 30 人的餐廳，是一個非常自然生活而非商業設定下的空間場景，後來才知道是原來一位芬蘭雕塑家的工作室。在用餐的過程中不斷發現一些線索與細節，保留了工作室的精神又順應空間的形式，眼前看到的物件多半是這位藝術家的作品，人在其中用餐很自在，雖然是很自然質樸的空間，卻又相當地細膩，整個人被空間中充滿的個人特色創作觸動，心中受到很大的衝擊，原來商業空間也可以這麼自然不造作。

第二個例子是我第一次去瑞典發表新品，合作的設計師自發辦了一場餐會，他是一位陶藝玻璃藝術家，雖然是一場正式的發表會，但空間給人的感覺很隨興帶著生活感，卻又非常的細膩入微，氣氛拿捏得很好，從光線掌握、空間的鋪排、陳設佈置，餐盤都是這位藝術家自己的作品，餐點只是簡單的麵包火腿起司，並沒有什麼昂貴的食材料理，透過物件的挑選與安排，燈光營造出自然宜人的氣氛，當下的環境場景交融成一個令我印象深刻的記憶。

Üroborus Studiolab／共序工事建築設計事務所創辦人洪浩鈞（以下簡稱洪）：2005 或 2006 年在英國工作的時候，

翻轉對事物與材料的既定觀點，尋常生活中處處是再創造再發明的機會。

——洪浩鈞

有一次朋友邀約去冰島，說要去參加一位主廚辦的體驗活動，竟然就幫我規劃了三天的行程！我和那位主廚兩個原本不相識的人就莫名的一起深入了冰島的大自然。第一天去爬山，沿途主廚向我說明路上看到的植物哪些是可食用的，可以做成什麼料理，並且沿路採集，最後就將剛才採集的食材作成料理一起享用。第二天好像去海邊，第三天去看冰河。這個經驗讓我印象非常深刻，野生的場景與室內餐廳的強烈反差，之前沒有想過餐飲體驗是在荒野中看似以野外求生知識教學的方式進行，不同於在餐廳的情境下主廚與賓客之間的互動，而是在荒野自然植物生長的現場直接互動，將主廚對食材與料理的知識轉化為味覺，彷彿經歷了一場行為藝術，過程中也建立了深厚的情誼。

我很喜歡探索人們日常生活的場景與生活智慧，常在台北市的林森北路巷子到處亂逛，有一次看到一家生意很好的餐廳叫「大眾飯店」，廚房熱火朝天，客人排隊等候，賣的是在地的台菜，外觀與陳設就是台灣常見的小吃店用不鏽鋼廚具、棚架結構和桌椅，覺得很酷就很直覺的走進去點菜坐下，我對常民使用的材料很感興趣，正想著可以丈量一下尺寸、拍些材料搭接的細部照片，但愈坐愈覺得不對勁，發現旁邊的食客講話愈來愈大聲彷彿在「喬」事情，才驚覺好像誤入了大哥們談事情的地方，不過食物實在很好吃，只是愈吃愈緊張！後來發現其實不是只有大哥會去，更多客人是附近的居民，還是不時會造訪，對於在緊張的氣氛下吃著好吃的食物的感覺，印象非常深刻。

圖片提供｜洪浩鈞

3. 常民生活的餐飲場景，洪浩鈞透過不同的視角切入也能觸發空間創作靈感。

將體驗轉化為設計靈感

ʃ：這些印象深刻的餐飲體驗，對做設計有產生什麼影響或啟發嗎？

洪：前面提到大眾飯店從外觀到桌椅都用不鏽鋼，那種很直接以常民生活使用材料的方式，我覺得這個狀態很酷、很台灣。在我剛創業的時候接了一個小酒館的案子，想營造帶著神祕感的氛圍，當時業主預算有限，我就在思考如何從少少的預算作出效果，轉化常見或非裝飾性材料的用法是我很感興趣的，當時就想到了不鏽鋼或金屬這種在街邊小吃店常見的材料，後來在牆面使用加了碳粉的樂土作出暈染效果，在深色的牆面掛了一長幅六價五彩鍍鋅板，燈光照射下呈現流動的彩虹光澤。原本是防鏽處理的工法，和業主溝通後將材料轉化成另一種形態產生新的價值，運用轉化材質既定印象，把不會被注意到的防鏽處理化作空間視覺亮點甚至帶有藝術性，是我一直在探索嘗試的方向。

曾：產品設計與餐飲最直接的就是餐具設計，一般來說餐具是要襯托搭配料理，多半需在餐飲品牌的定位與調性之下展現整體感，設計要能與料理擺盤設計搭配又不能過分搶戲，不能最後只看到餐盤而無法突顯料理，必須要權衡拿捏不能過度用力。

像「La Vie by Thomas Bühner 睿麗餐廳」（以下簡稱 La Vie）這個案子比較特別，La Vie 這次與主廚 Thomas Bühner 合作將 Fine Dining 概念與台灣美食文化「融合」，希望在餐具設計上也能體現此價值，他們看到台灣設計研究院輔導的 T22 鶯歌計畫，而找上了鶯歌陶瓷團隊以及 ADC

STUDIO 創意營運總監楊凱雯和我，為餐廳設計專用餐瓷。

一般的餐具設計就是一個角度的使用方式，品牌方則提出希望有 2～3 種使用方式，可正著放反著放甚至換方式使用等等。主廚設計菜色時同時也構思餐具呈盤的搭配，包含上菜的模式，賓客品嚐料理的過程中的每個階段視覺呈現，團隊成員思考著讓餐瓷器皿本身放在桌上時也可以如同雕塑一樣帶有藝術的美感；設計時考量在各式器型中依上餐使用順序逐步鋪陳，將代表大自然景致的感性自由曲面線條，以不同形式「融合」代表著烹飪科學技藝的理性幾何元素。在以白色為主調之下，每款的餐瓷都設定成不同層次的白色並搭配局部上釉的平滑觸感與不平滑手感。

舉一組湯碗的設計來說，包含上蓋和碗缽兩個部分，上蓋有凹凸起伏與孔洞，主廚希望餐點上桌時上蓋能擺放食材，打開上蓋後還能反著用，同時考慮組合與拆解的使用過程，如何呈現料理，第一眼看到整體料理呈現的視覺印象，與後續品嚐過程中的體驗，透過器皿設計更豐富餐飲體驗。

王：像米其林等級的主廚，創作料理時就會同時構想如何呈現擺盤設計，最終如何呈現出他們腦中那個想要的畫面，並藉由設計師或藝術家對餐具的創作進行共創，他們已經設定好紅花、綠葉是什麼，又要多大多小。許多米其林餐廳會特別設計訂製餐具，甚至每一套都有些微不同，讓主廚進行餐點創作與擺盤設計時能有更多即興發揮，面對不同的餐具能相應進行創作。每道餐點都有其內涵與概念，近年餐盤設計到食材都慢慢出現融入在地元素，環保永續的普世價值訴求而開啟在地化運動。過去原產於遠方空運來台的食材大家趨之若鶩，現在則更重視探索在地美好，是更具價值的記憶點。

重新演繹物件的形式與機能，自
然融入生活而帶來豐富體驗。

———曾彥文

餐飲如何跨領域創造加乘價值

ʃ：餐飲空間要創造極致體驗，跨領域很重要，從藝術與產品設計、空間設計介入的契機？

王：藝術介入餐飲空間最常見的就是在餐廳掛畫擺放藝術品，早年許多藝術家窮困潦倒時會送作品給餐廳，餐廳也因為後來藝術家成名而成為景點。其實很多藝術家同時也是美食家，他們感官敏銳享受生活，對生活充滿熱情，對於生活這件事有強烈的執著。所有人都離不開吃這件事，台灣飲食如此蓬勃，也與每個時期的移民以飲食作為情感的連結有很大的關係，透過飲食傳達對家鄉的懷念與感情。

過去室內設計看待餐飲空間設計，是從風格著手，是要文青風、異國風還是奢華風；不過現在年輕人要的不單是物質享受，他們從小在富裕物質環境中成長，更渴望的是視覺的刺激，各式各樣前所未見的體驗，因此藝術介入餐飲，或用藝術抬高品牌形象的做法愈來愈常見。像是請藝術家在空間中創作，如興波咖啡101店找藝術家在空間中做裝置藝術創作，藝術家在現場因地制宜創作的作品，更能深刻切合主題，現在也有利用影像投影技術或光雕，藉由聲音燈光影像闡述故事情境，甚至即時與人產生互動，舉例來說一條廊道根據季節變換不同的影像作品，客人在不同季節造訪就能感受不同的體驗，新媒體藝術成本上比起硬體裝修更有競爭力，設備發展日漸完善，展現方式更多元，現在更有 AR、VR 等虛擬實境交互融合的技術，將現實與虛擬世界串聯無界，無需大興土木就能創造情境式五感體驗。

我會建議設計師花一點時間找到自己喜歡的藝術家，唯有自

圖片提供｜La Vie by Thomas Bühner 睿麗餐廳

4. 為 La Vie 睿麗餐廳量身訂製的餐具，有機手感的造型宛如雕塑，讓料理呈現更富藝術性。

己對藝術家的概念與作品有共鳴，才能和自己的設計風格融合，在國外許多設計師都有長期合作的藝術家，因為他們知道這位藝術家能為他設計的空間創造什麼價值，台灣設計師對藝術的認知還要再更深入，只是找明星錦上添花每個人都能做，很難產生差異化的價值。

曾： 產品介入餐飲多半是餐具或傢具，運用在地的畫面與元素融入設計，像是桌子、椅子的形式，生活體驗的型態等等，可從各種媒材與媒介上多做嘗試，考量客群的需求先展開一個畫面，過程再不斷討論如何達成。在國外餐飲品牌通常是委託專案設計，根據需求進行規劃與生產，也許有機會向大眾推廣也可能進入量產銷售。

洪： 目前我們的案子餐飲空間不多，希望未來可以有更多機會接觸。近期的案子多在探討產業轉型，像是位在三重的「QUAN＿泉。場」以「新型態工場」概念改造為結合藝術、展售的，突破廠房普遍的封閉感，擷取常民材料，將不是主角的材料轉化運用，解構後重新整合。這個空間是電梯的工廠，在開幕時我們也找藝術家進行創作，透過「人去找電梯」這個概念反思機械與人的互動關係。

近期落成的忠泰樂生活商場中，我們設計其中一家選品店 La Maison SCLOUD，整體空間規劃依循品牌所傳遞的「永續（Sustainable）」為設計概念，以四座金屬量體定義空間機能，並轉化常民場域常見的「角鋼」為結構元件，結合鍍鋅鐵板設計兼具快速組裝、快速拆卸及可永續回收的隔間系統，形成彈性多變的模組系統作為實體機能空間，隔間外的空間則為兼具策展、攝影、駐留及選品展售等的多功能開放場域，以灰白銀作為整體空間的基礎色調，襯托品牌多樣

產品的背景，並展現品牌特色。

打造完整豐富樹立品牌價值的體驗

⫽： 當今餐飲更著重在品牌經營，對於品牌成立旗艦店的看法？

曾： 從品牌角度來看，獨特性能增加記憶點，讓消費者可以預期品牌提供的體驗與服務。對產品設計師來說，要明確挖掘品牌的定位與各個階段想達成的目標，跟受眾溝通，傳達品牌價值。回應前面提到的餐具設計，餐廳主廚想要呈現的畫面，每個階段想帶給顧客的感知體驗，都要回應到品牌本身的訴求。網路外送再如何盛行，實體的體驗依舊無法被取代。

洪： 我認為旗艦店所打造的完整體驗，與它所想傳達的價值觀，是吸引顧客朝聖的關鍵，品牌找設計師規劃的旗艦店，我自己也會特別去觀摩，對看設計的人來說也很有吸引力。最近我們接到一個在元宇宙設計餐飲空間的案子，覺得非常有趣，對於品牌所提及的許多虛擬世界的餐飲概念感到新奇，也還有點不太能完全理解，現階段還不能透露太多，期待未來完成後有機會分享。

王： 品牌會成長也會老化，需要話題再次吸引目光。像是星巴克的臻選烘焙工坊，不計成本打造旗艦店，也確實引起排隊聚眾風潮，站在經營與行銷角度，旗艦店除了強調主業與周邊副業之外，周邊伴隨產生的商業效益，才是斥資打造旗艦店的目的，藉由完整體驗與場景營造，訴說品牌精神與故事，宣示品牌的企圖心與高度。

 室設圈
漂亮家居

02 期，2023 年 7 月

訂閱方案

定價 NT. 599 元　特價 NT. 499 元

方案一　訂閱 4 期

優惠價 NT. **1,888** 元　（總價值 NT. 2,396 元）

方案二　訂閱 8 期

優惠價 NT. **3,688** 元　（總價值 NT. 4,792 元）

方案三　訂閱 12 期加贈 2 期

優惠價 NT. **6,188** 元　（總價值 NT. 8,386 元）

· 如需掛號寄送，每期需另加收 20 元郵資 · 本優惠方案僅限台灣地區訂戶訂閱使用 · 郵政劃撥帳號：19833516，戶名：英屬蓋曼群島商家庭傳媒股份有限公司 城邦分公司

我是 □ 新訂戶 □ 舊訂戶，訂戶編號：

起訂年月：　　　年　　　月起

收件人姓名：

身份證字號：

出生日期：西元　　　年　　　月　　　日　性別：□ 男 □ 女

聯絡電話：（日）　　　　　　　（夜）

手機：

E-mail：

收件地址：□□□

婚姻：□ 已婚　□ 未婚

職業：□ 軍公教　□ 資訊業　□ 電子業　□ 金融業　□ 製造業

　　　□ 服務業　□ 傳播業　□ 貿易業　□ 學生　□ 其他

職稱：□ 負責人　□ 高階主管　□ 中階主管　□ 一般員工

　　　□ 學生　□ 其他

學歷：□ 國中以下　□ 高中/職　□ 大學專科　□ 碩士以上

個人年收入：□ 25 萬以下　□ 25～50 萬　□ 50～75 萬

　　　　　　□ 75～100 萬　□ 100～125 萬　□ 125 萬以上

我選擇用信用卡付款：□ VISA　□ MASTER　□ JCB

訂閱總金額：

持卡人簽名：　　　　　　　　　　　（須與信用卡一致）

信用卡號：　　　—　　　　—　　　　—

有效期限：西元　　　年　　　月

發卡銀行：

我選擇

□ 方案一　訂閱《 i 室設圈｜漂亮家居》4 期
　　　　　優惠價 NT. 1,888 元（總價值 NT. 2,396 元）

□ 方案二　訂閱《 i 室設圈｜漂亮家居》8 期
　　　　　優惠價 NT. 3,688 元（總價值 NT. 4,792 元）

□ 方案三　訂閱《 i 室設圈｜漂亮家居》12+2 期
　　　　　優惠價 NT. 6,188 元（總價值 NT. 8,386 元）

詳細填妥後沿虛線剪下，直接傳真（請放大），或黏貼後寄回。
如需開立三聯式發票請另註明統一編號、抬頭。
您將會在寄出三週內收到發票。本公司保留接受訂單與否的權利。
★24 小時傳真熱線 (02) 2517-0999（02) 2517-9666
★免付費服務專線 0800-020-299
★服務時間（週一～週五）AM9:30～PM18:00
歡迎使用線上訂閱，快速又便利！城邦出版集團客服網 http://service.cph.com.tw

注意事項：1. 主辦單位保留贈品變更之權利。2. 受贈者不得要求贈品轉換、折讓或折抵現金。3. 活動時間至 2023 年 9 月 30 日止。
4. 本訂閱方案僅限台灣地區收件者，贈品體積不適用郵政信箱。5. 客服專線：0800-020-299。